上海音乐学院"双一流"学科建设项目
上海音乐学院青年教师"音才辈出"计划项目

单声部旋律进阶训练教程

曲　艺　著

Monophonic melody advanced training course

SMPH
上海音乐出版社

前　言

　　旋律听写训练是视唱练耳教学中的一项重要内容，这一教学内容综合了音高、节拍节奏、调式调性、旋律结构等音乐要素，要求学生必须具备良好的音乐记忆能力、全面的音乐分析能力和熟练的记谱能力，综合性较强。与音程、和弦等纵向音响为核心的音乐基础训练相异，旋律听写要求学生在听觉所获得的直观形象的基础上，进行理论、技术上的分析、判断、归纳、综合整理，属于从感性认识上升到理性认知阶段。尤其是单声部旋律听写，注重音与音之间的横向连接，强调横向音高关系理解，同时兼容调式、调性、节奏等其他音乐基础知识。

　　近年来，随着音乐基础理论研究的不断深入及视唱练耳学科的系统发展，旋律听写训练的目的不再局限于音乐听觉能力的提升，更加强调训练过程中各种音乐材料之间的内在联系，通过听觉形象与理论知识的结合，为听觉活动提供依据和经验，进而形成听觉思维的积累与融合。视唱练耳与基本乐理、和声、音乐分析等音乐基础理论学科的多元融合为学生综合能力的进一步发展提供可能。旋律听写训练不仅可以加深学生对音乐的理解，也对听觉概念的积累、音乐思维等能力的训练起积极作用。

　　实际视唱练耳教学中，如何更有效、科学地用好旋律听写这一教学方法，如何引导学生从朴素的直观听觉中走向更高层次的听觉思维养成，形成对不同音乐要素敏锐的感知力和深入的理解力，仍是亟待思考和解决的难题。《单声部旋律进阶训练教程》立足整体音乐思维能力的培养，从理论和实践相结合的角度出发，难度安排注重循序渐进，提供旋律听觉训练新思路、新方法，致力于提高学生音乐综合素养。本书在内容和结构上，具有以下特点：

　　第一，选用单声部旋律为内容，为学生后续学习旋律听写打下坚实基础。单声部旋律的选择，首先归因于其在视唱练耳旋律听写训练中的重要地位。单声部旋律既是单音、旋律音程、调式调性、节奏节拍等基本音乐概念的综合运用，

又在后续多声部音乐学习中起到承上启下的关键作用。此外，单声部旋律听写所培养的横向听觉能力又可与音程、和弦、和声听写中的纵向听觉思维相结合，帮助学生形成全方位的整体音乐思维，在实际听觉运用中，即演奏或演唱多声部音乐作品时，能够更准确、更全面地理解每一独立声部的旋律线条，并更好地诠释有不同声部交错的作品。

第二，根据不同学习阶段进行系统规划和安排，保证教学的渐进性和科学性。本书以调号为单位，共划分为六个章节，包含六个升、降记号以内所有大小调以及五声、七声性民族调式的旋律，以难度递进的形式进行安排。每一个章节内部亦采用先易后难的布局，从自然音体系和基本节拍节奏入手，逐步增加变化音、连线、较复杂节奏型以及调式调性的转换等。这样的教学安排可满足不同能力基础学生的需要，教师可根据学生所处学习阶段对书中训练内容进行自主选择，以做针对性练习。

第三，兼顾中西方不同音乐风格，注重旋律本身音乐性的同时，强调训练体系与规范。旋律内容中，本书不仅包含西方传统大小调体系，而且涵盖中国五声性民族调式。在变化音的应用和处理上，以严谨的模式进行引入与解决，保证训练的科学性；在节拍划分和节奏型书写上，严格遵循不同拍号的音值组合与节奏范式，注重内容学习的同时，强调书写应用的规范性；在乐句结构上，旋律多采用典型的方整性结构划分，也有带扩充或补充结构的乐句，内容丰富。

第四，注重理论指导实践，并用实践检验理论，二者相辅相成。每一章节皆以理论知识介绍开篇，主要涵盖与该章节中旋律所采用的调式及调性相关的知识，如不同大小调式的音阶结构、调式特征音及特征音程，中国五声性民族调式的音阶结构、调式偏音等。学生先对训练内容有一定理论性了解和准备后，再通过与理论相对应、由简到繁的体系化旋律听写习题，理论与实践相结合。这样的结构安排不仅有助于形成学习的系统性，理论奠定基础，实践及时检验理论，而且通过全面的模块教学，学生的听觉思维能力得到进一步培养。

在单声部旋律训练过程中，教师可依据上述教材特点，对学生进行系统化、分步骤、有重点的训练，同时应尽可能多地结合调式、和声及记谱法相关理论，

对练习中的易错点进行分析，巩固相关知识点，提高学生旋律听写效率与正确率的同时，帮助学生养成规范、严谨的记谱习惯，为更高难度听写内容的学习打下坚实基础。由浅入深、由易到难、由简到繁、由单一要素到多个要素的综合，实现视听训练与旋律练习的合理融合，听觉思维也进一步得到拓展，进而扩大学生对音乐的想象力和创造力，真正达到为音乐实践应用服务的最终目的。

此外，旋律训练还需注意以下几点：

1. 必要的理论基础

在使用本教材进行教学时，除了要格外关注每一章节理论部分中有关调式、调式特征音以及特征音程的内容以外，教师还可以根据不同旋律的特点进行一些理论的补充，如各类变化音、基本节奏型及其变形等等，以求达到更好的教学效果。

2. 渐进的难度设计

教学时，应根据学生的学习基础程度及其所处的学习阶段，选择相应难度的练习内容，注意渐进性。此外还需注意新内容的引入方式，注意发掘并强调新知识与已学旧知识的联系与运用。

3. 及时的纠错指导

在面对学生的听写结果时，教师不仅要善于发现其中的错误，还需对问题产生的原因进行思考与分析，并设计有效的解决方案。例如，学生判断调式发生错误时，要加强音阶的构唱与听辨训练；变化音出现偏差时，要加强变化音的分类与辨别练习；节奏型错误时，则需加强读节奏的系统练习和相似节奏型的辨别。

4. 灵活的教学安排

面对不同专业的学生时，教师应从不同专业的特点出发，灵活设计相应教学方案以及教学侧重点，注重因材施教。例如对于作曲及作曲理论专业的学生，可以将练习与旋律的分析编配结合，提高记谱能力的同时，增强学生的听辨能力。对于表演专业的学生，可以让他们演唱出或是在自己的乐器上演奏出所听到的旋律，提高音乐应用和表现能力。

旋律听写训练是一个需要不断反复练习、寻找科学规律的过程，《单声部旋律进阶教程》正为此提供了帮助。记谱也并非机械记录，而是对视觉、听觉等进

行整理与分析，其中包含了思维过程，也离不开内心听觉和记忆的支持。所有内容的学习也并非完全独立、互不相关，而是相互依赖、相互渗透，共同支持听写任务的完成。在各阶段的教学开展过程中，教师要注重理论与实践的结合，循序渐进，因材施教，让学生坚持大量听旋律、写旋律，提高听写的速度与准确度，并且尝试将听写旋律与视唱、模唱旋律等训练方法进行有机结合，在听与唱的结合中更好地发现问题、思考并解决问题，熟练掌握并运用各类音乐元素，从根本上提升音乐的技能与素养。

目　　录

后　记

第一章　无升、降记号的调式与旋律

第一节　准备训练

一、构唱音阶

1. C大调

（1）C自然大调

自然大调是大调的基本形式，是大调式中出现最早、应用最广的形式。

（2）C和声大调

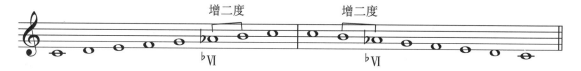

和声大调与旋律大调是自然大调的变体。

和声大调是指在自然大调的基础上，将第Ⅵ级音降低半音形成的调式。和声大调的第Ⅵ级与第Ⅶ级音构成增二度。

（3）C旋律大调

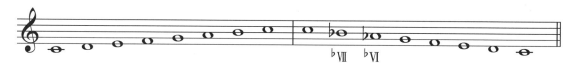

旋律大调的音阶在上行时与自然大调相同，其特点是在下行时，将第Ⅵ级、第Ⅶ级音同时降低半音。

2. a小调

（1）a自然小调

与自然大调不同，自然小调虽是小调式中出现最早的基本形式，却并不是小调式中使用最多的。

（2）a 和声小调

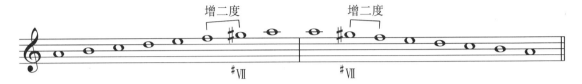

和声小调与旋律小调是由自然小调变化而来的。

和声小调是指在自然小调的基础上，将第Ⅶ级音升高半音形成的调式，它是小调式中出现最多、应用最广的形式。和声小调的第Ⅵ级与第Ⅶ级音同样构成增二度。

（3）a 旋律小调

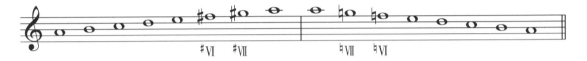

旋律小调是指在自然小调的基础上，将上行音阶的第Ⅵ级、第Ⅶ级音同时升高半音的形式。旋律小调的下行音阶与自然小调相同。

3. C 宫系统各调式

（1）五声调式

民族性五声调式由宫、商、角、徵、羽五个音级构成，这五个音级称为正音。任何一个正音都可以作为主音，由此形成五种不同的调式，各调式音阶如下：

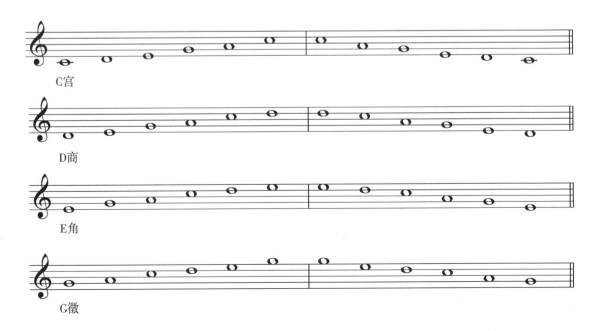

A羽

需要注意的是，这五种调式虽然有着不同的主音和结构，但由于它们的宫音相同，因此称为同宫系统调。例如上面就是 C 宫系统的五种五声调式，它们共用宫音和调号。

（2）七声调式

在五声调式的基础上增加两个偏音，构成七声调式。七声调式的音阶分为雅乐、清乐和燕乐三种，分别是在五声调式的基础上加入变徵和变宫、清角和变宫、清角和闰形成的。由于宫、商、角、徵、羽五个正音都可作为主音，因此七声调式共有 15 种，各调式音阶如下：

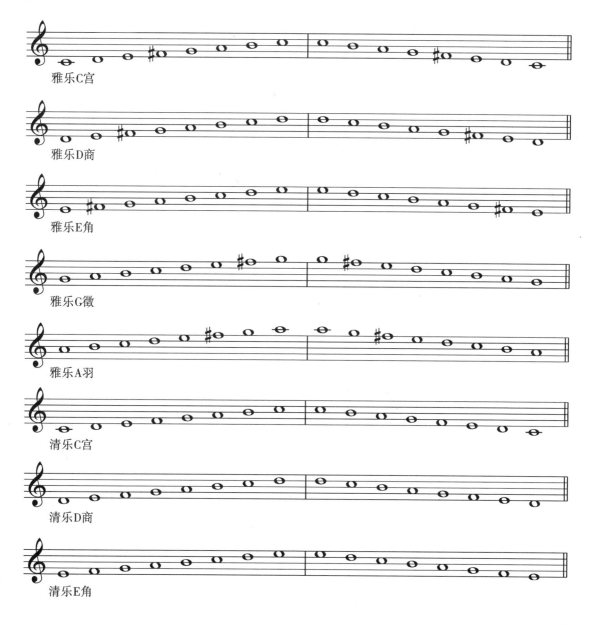

雅乐C宫

雅乐D商

雅乐E角

雅乐G徵

雅乐A羽

清乐C宫

清乐D商

清乐E角

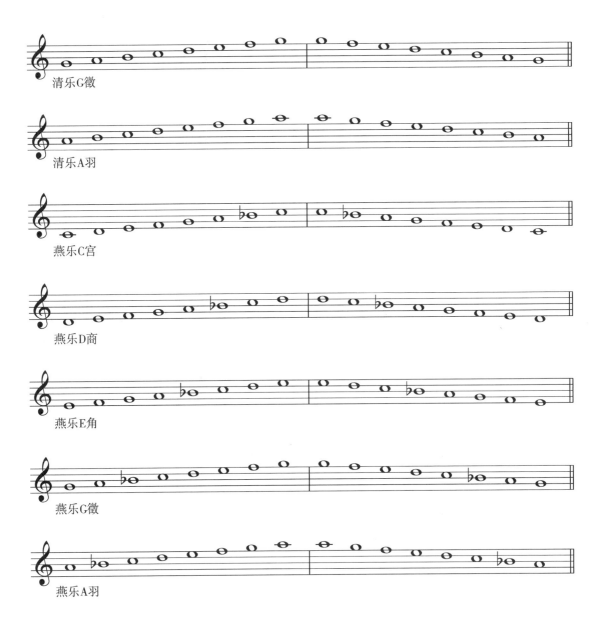

清乐G徵

清乐A羽

燕乐C宫

燕乐D商

燕乐E角

燕乐G徵

燕乐A羽

二、听写音组

听写下列音组，并判断调式。

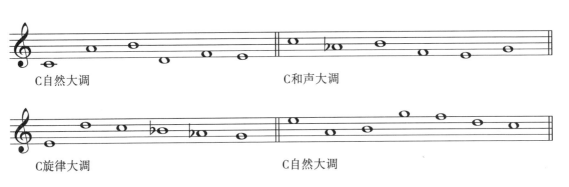

C自然大调　　　　　　　　　　C和声大调

C旋律大调　　　　　　　　　　C自然大调

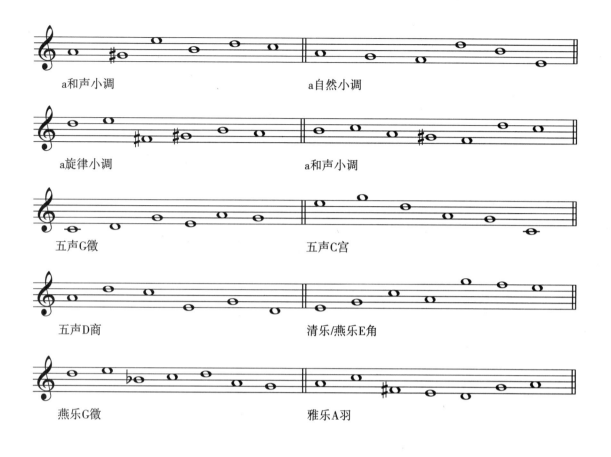

a和声小调　　　　　　　　　　a自然小调

a旋律小调　　　　　　　　　　a和声小调

五声G徵　　　　　　　　　　　五声C宫

五声D商　　　　　　　　　　　清乐/燕乐E角

燕乐G徵　　　　　　　　　　　雅乐A羽

第二节　旋律训练

一、C大调

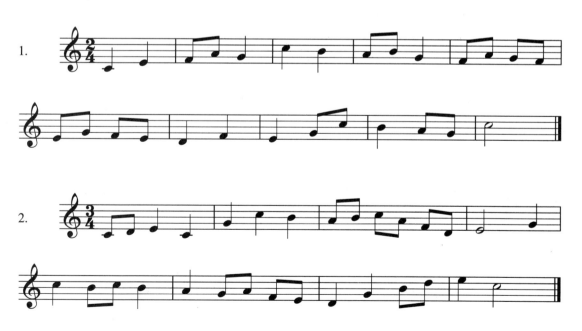

1.

2.

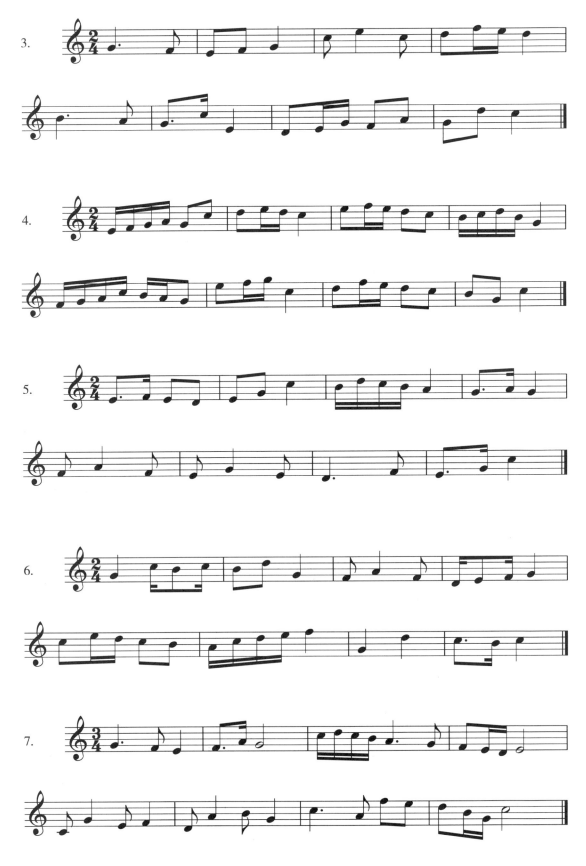

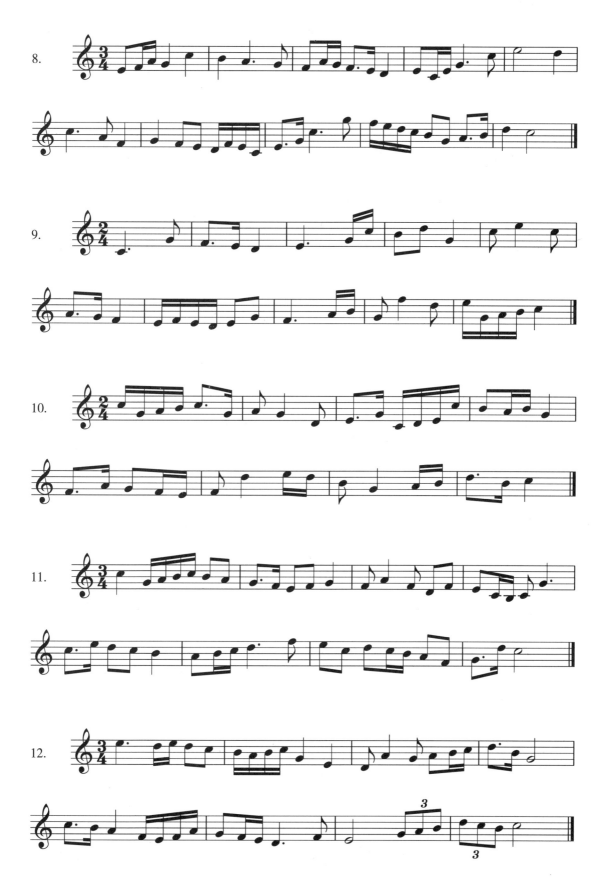

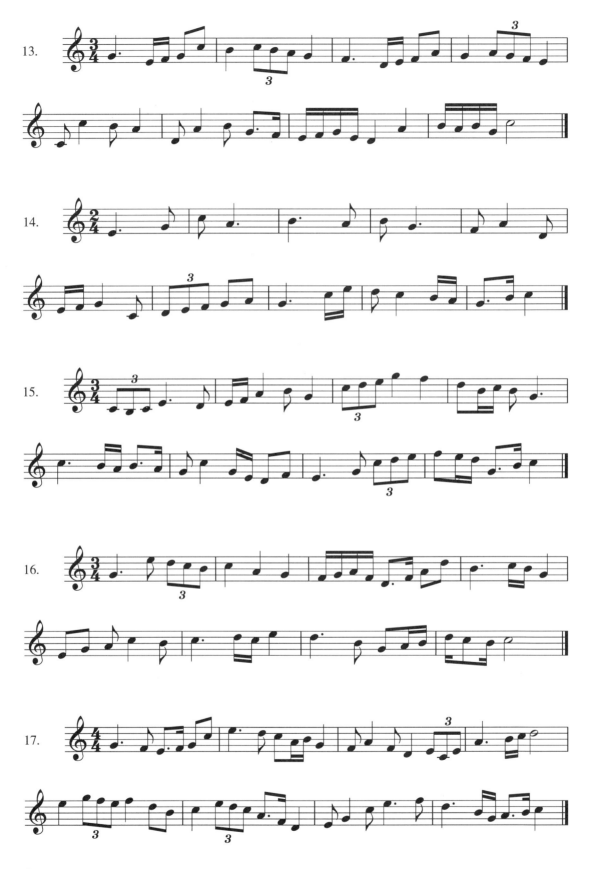

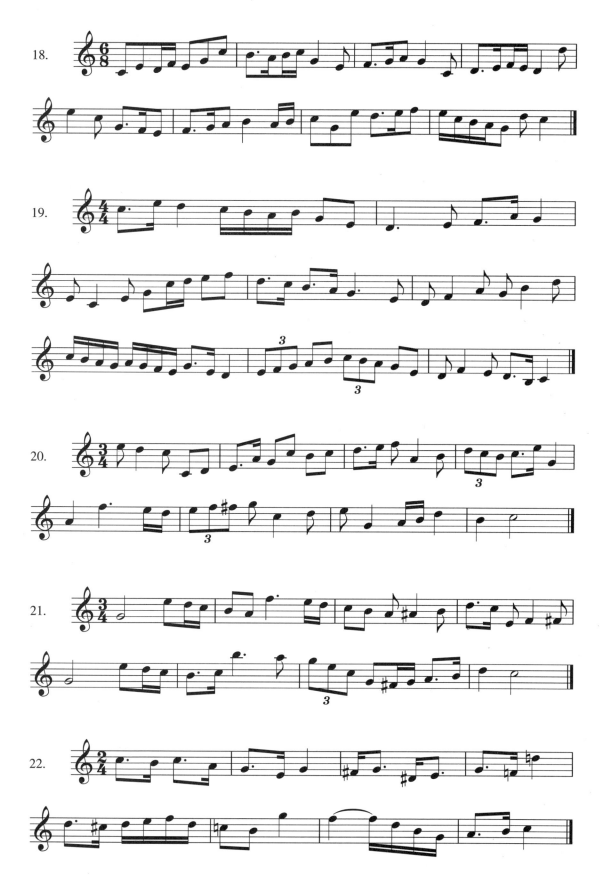

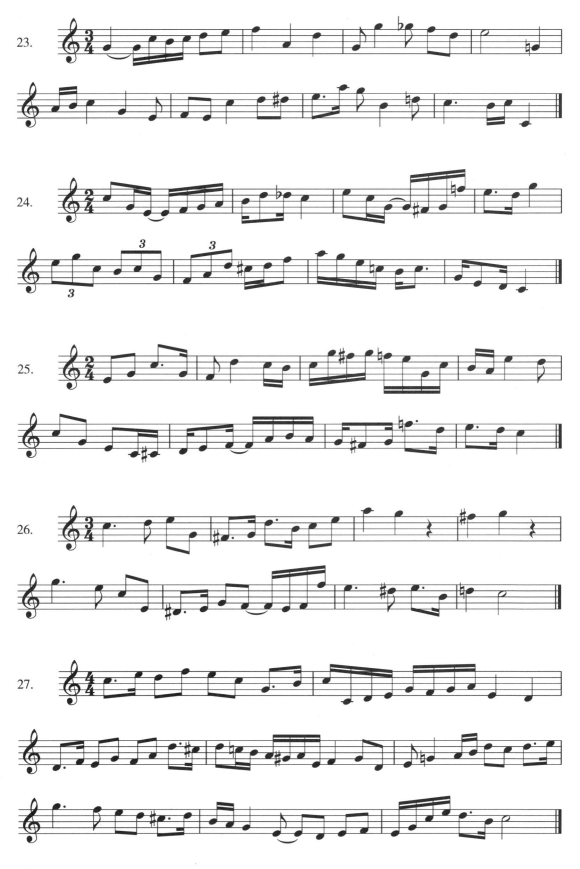

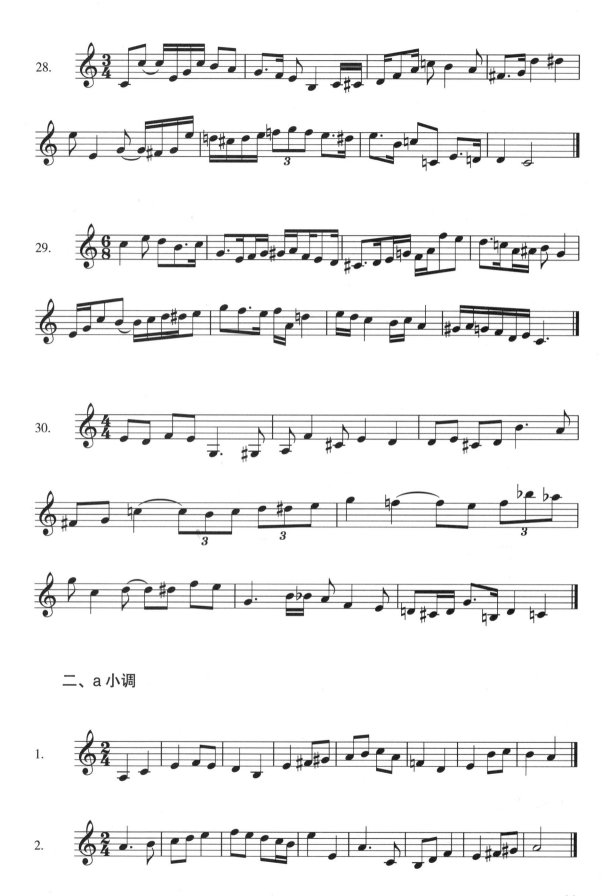

二、a 小调

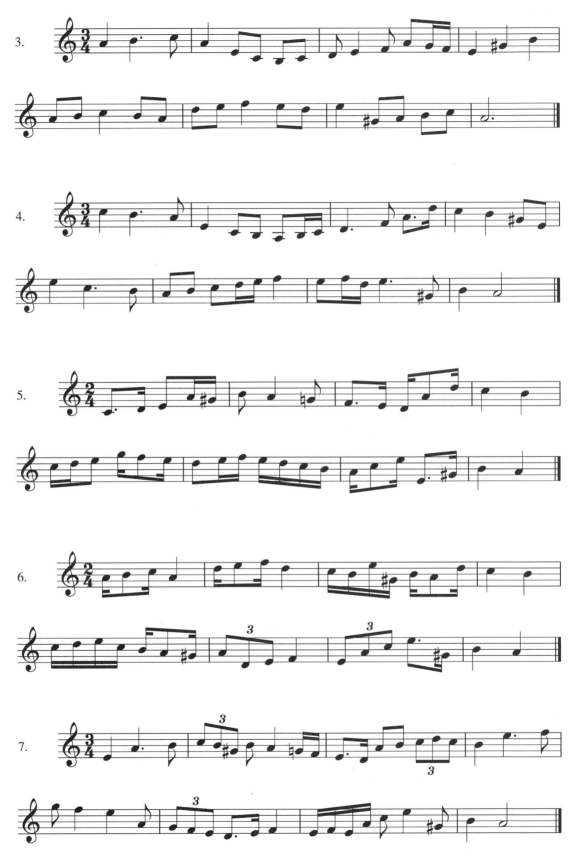

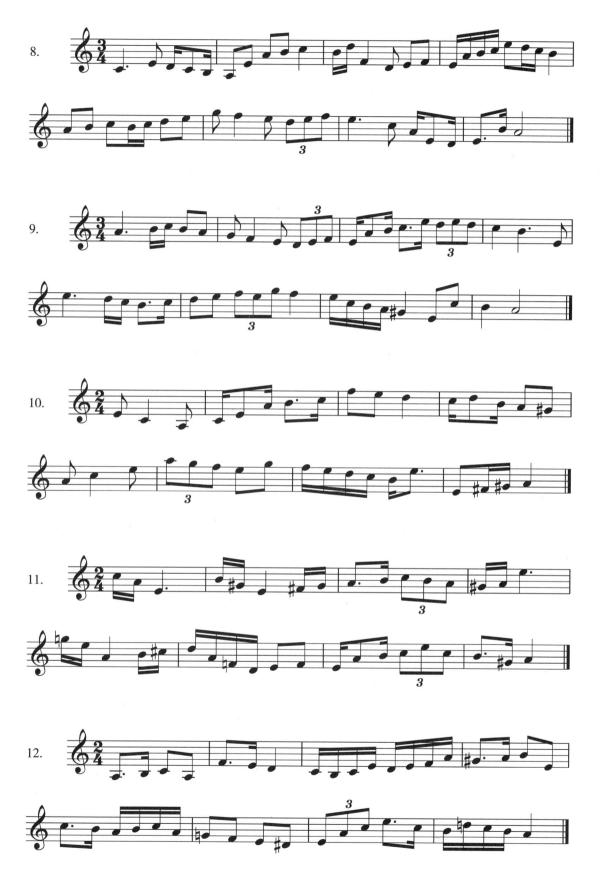

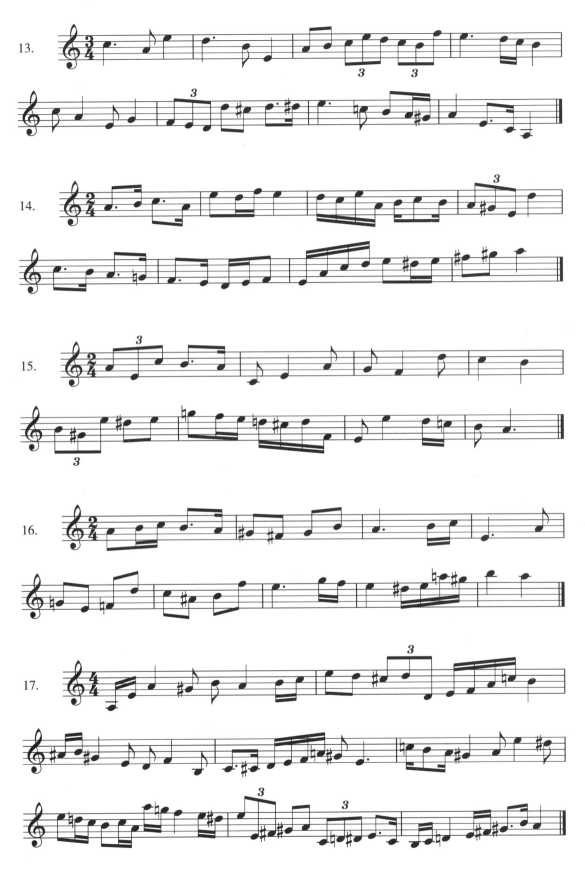

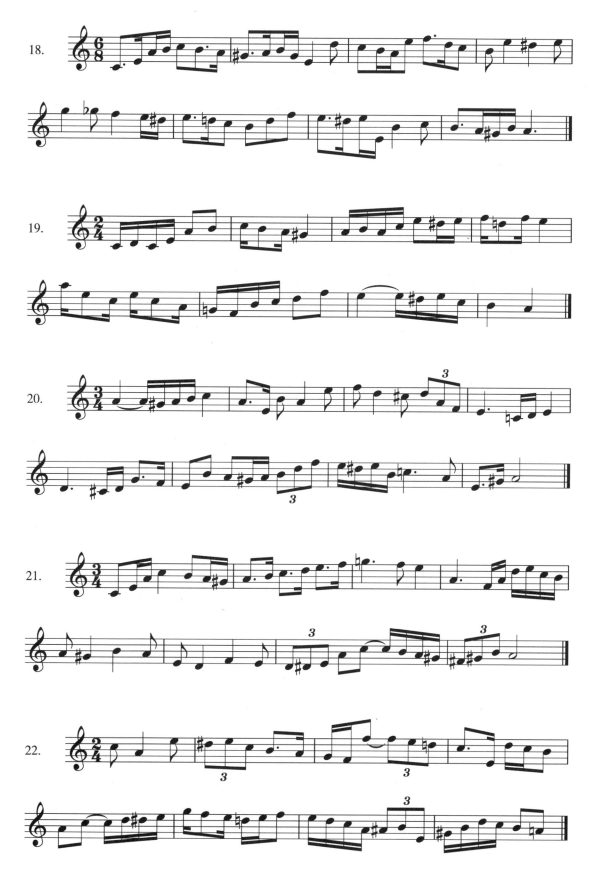

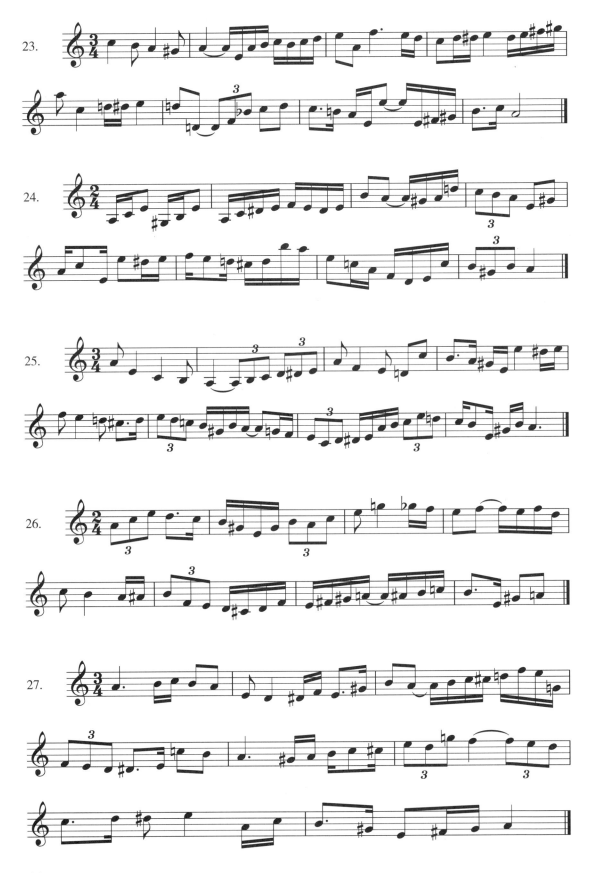

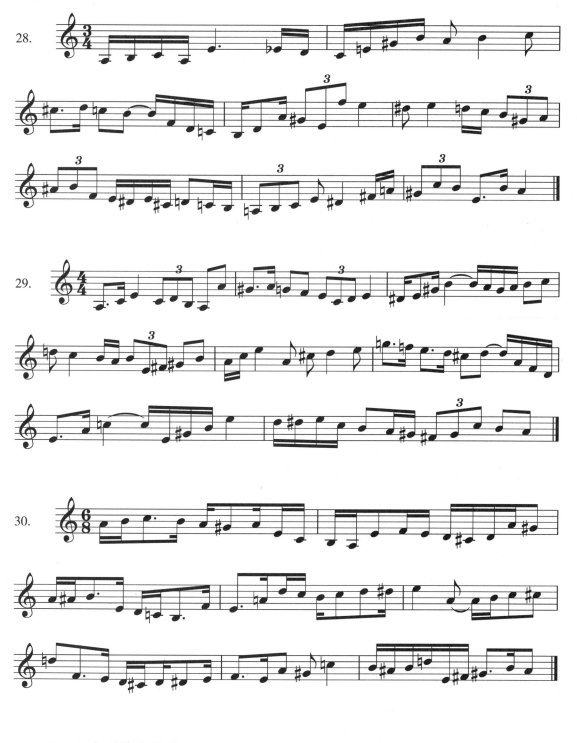

三、C宫系统各调式

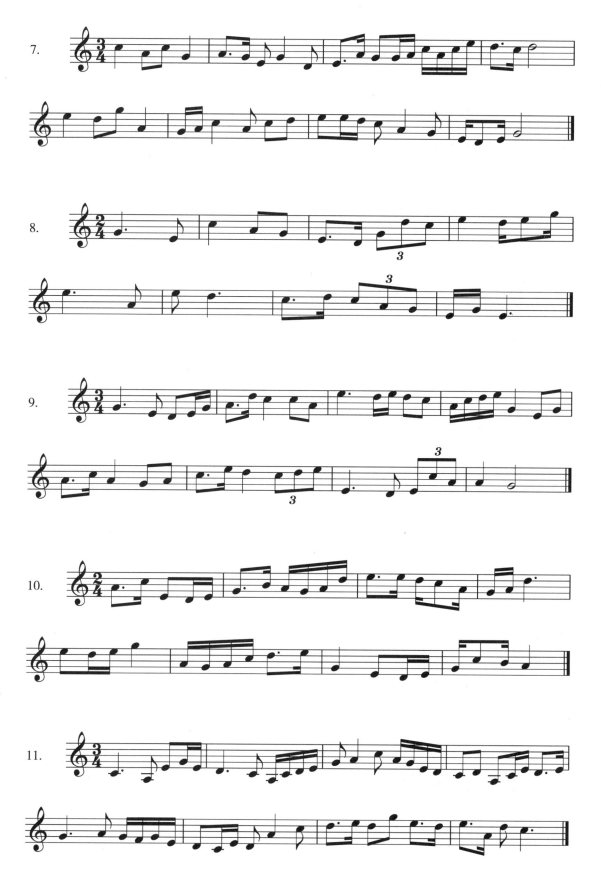

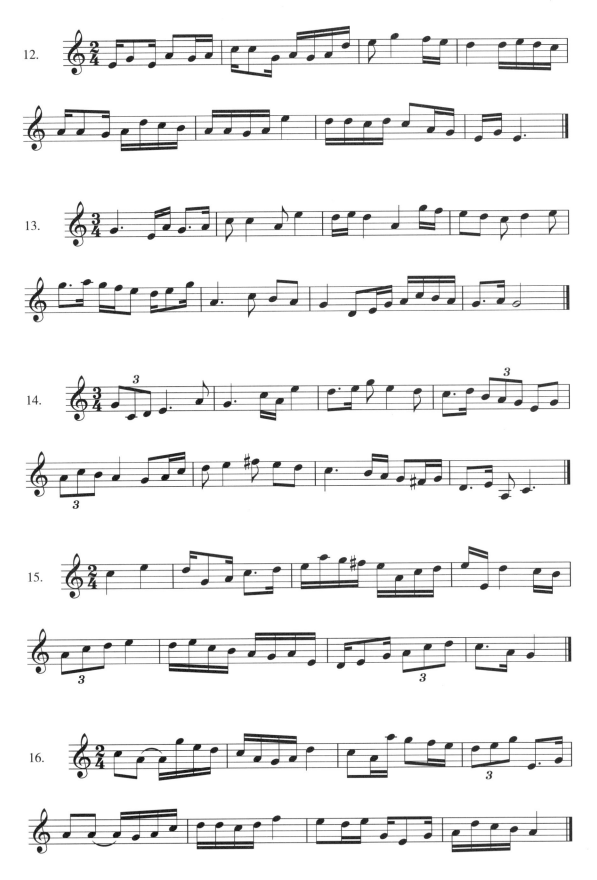

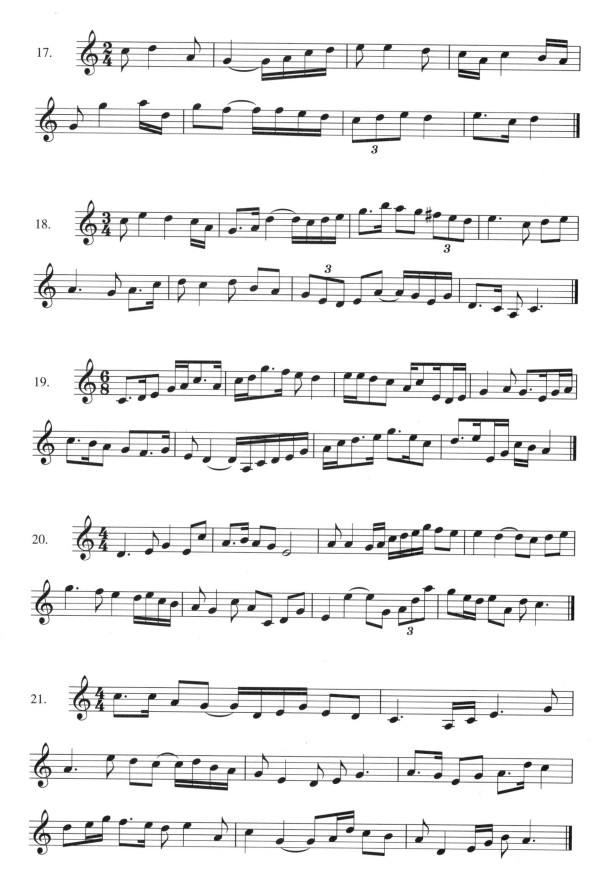

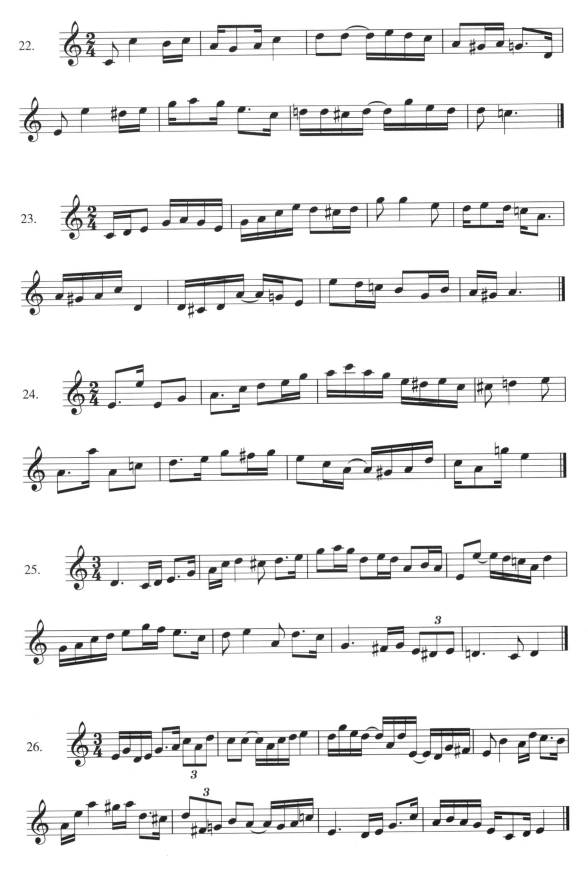

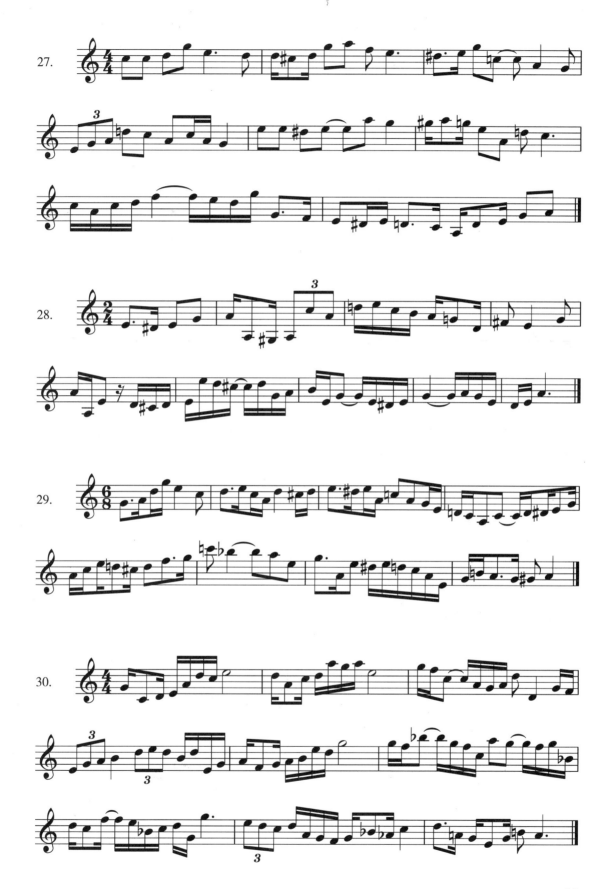

第二章 一个升、降记号的调式与旋律

第一节 准备训练

一、构唱音阶

1.G 大调

（1）G 自然大调

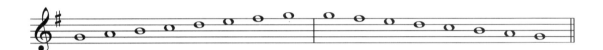

（2）G 和声大调

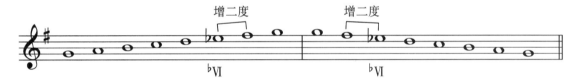

和声大调的第Ⅵ级音为降低半音的形式，第Ⅵ级与第Ⅶ级音构成增二度。

（3）G 旋律大调

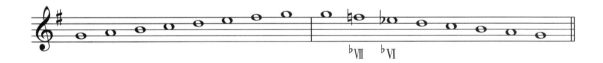

旋律大调的上行音阶与自然大调相同，下行音阶中的第Ⅵ级、第Ⅶ级音都为降低半音的形式。

2.e 小调

（1）e 自然小调

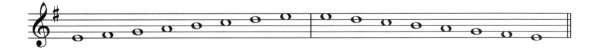

（2）e 和声小调

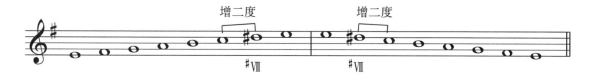

和声小调的第Ⅶ级音为升高半音的形式，第Ⅵ级与第Ⅶ级音构成增二度。

（3）e 旋律小调

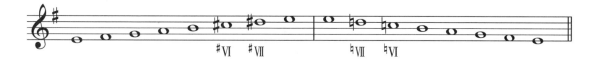

旋律小调上行音阶中的第Ⅵ级、第Ⅶ级音都为升高半音的形式，下行时还原第Ⅶ级、第Ⅵ级音，与自然小调相同。

3.G 宫系统各调式

（1）五声调式

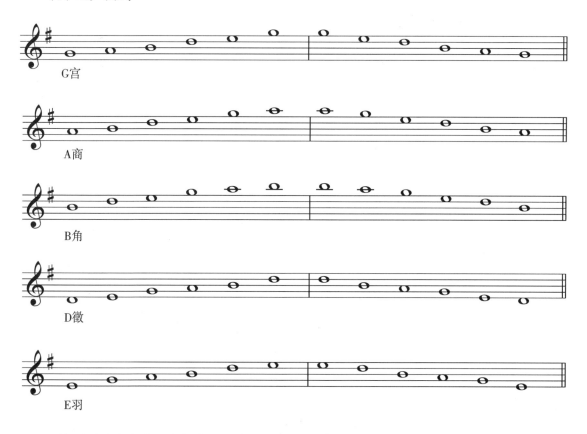

G宫

A商

B角

D徵

E羽

*构唱时应注意小三度的位置及音准。

（2）偏音

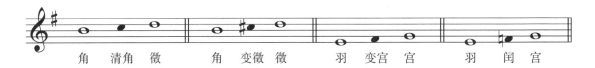

角　清角　徵　　　角　变徵　徵　　　羽　变宫　宫　　　羽　闰　宫

在构唱七声调式音阶之前，可使用三音组单独练习四种偏音。

（3）七声调式

七声调式的音阶分为雅乐、清乐和燕乐三种，分别是在五声音阶的基础上加入变徵和变宫、清角和变宫、清角和闰形成的。

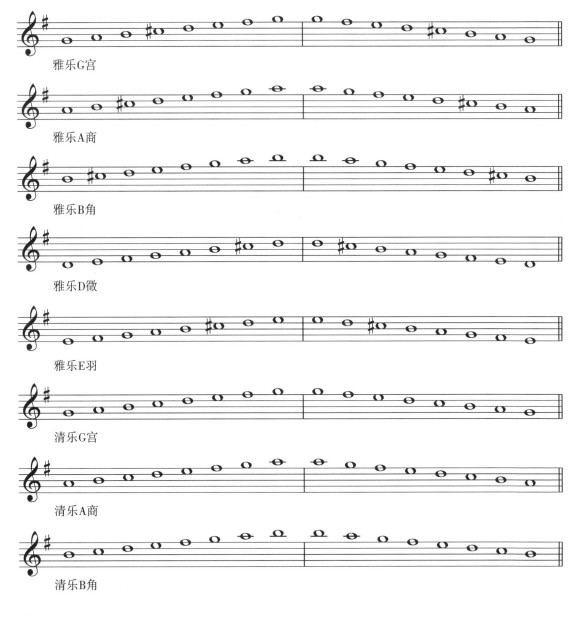

雅乐G宫

雅乐A商

雅乐B角

雅乐D徵

雅乐E羽

清乐G宫

清乐A商

清乐B角

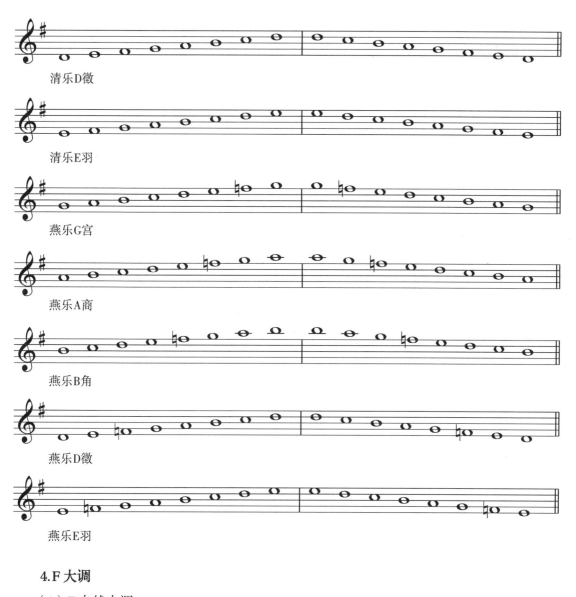

清乐D徵

清乐E羽

燕乐G宫

燕乐A商

燕乐B角

燕乐D徵

燕乐E羽

4.F大调

（1）F自然大调

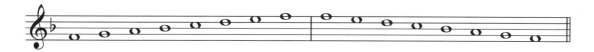

（2）F和声大调

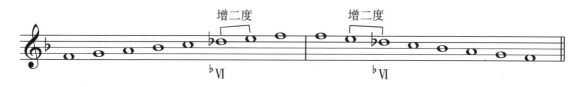

和声大调的第Ⅵ级音为降低半音的形式，第Ⅵ级与第Ⅶ级音构成增二度。

（3）F 旋律大调

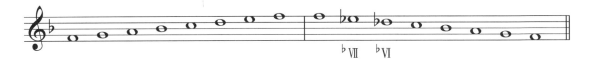

旋律大调的上行音阶与自然大调相同，下行音阶中的第Ⅵ级、第Ⅶ级音都为降低半音的形式。

5.d 小调

（1）d 自然小调

（2）d 和声小调

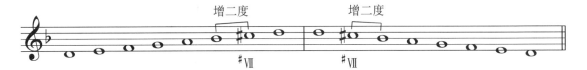

和声小调的第Ⅶ级音为升高半音的形式，第Ⅵ级与第Ⅶ级音构成增二度。

（3）d 旋律小调

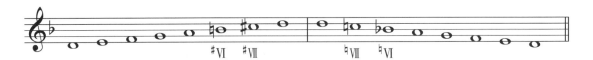

旋律小调上行音阶中的第Ⅵ级、第Ⅶ级音都为升高半音的形式，下行时还原第Ⅶ级、第Ⅵ级，与自然小调相同。

6.F 宫系统各调式

（1）五声调式

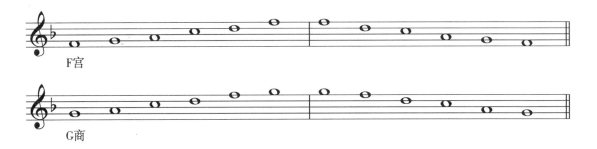

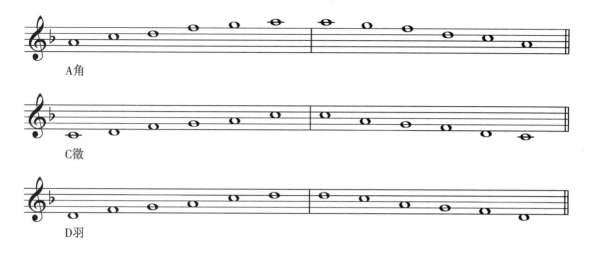

A角

C徵

D羽

* 构唱时应注意小三度的位置及音准。

（2）偏音

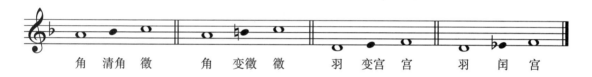

角 清角 徵　　角 变徵 徵　　羽 变宫 宫　　羽 闰 宫

在构唱七声调式音阶之前，可使用三音组单独练习四种偏音。

（3）七声调式

七声调式的音阶分为雅乐、清乐和燕乐三种，分别是在五声音阶的基础上加入变徵和变宫、清角和变宫、清角和闰形成的。

雅乐F宫

雅乐G商

雅乐A角

雅乐C徵

雅乐D羽

清乐F宫

清乐G商

清乐A角

清乐C徵

清乐D羽

燕乐F宫

燕乐G商

燕乐A角

燕乐C徵

燕乐D羽

二、听写音组

听写下列音组，并判断调式。

d旋律小调 d和声小调

五声A角 五声F宫

五声D羽 雅乐C徵

燕乐D羽 清乐/雅乐G商

第二节　旋律训练

一、G大调

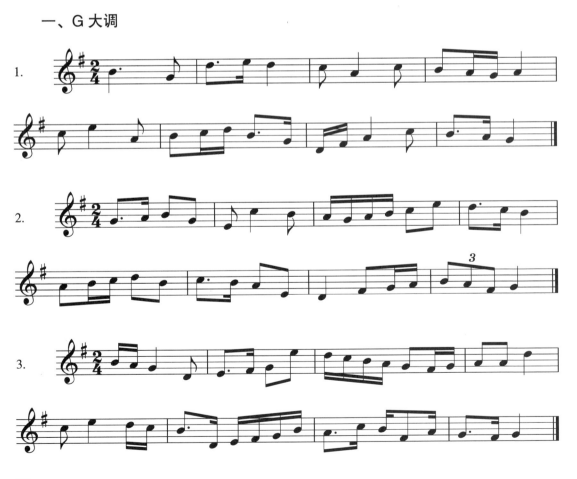

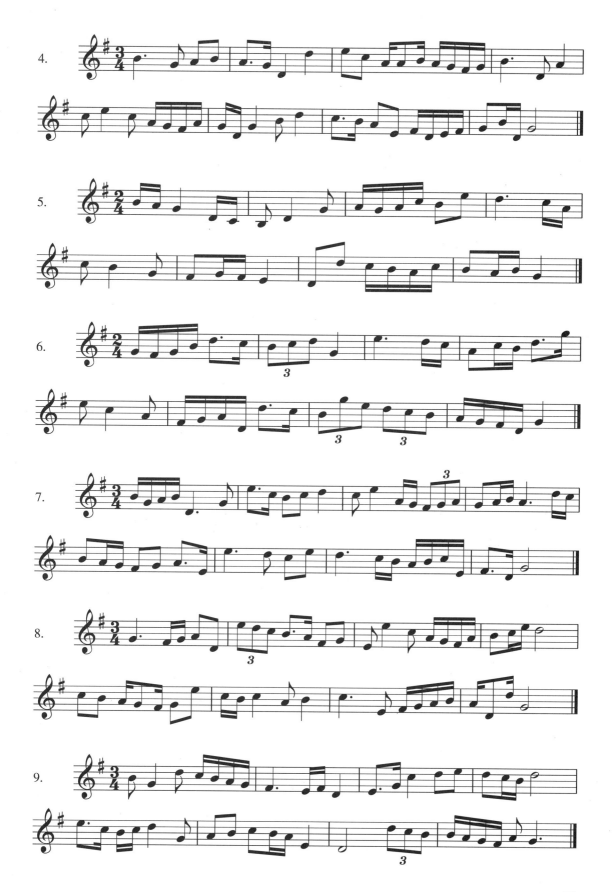

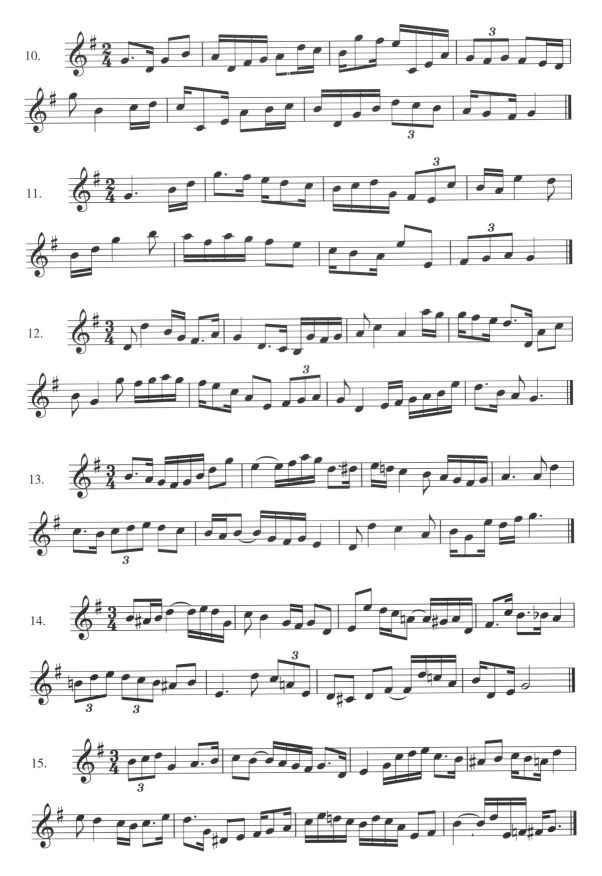

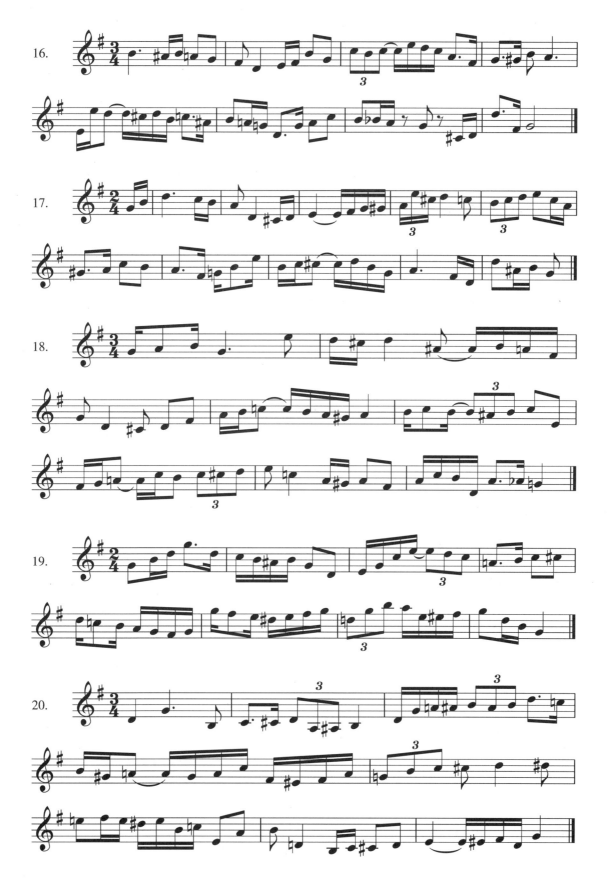

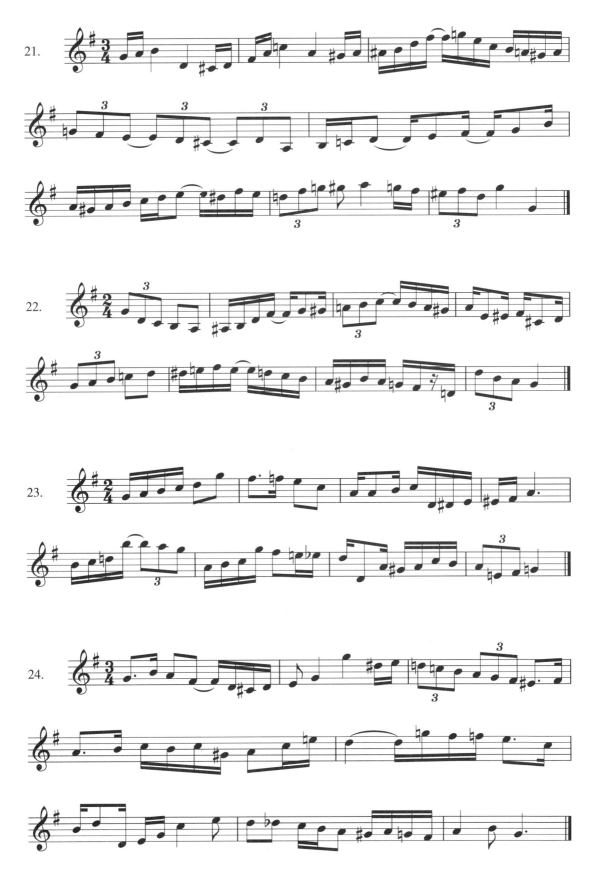

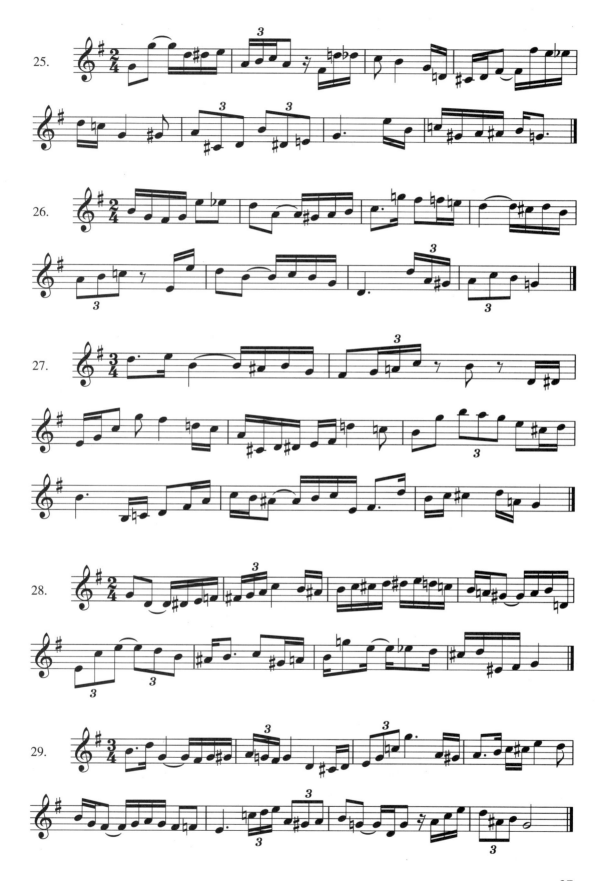

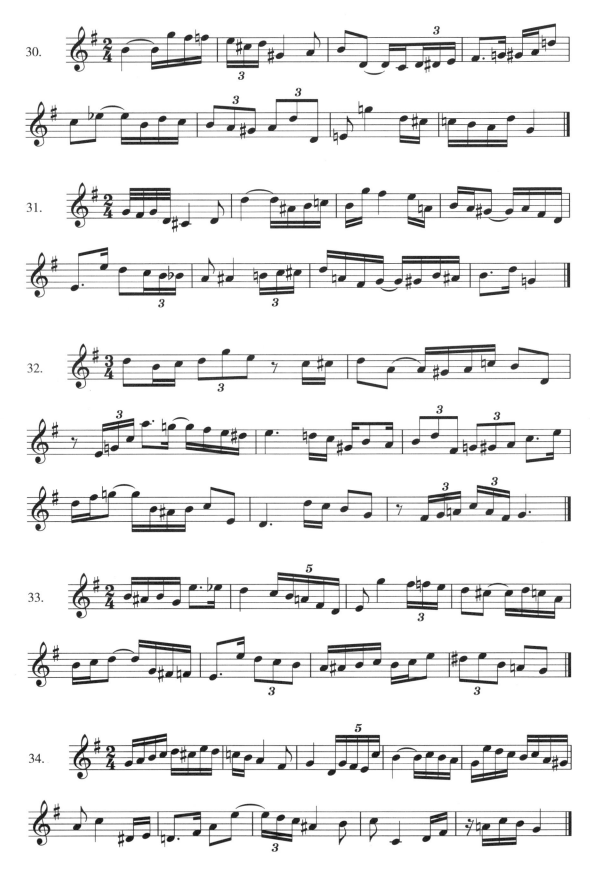

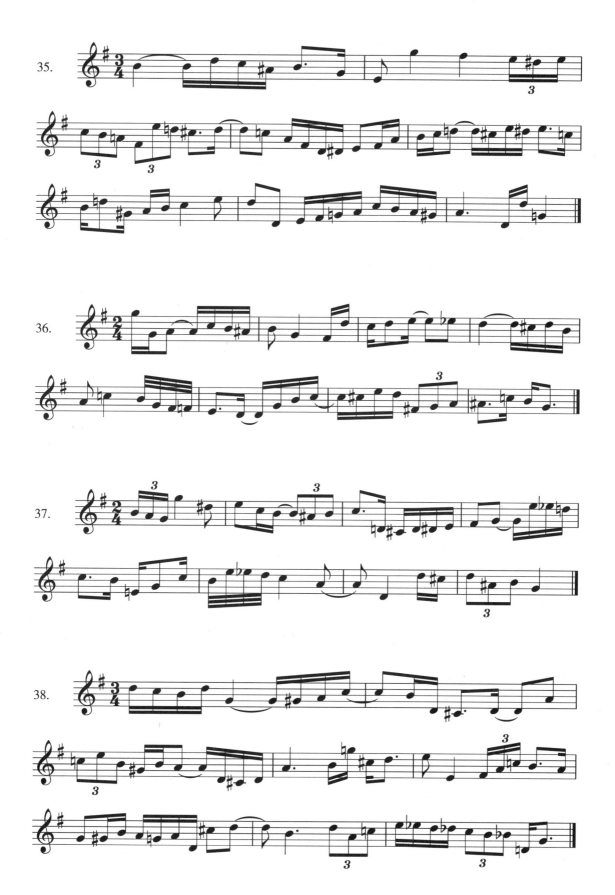

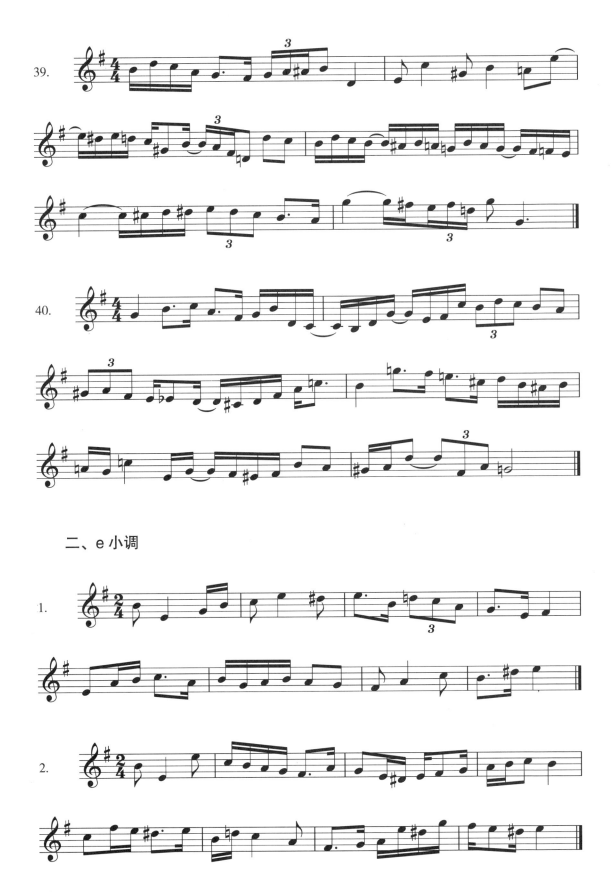

二、e 小调

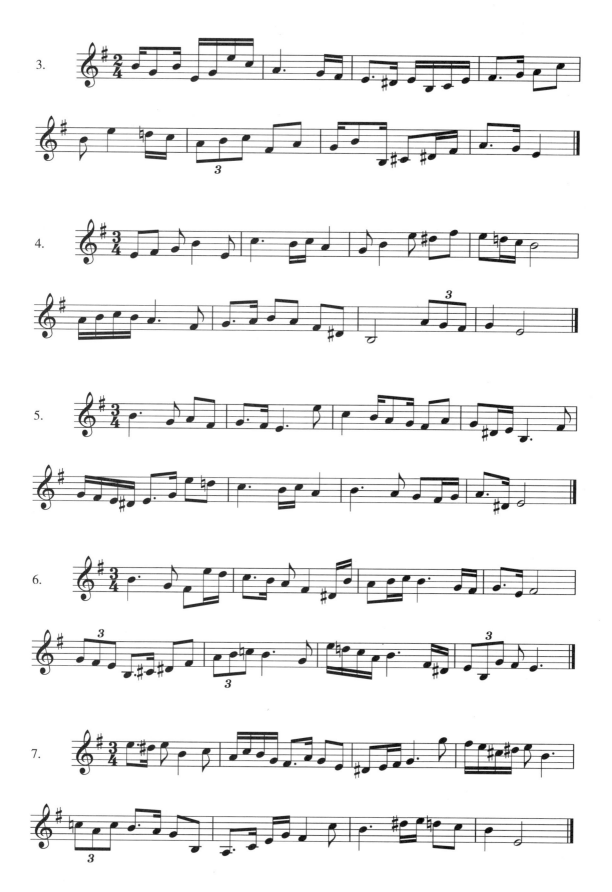

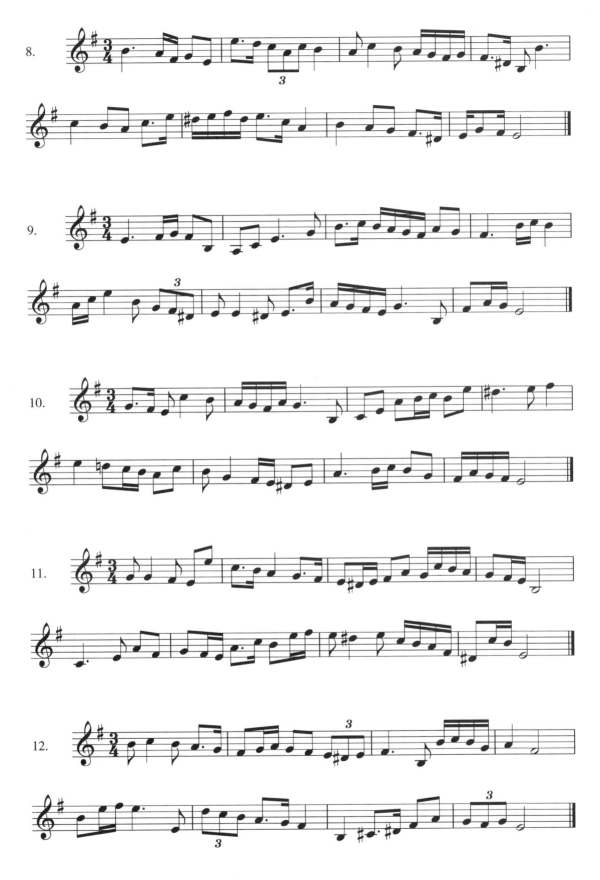

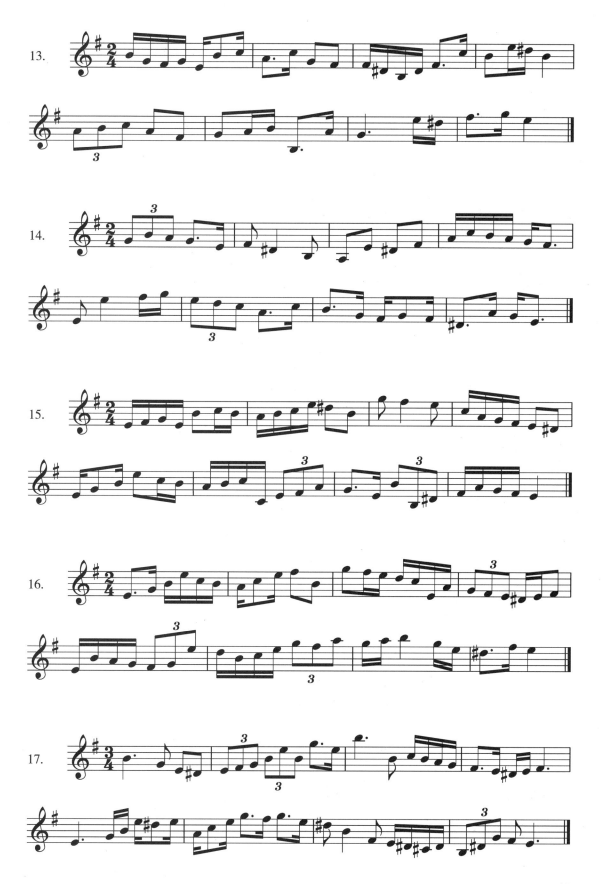

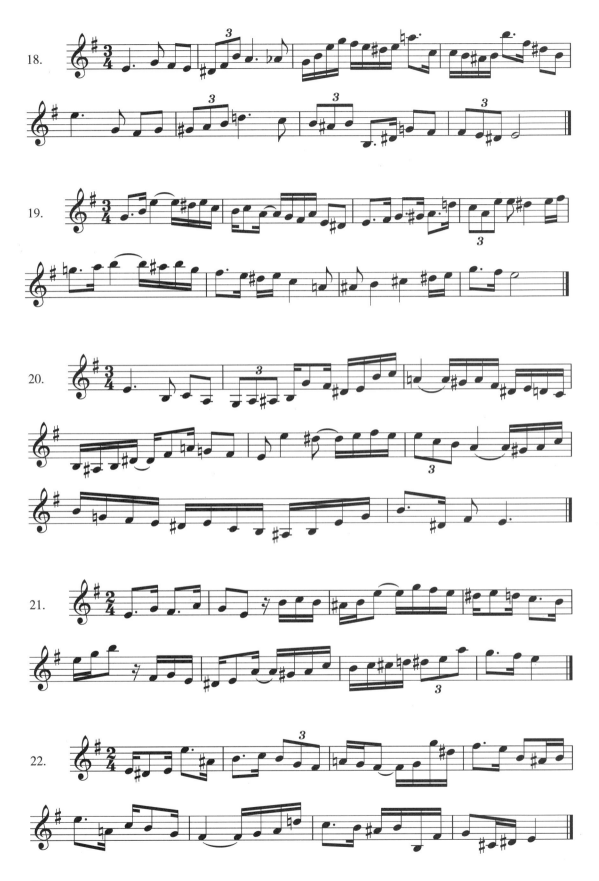

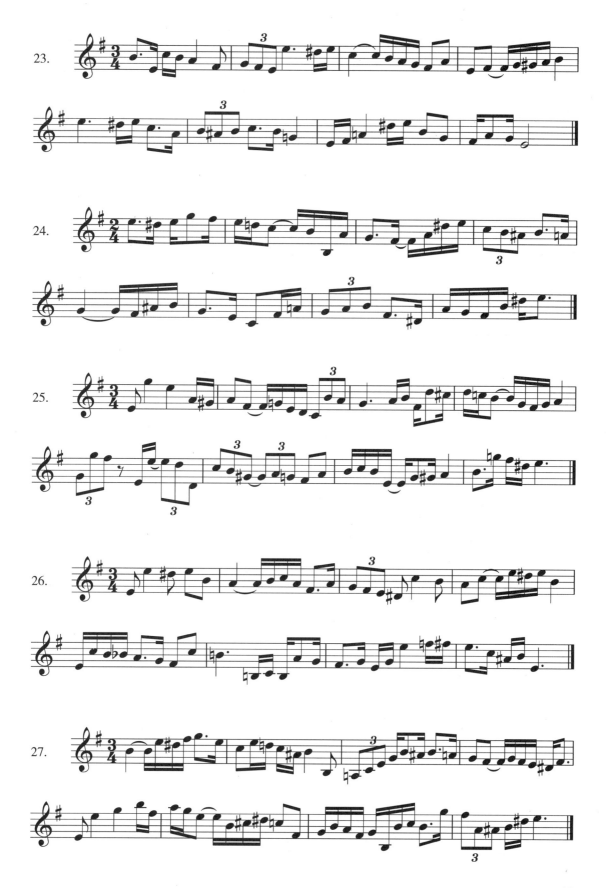

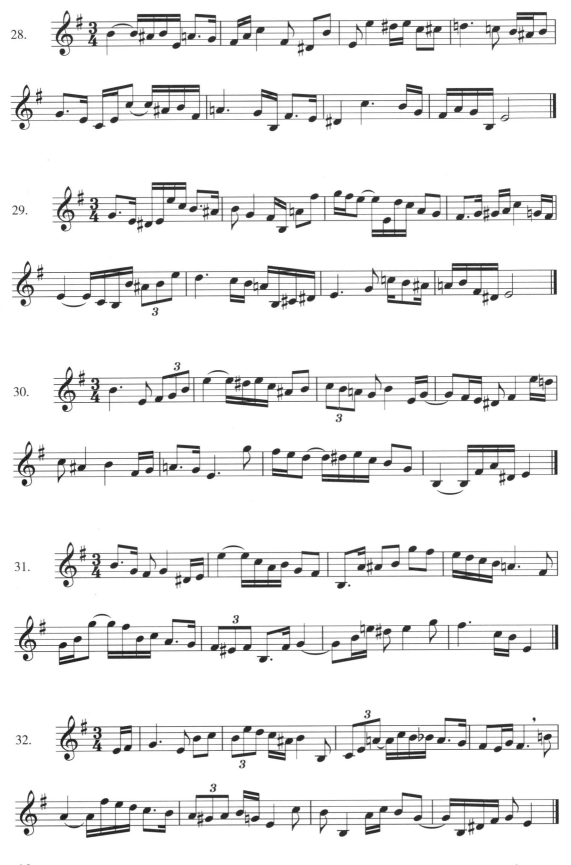

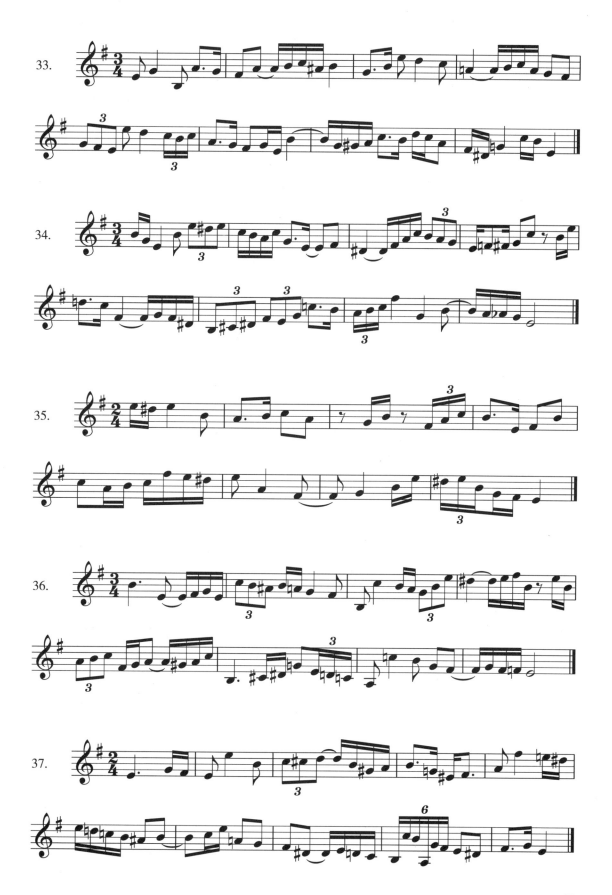

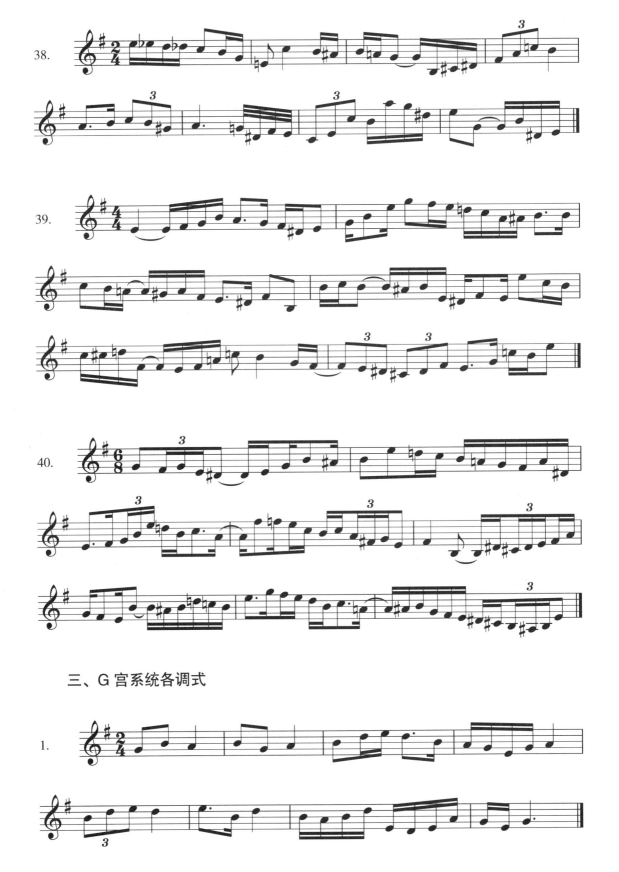

三、G 宫系统各调式

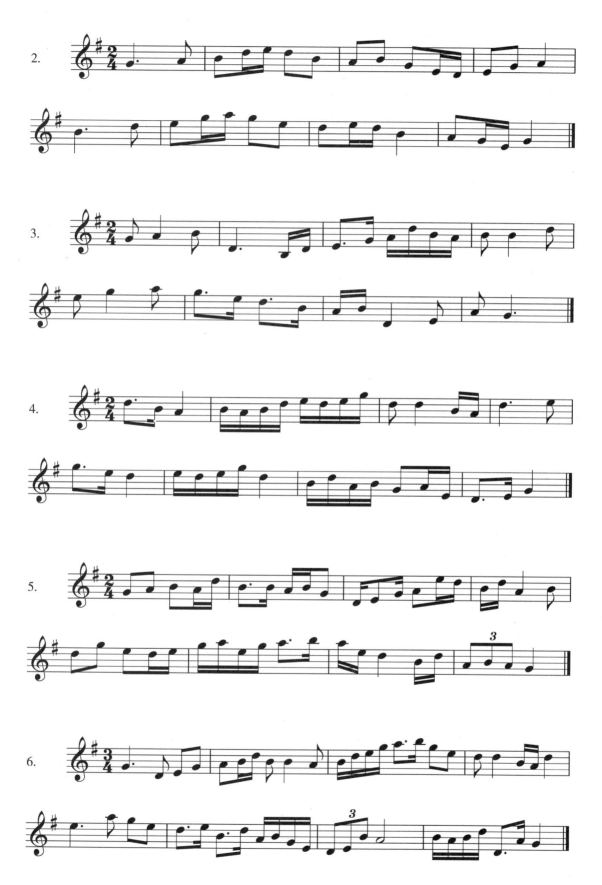

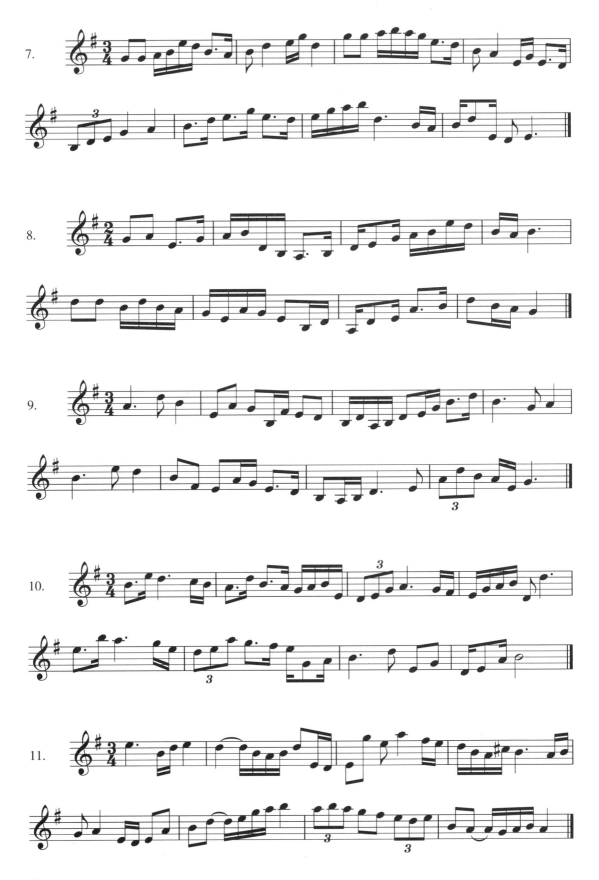

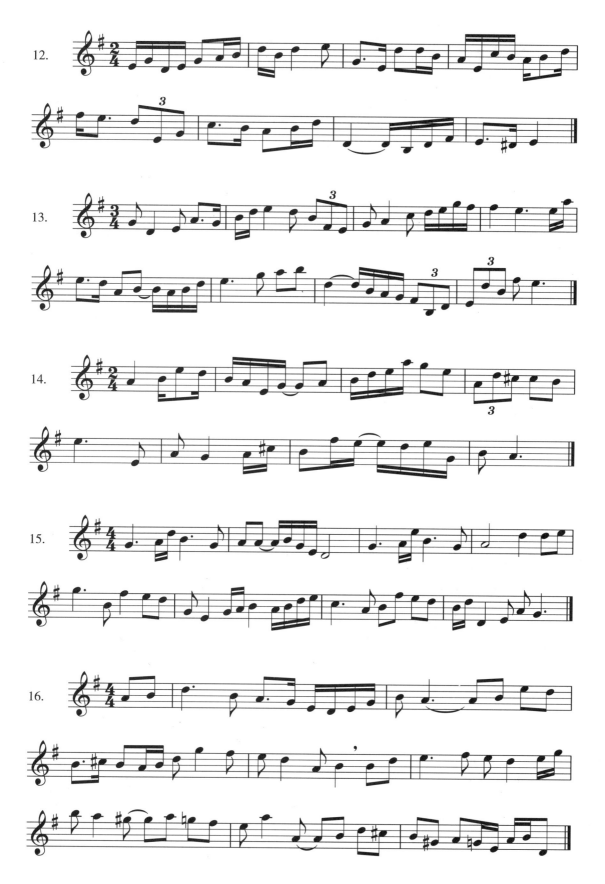

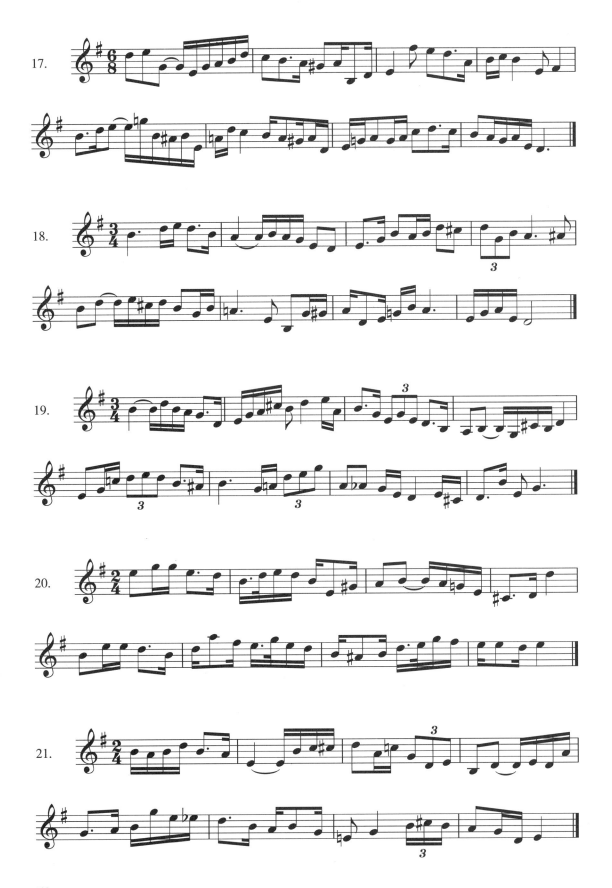

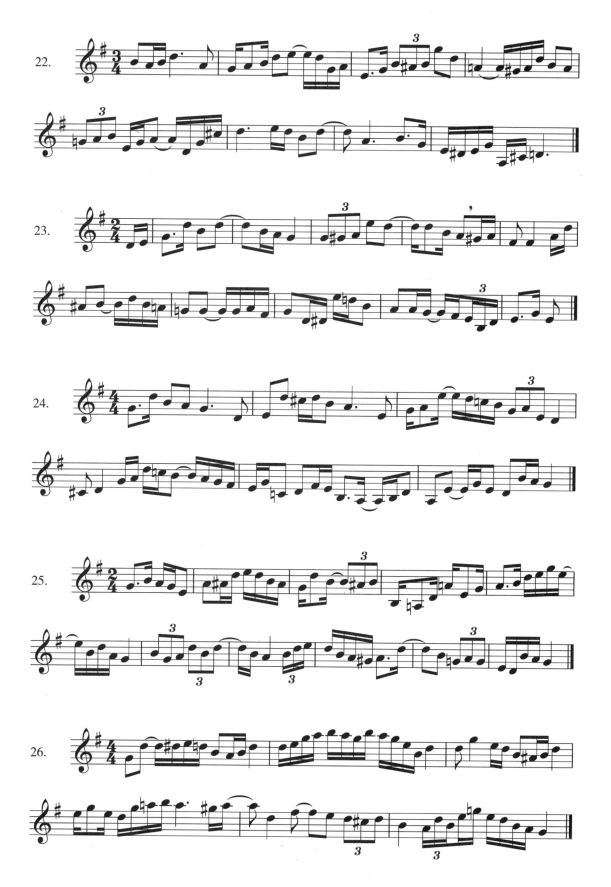

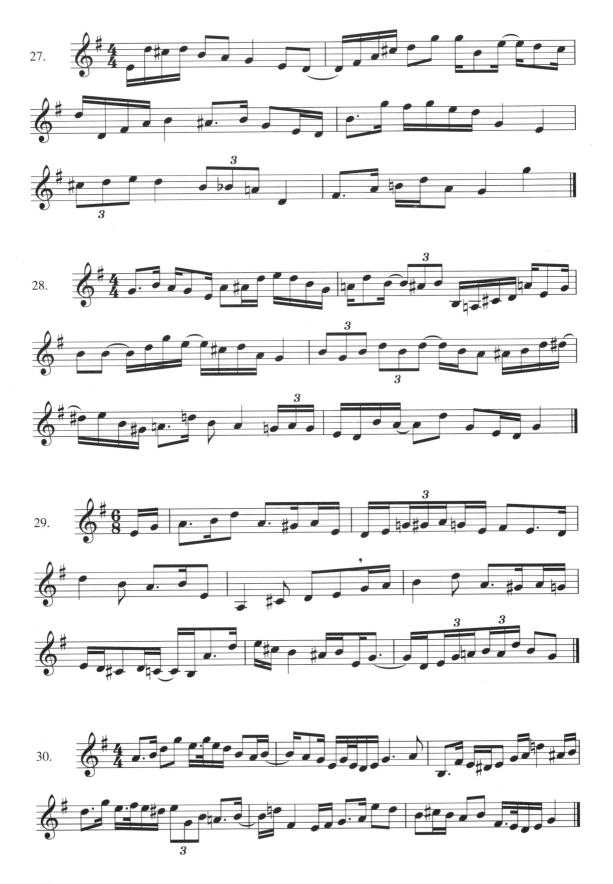

四、F大调

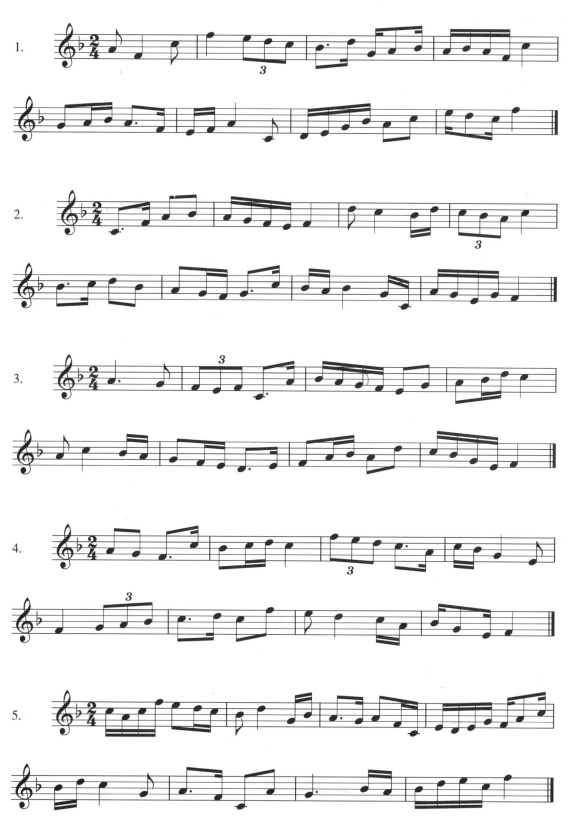

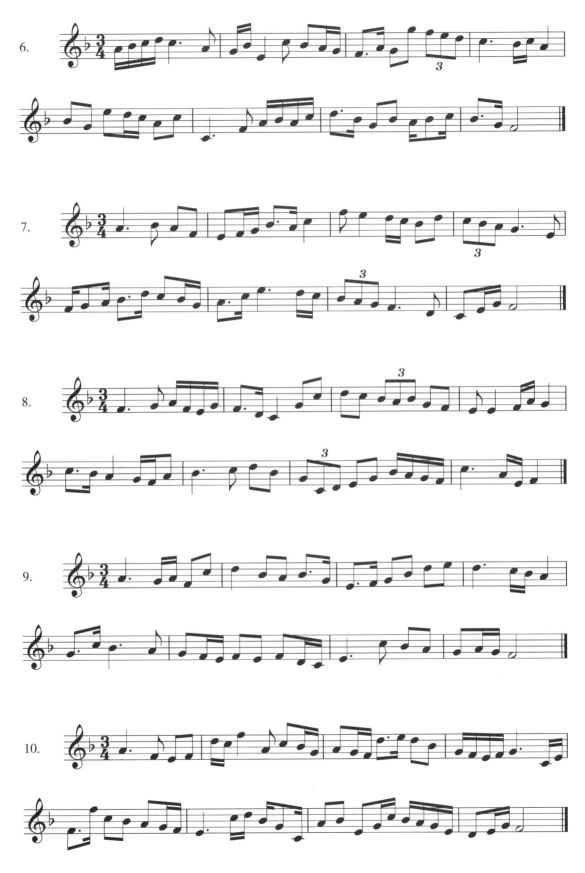

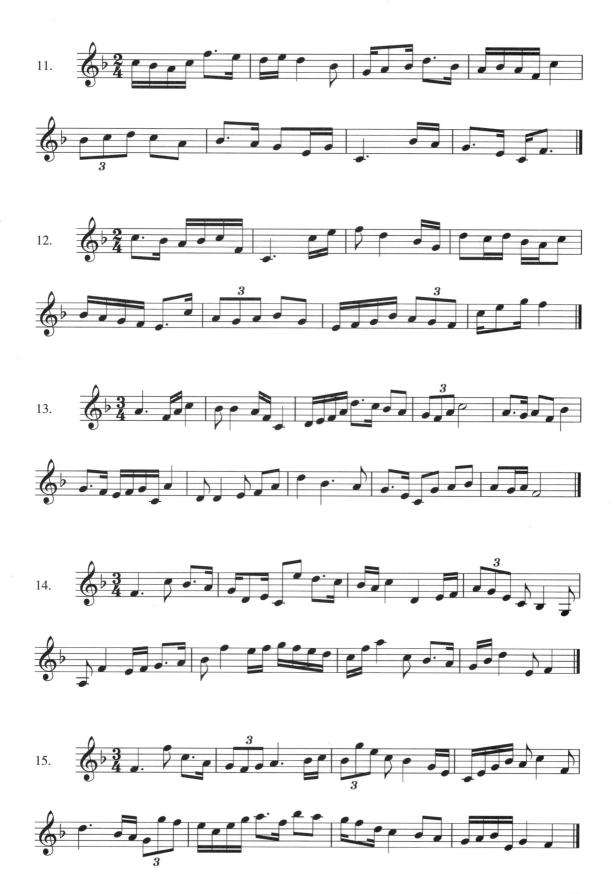

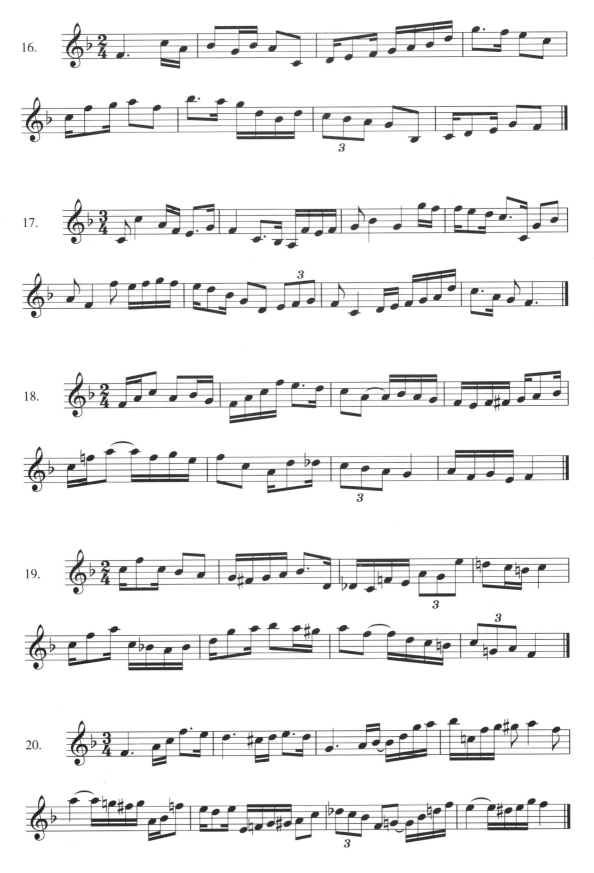

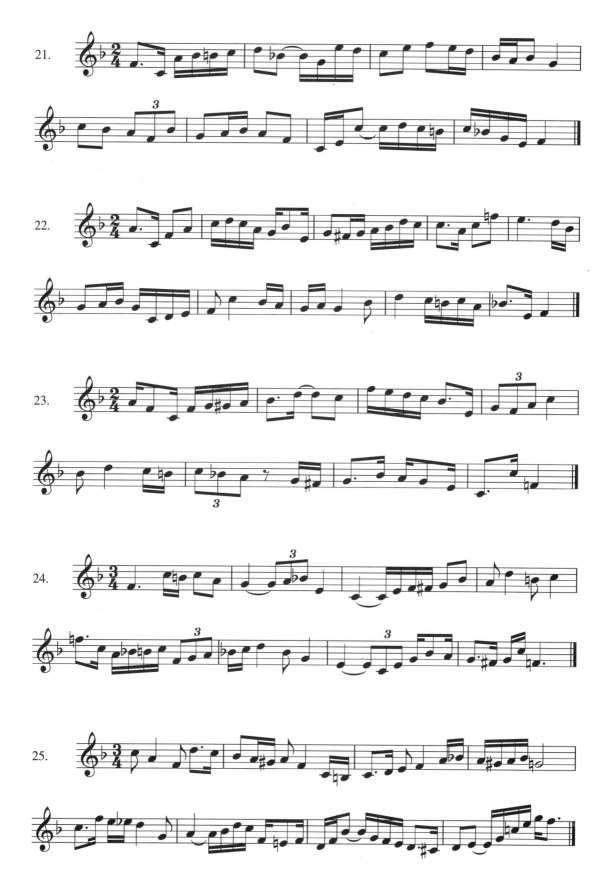

五、d 小调

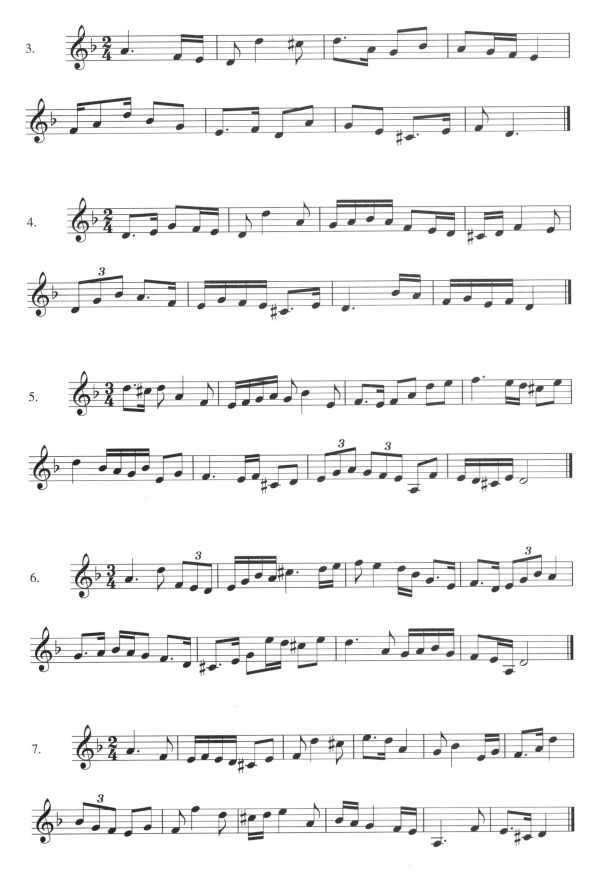

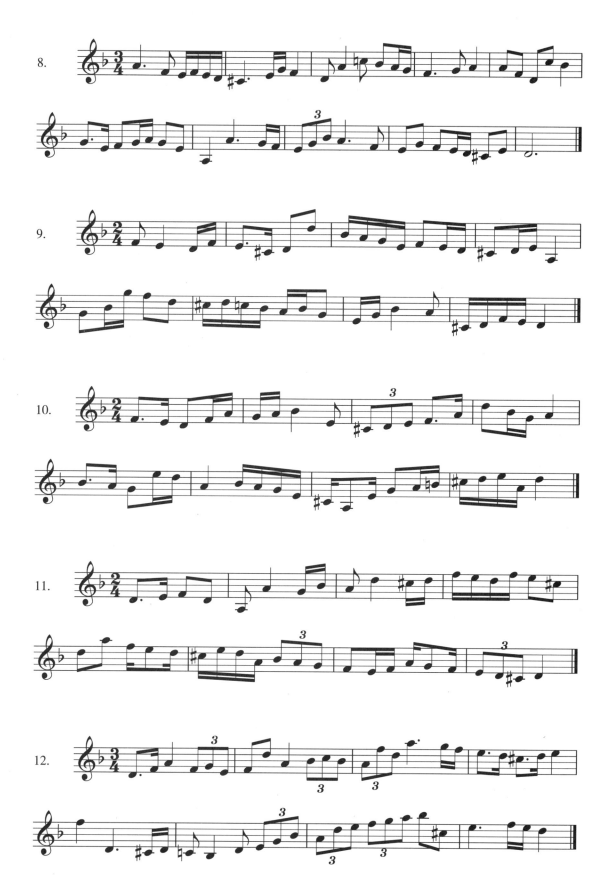

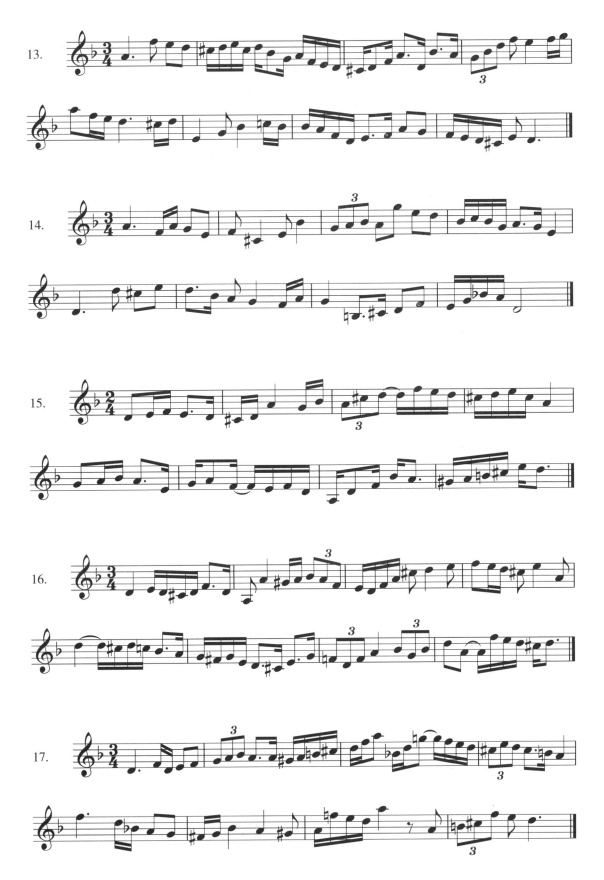

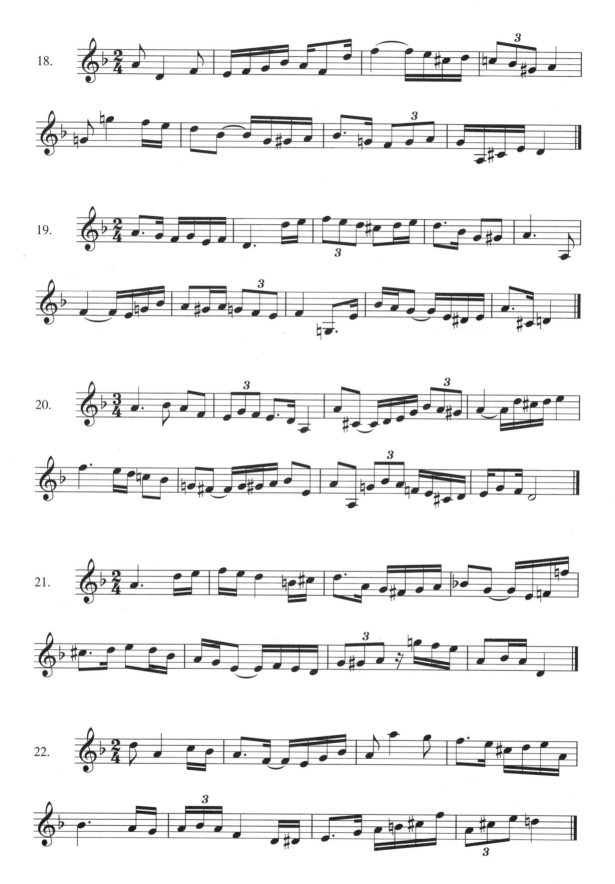

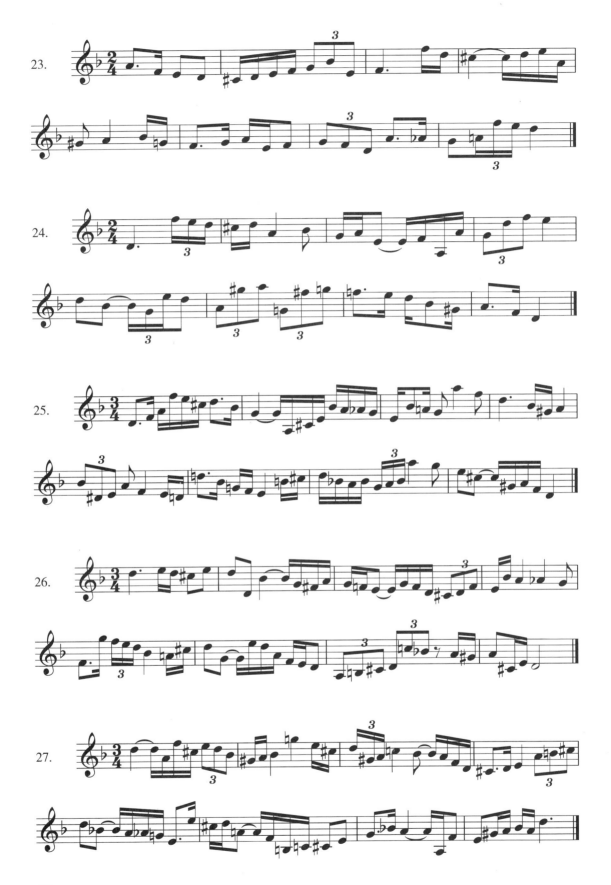

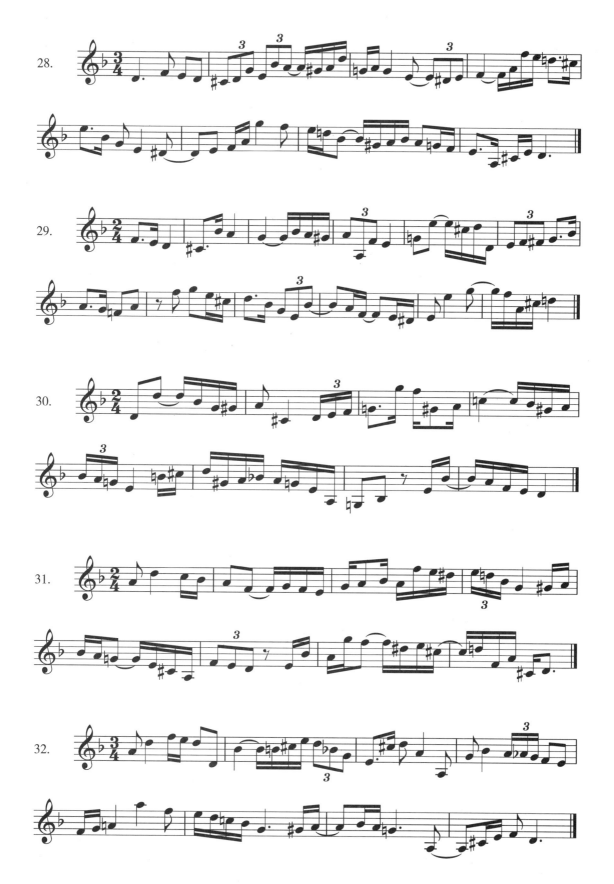

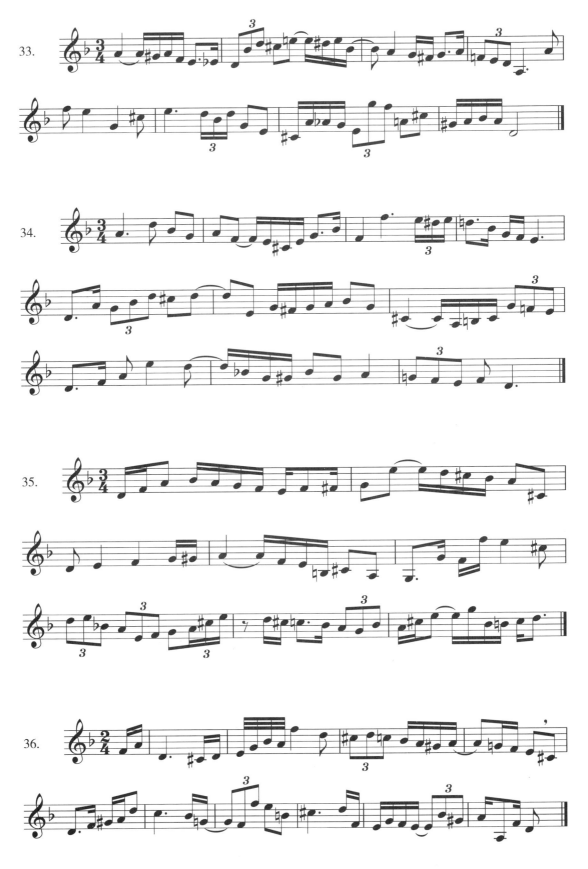

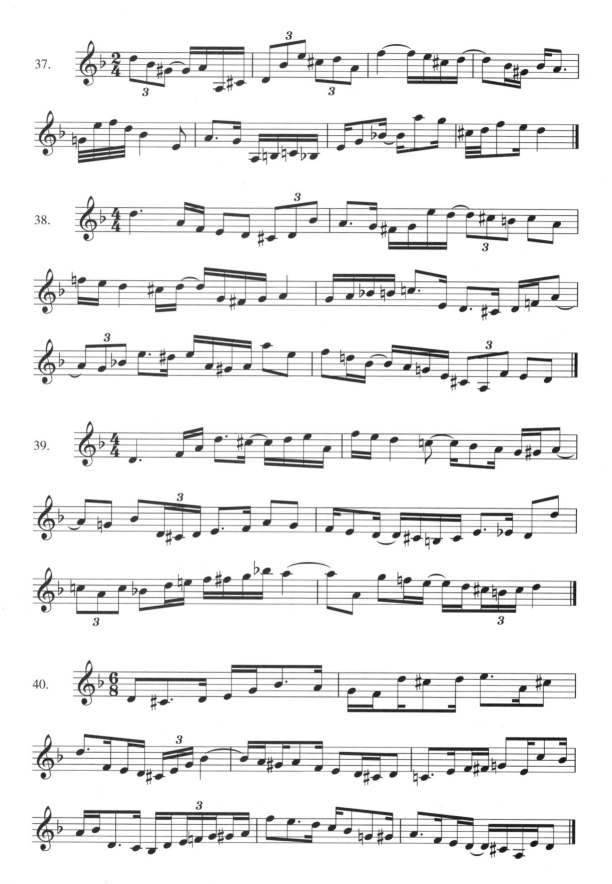

六、F 宫系统各调式

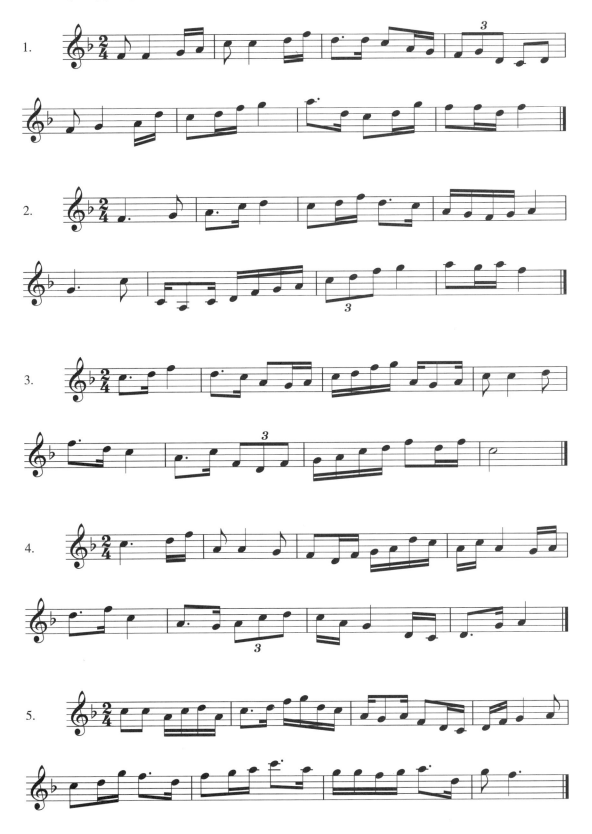

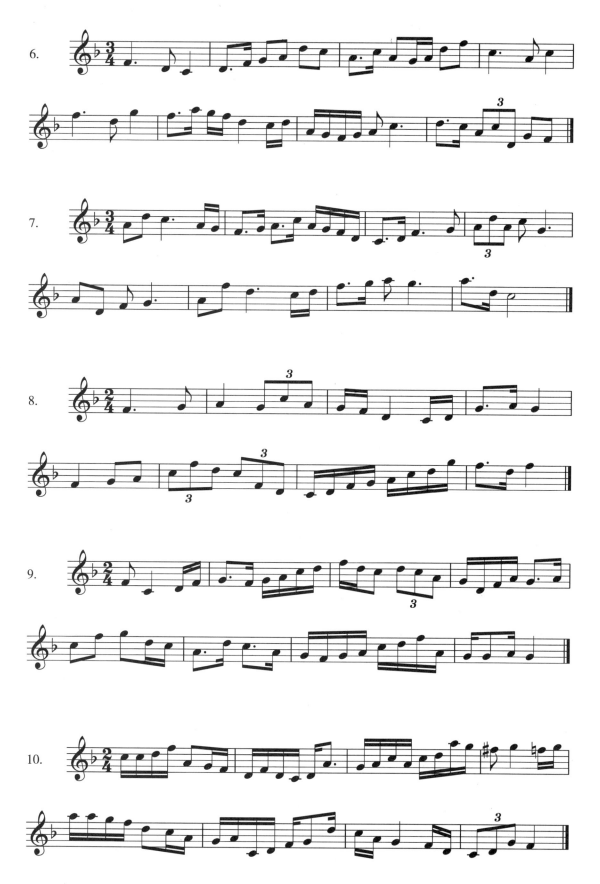

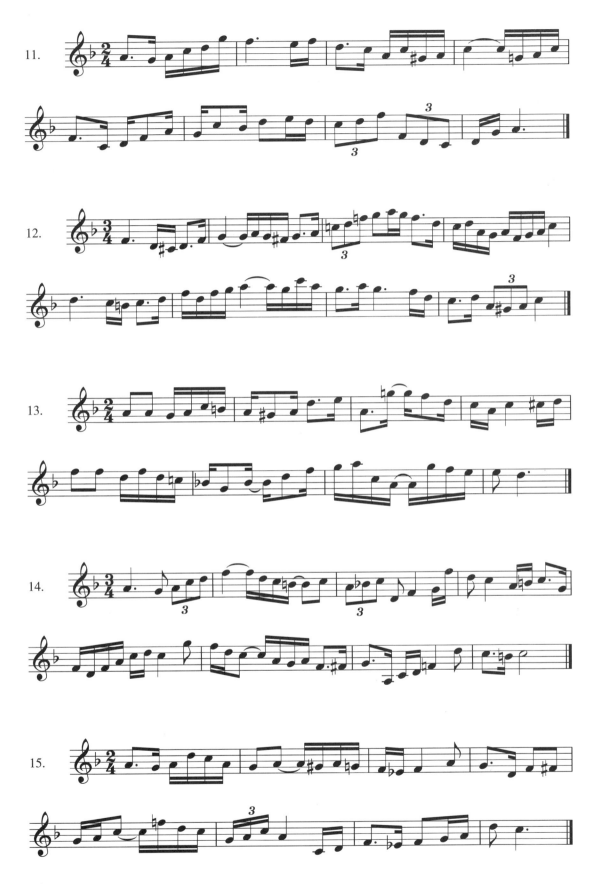

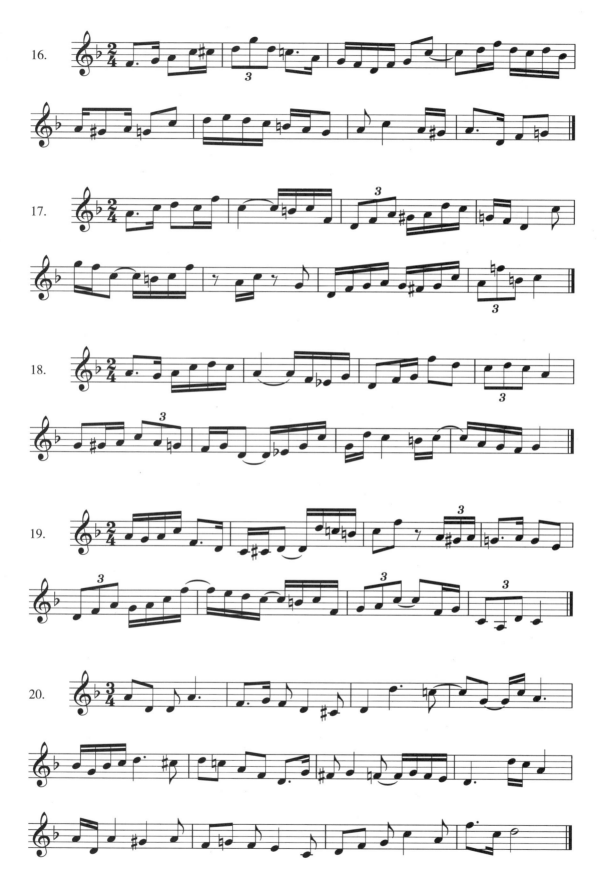

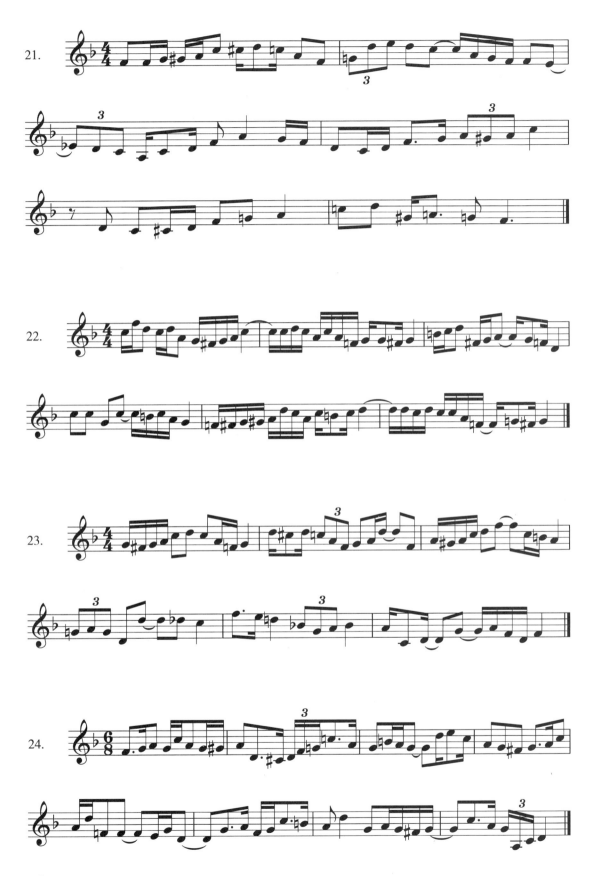

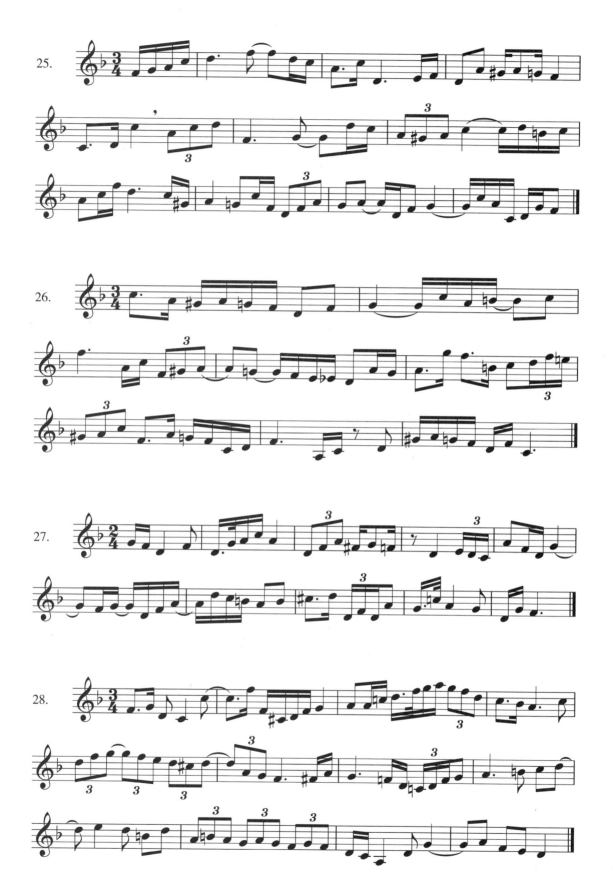

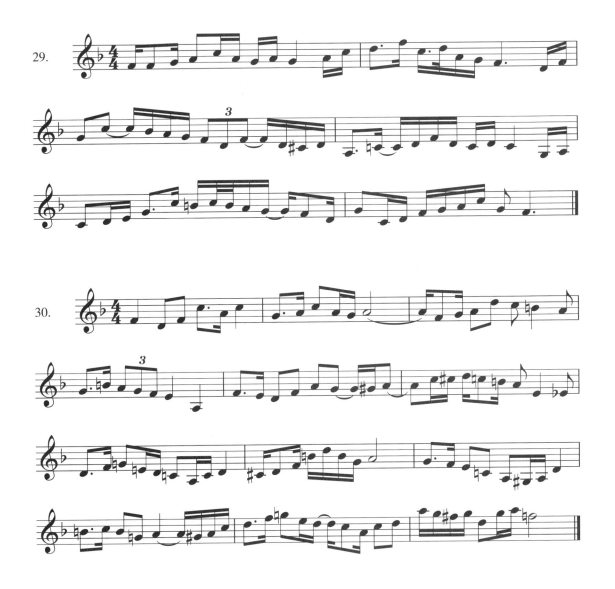

第三章　两个升、降记号的调式与旋律

第一节　准备训练

一、构唱音阶

1.D 大调

（1）D 自然大调

（2）D 和声大调

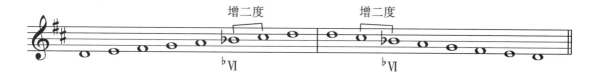

和声大调的第Ⅵ级音为降低半音的形式，第Ⅵ级与第Ⅶ级音构成增二度。

（3）D 旋律大调

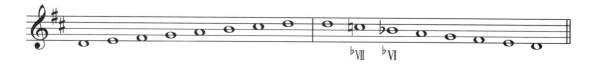

旋律大调的上行音阶与自然大调相同，下行音阶中的第Ⅵ级、第Ⅶ级音都为降低半音的形式。

2.b 小调

（1）b 自然小调

（2）b和声小调

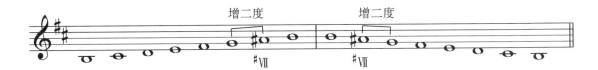

和声小调的第Ⅶ级音为升高半音的形式，第Ⅵ级与第Ⅶ级音构成增二度。

（3）b旋律小调

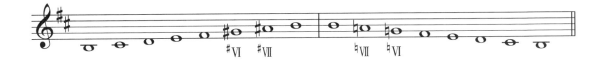

旋律小调上行音阶中的第Ⅵ级、第Ⅶ级音都为升高半音的形式，下行时还原第Ⅶ级、第Ⅵ级，与自然小调相同。

3.D宫系统各调式

（1）五声调式

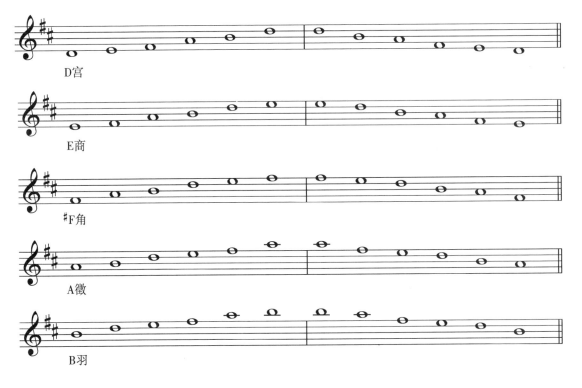

D宫

E商

#F角

A徵

B羽

* 构唱时应注意小三度的位置及音准。

（2）偏音

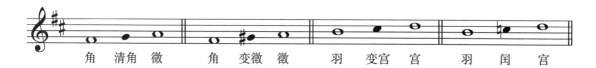

| 角 | 清角 | 徵 | 角 | 变徵 | 徵 | 羽 | 变宫 | 宫 | 羽 | 闰 | 宫 |

在构唱七声调式音阶之前，可使用三音组单独练习四种偏音。

（3）七声调式

七声调式的音阶分为雅乐、清乐和燕乐三种，分别是在五声音阶的基础上加入变徵和变宫、清角和变宫、清角和闰形成的。

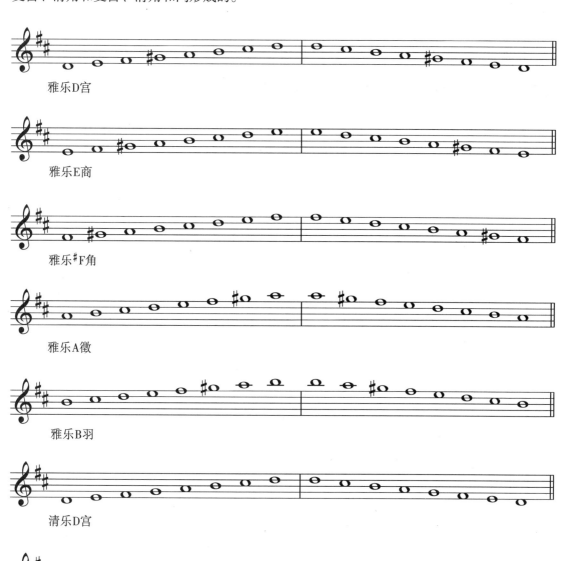

雅乐D宫

雅乐E商

雅乐#F角

雅乐A徵

雅乐B羽

清乐D宫

清乐E商

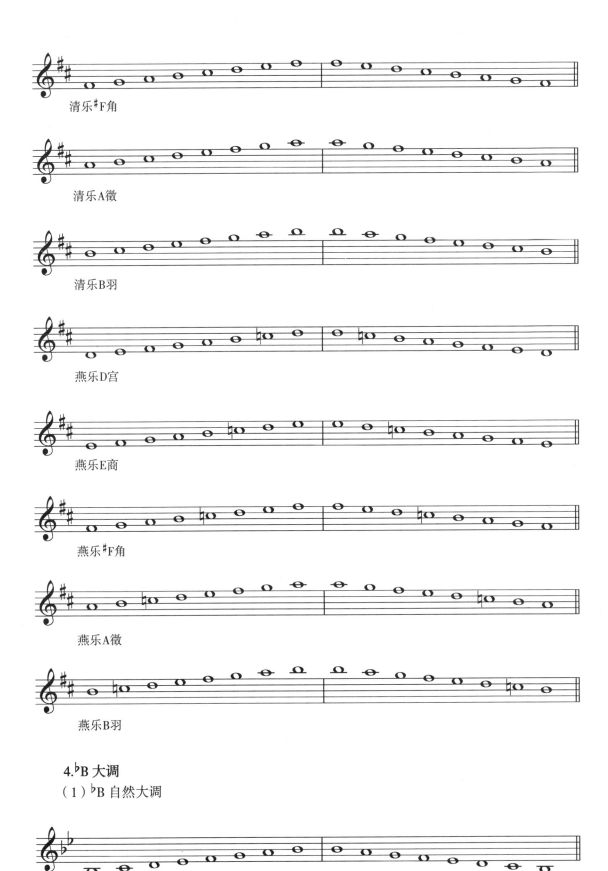

清乐#F角

清乐A徵

清乐B羽

燕乐D宫

燕乐E商

燕乐#F角

燕乐A徵

燕乐B羽

4.♭B 大调

（1）♭B 自然大调

（2）♭B 和声大调

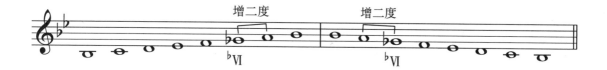

和声大调的第Ⅵ级音为降低半音的形式，第Ⅵ级与第Ⅶ级音构成增二度。

（3）♭B 旋律大调

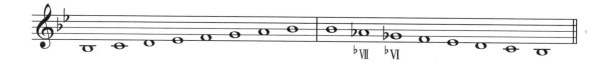

旋律大调的上行音阶与自然大调相同，下行音阶中的第Ⅵ级、第Ⅶ级音都为降低半音的形式。

5.g 小调

（1）g 自然小调

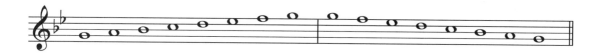

（2）g 和声小调

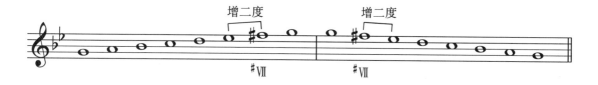

和声小调的第Ⅶ级音为升高半音的形式，第Ⅵ级与第Ⅶ级音构成增二度。

（3）g 旋律小调

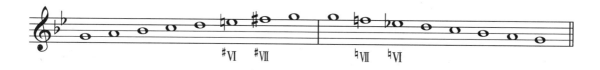

旋律小调上行音阶中的第Ⅵ级、第Ⅶ级音都为升高半音的形式，下行时还原第Ⅶ级、第Ⅵ级，与自然小调相同。

6.♭B 宫系统各调式

（1）五声调式

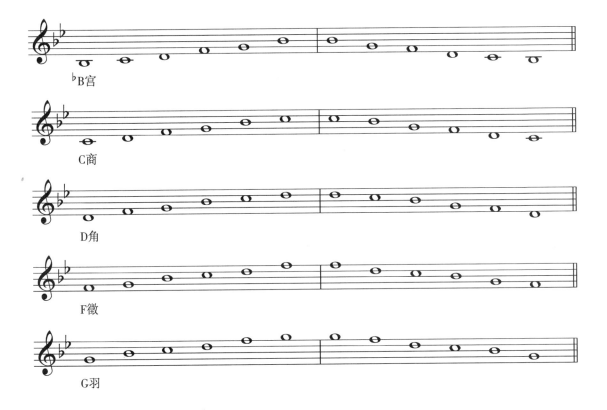

♭B宫

C商

D角

F徵

G羽

＊构唱时应注意小三度的位置及音准。

（2）偏音

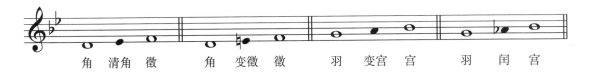

角　清角　徵　　　角　变徵　徵　　　羽　变宫　宫　　　羽　闰　宫

在构唱七声调式音阶之前，可使用三音组单独练习四种偏音。

（3）七声调式

七声调式的音阶分为雅乐、清乐和燕乐三种，分别是在五声音阶的基础上加入变徵和变宫、清角和变宫、清角和闰形成的。

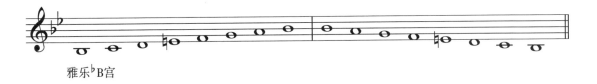

雅乐♭B宫

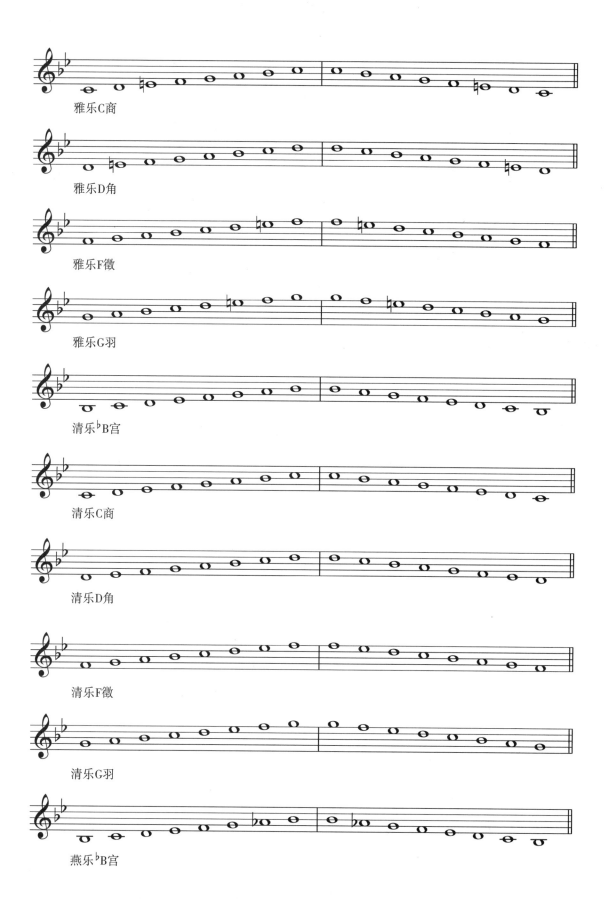

雅乐C商

雅乐D角

雅乐F徵

雅乐G羽

清乐♭B宫

清乐C商

清乐D角

清乐F徵

清乐G羽

燕乐♭B宫

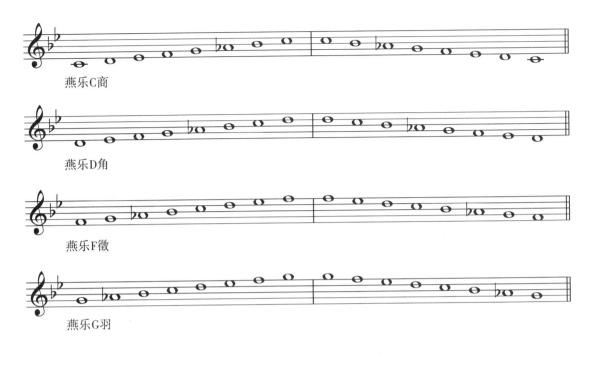

燕乐C商

燕乐D角

燕乐F徵

燕乐G羽

二、听写音组

听写下列音组，并判断调式。

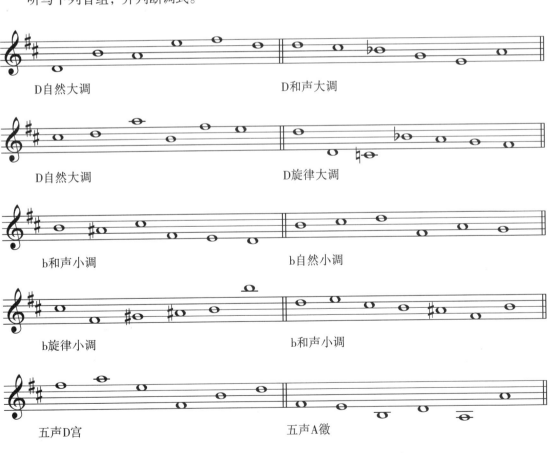

D自然大调 D和声大调

D自然大调 D旋律大调

b和声小调 b自然小调

b旋律小调 b和声小调

五声D宫 五声A徵

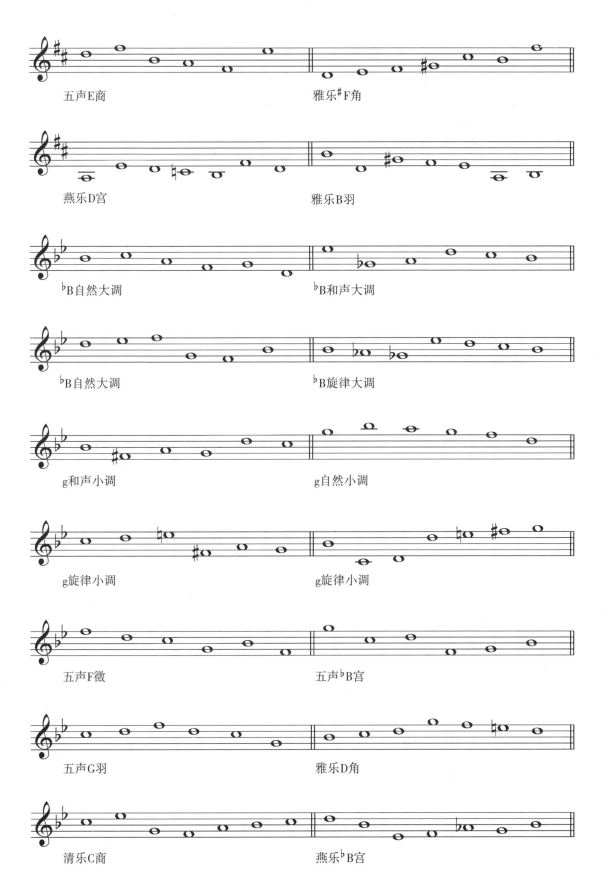

五声E商 雅乐#F角

燕乐D宫 雅乐B羽

♭B自然大调 ♭B和声大调

♭B自然大调 ♭B旋律大调

g和声小调 g自然小调

g旋律小调 g旋律小调

五声F徵 五声♭B宫

五声G羽 雅乐D角

清乐C商 燕乐♭B宫

第二节　旋律训练

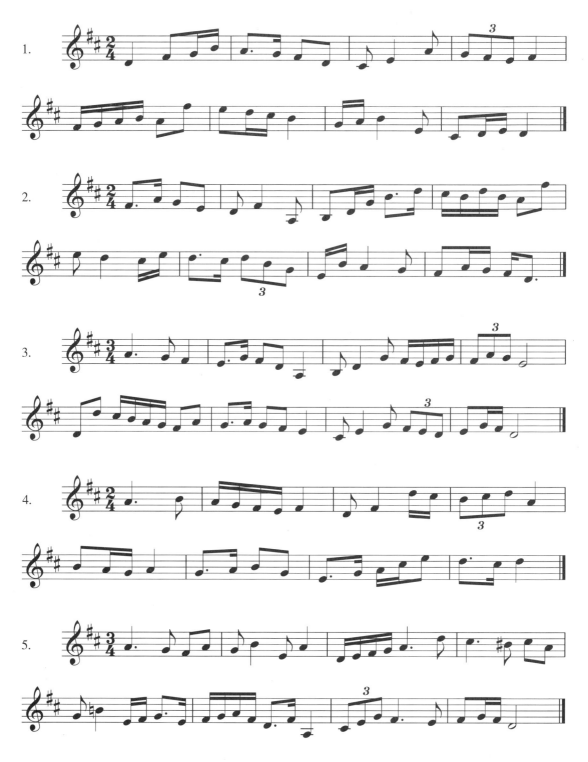

一、D 大调

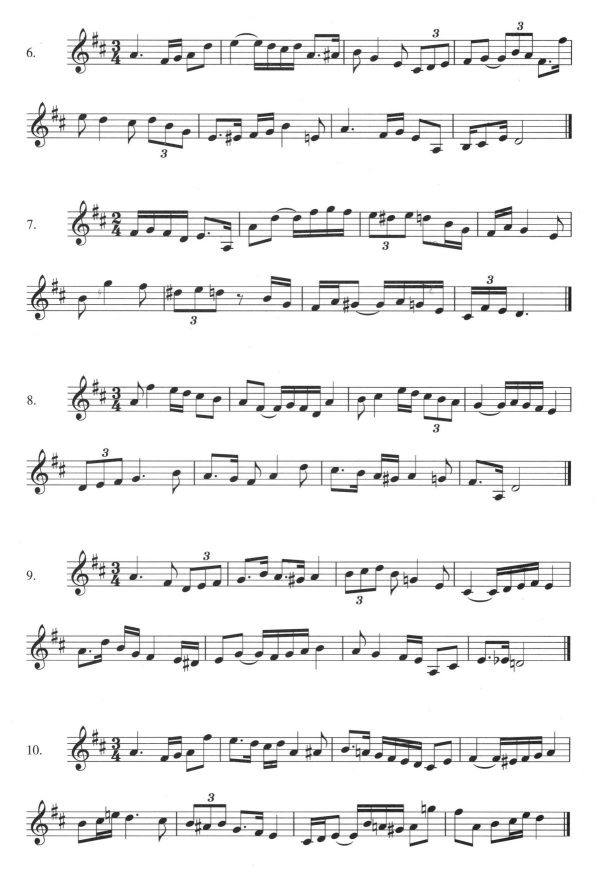

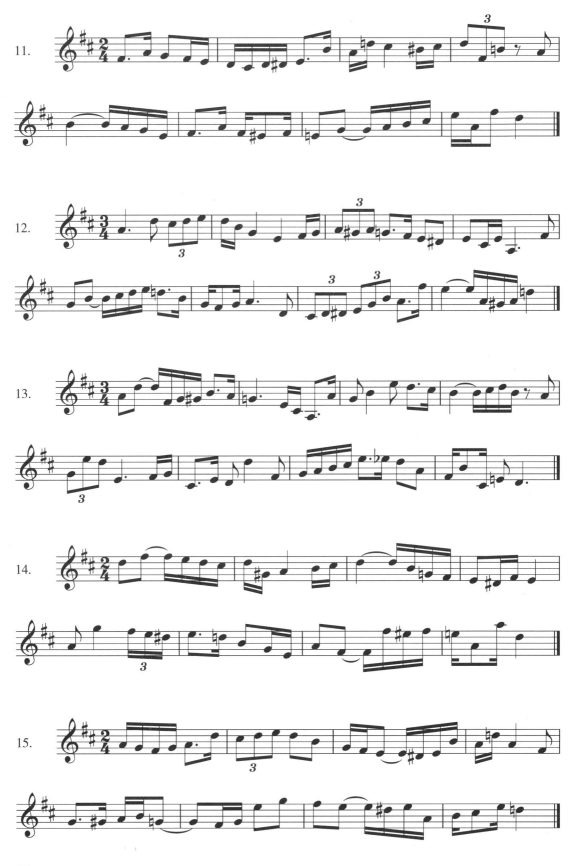

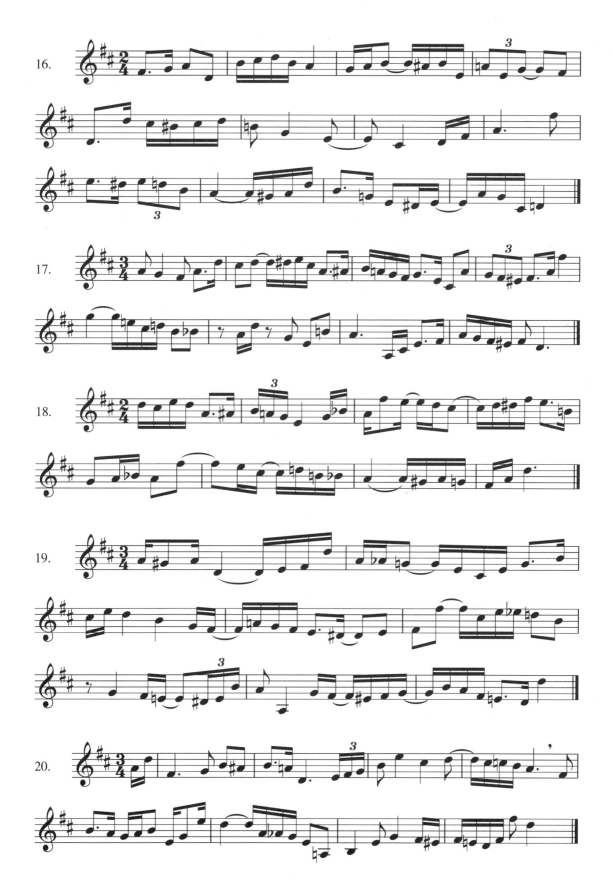

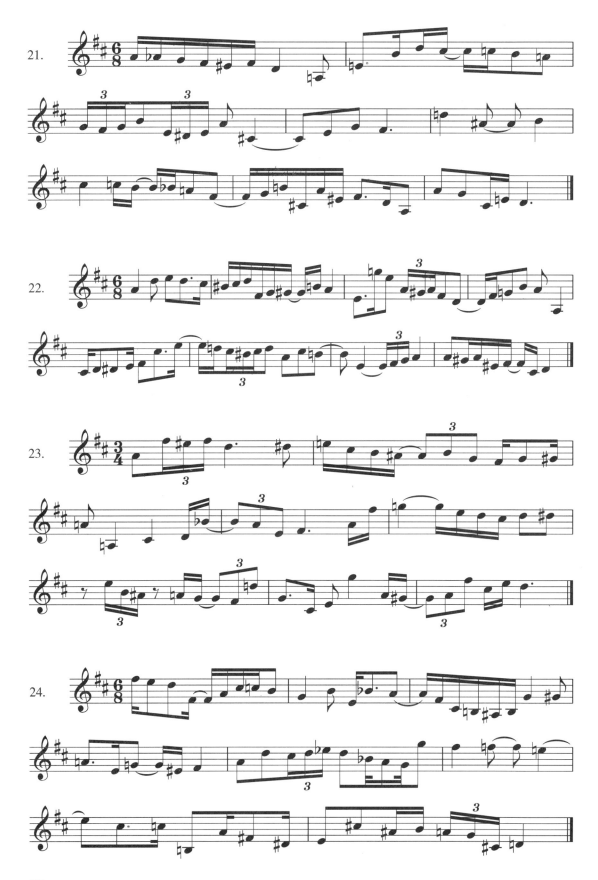

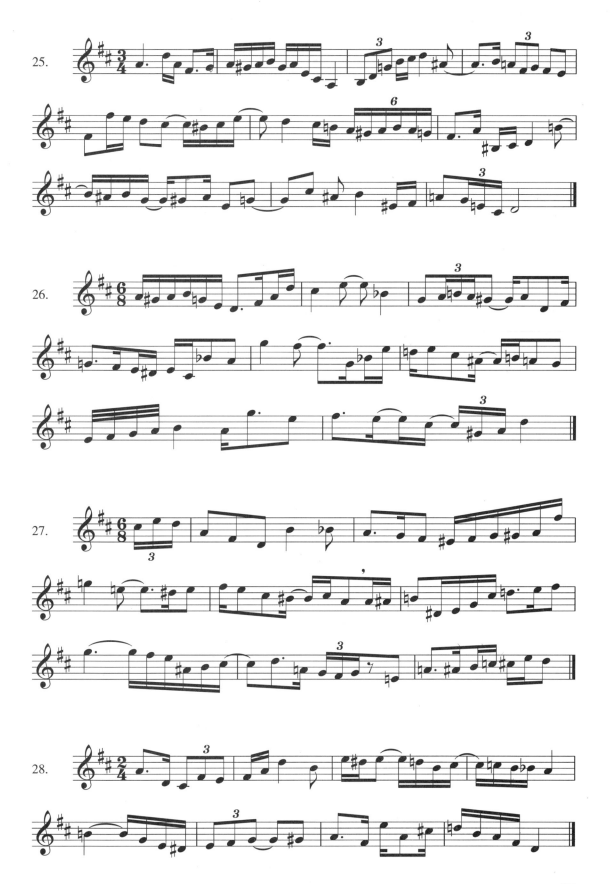

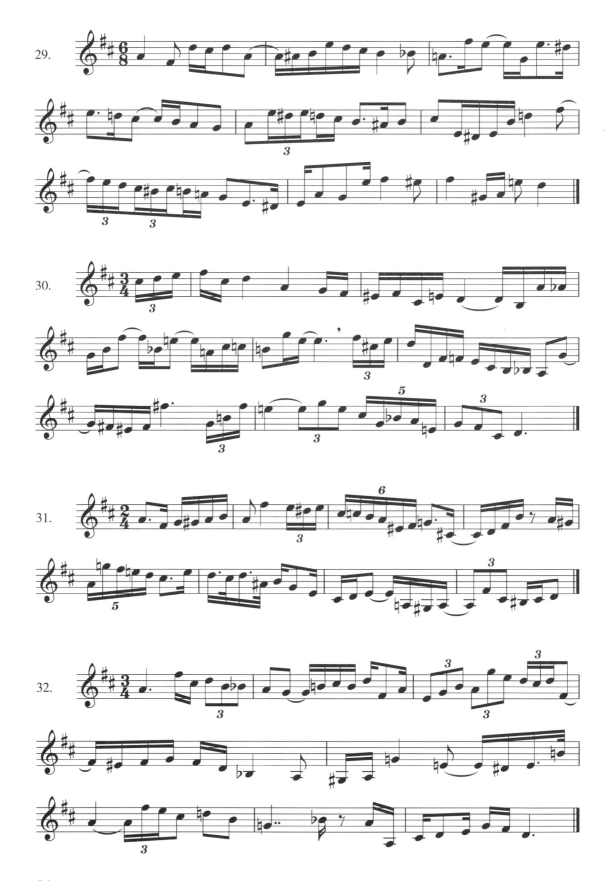

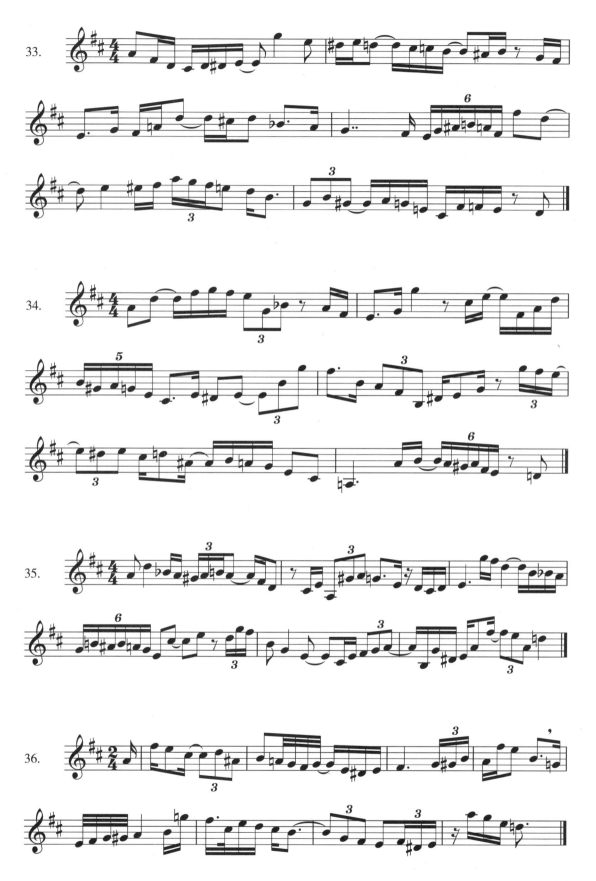

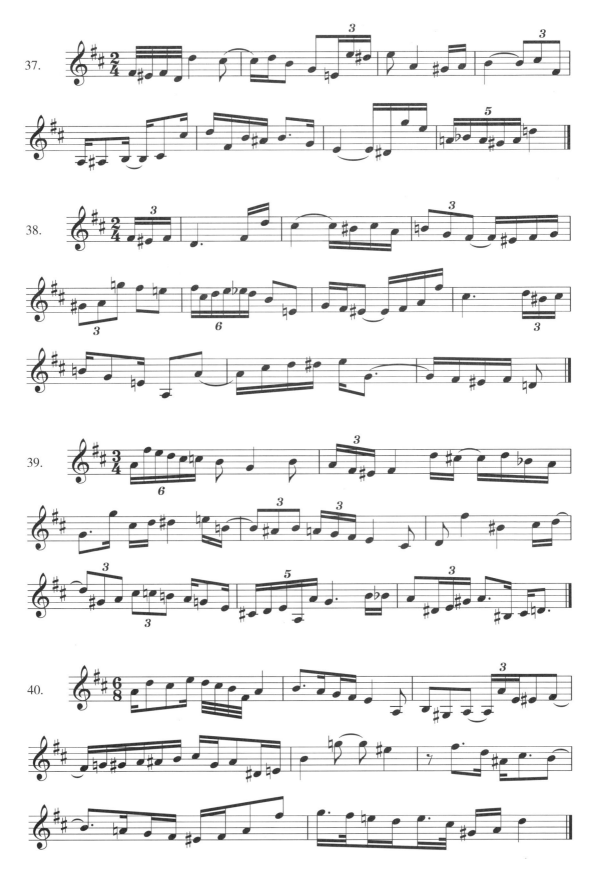

二、b 小调

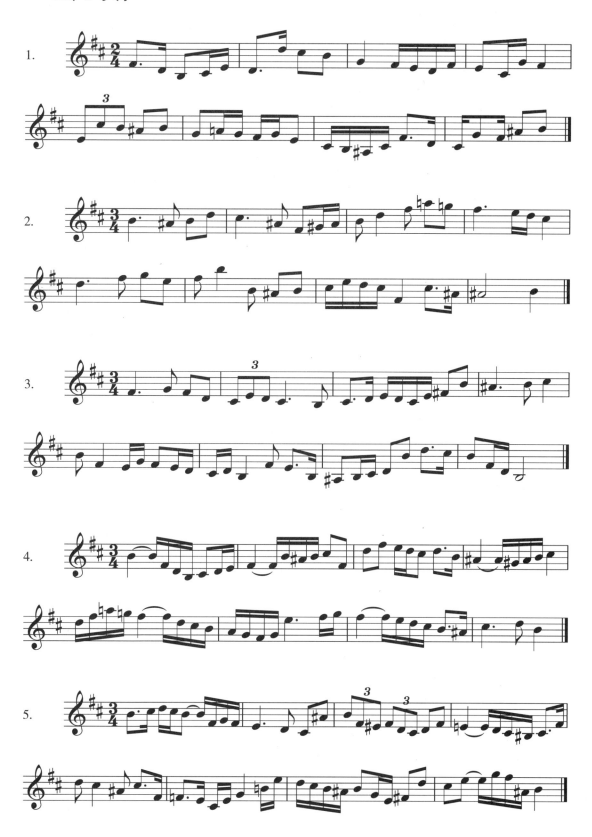

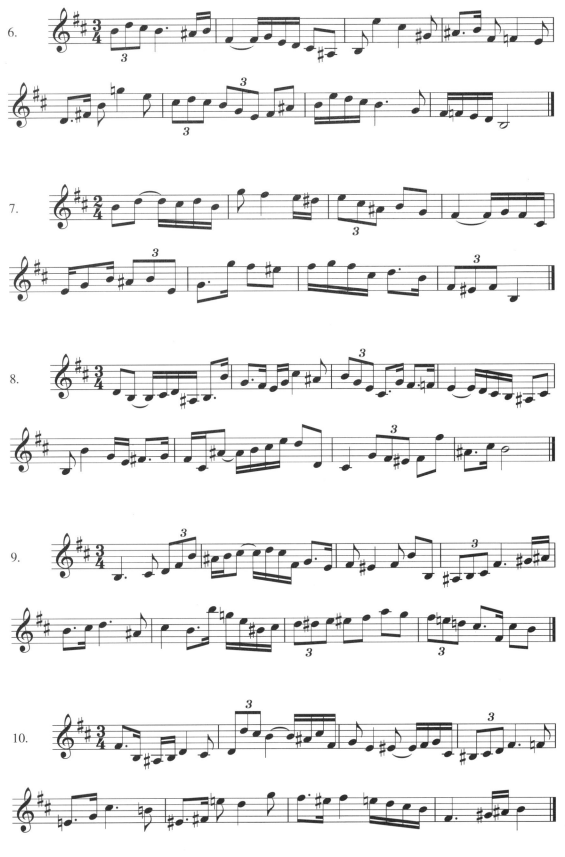

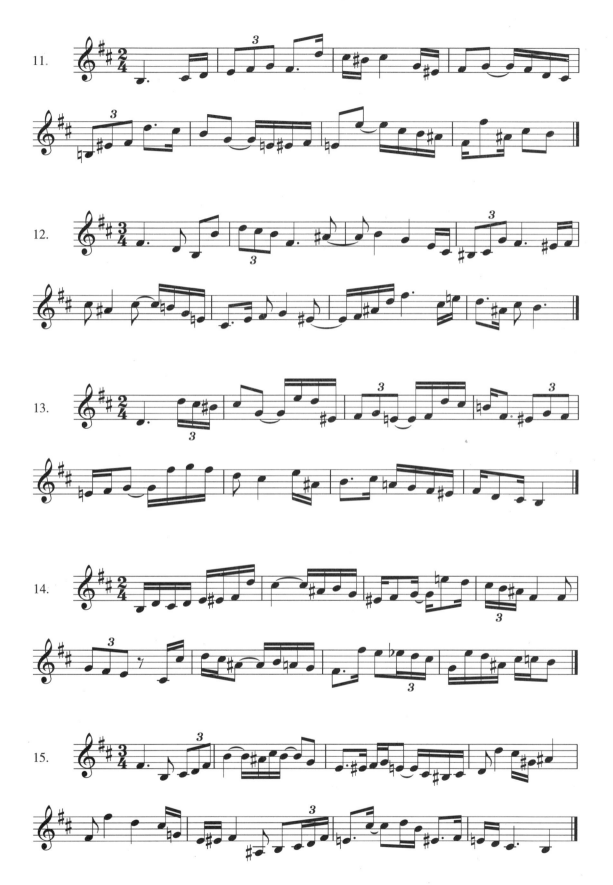

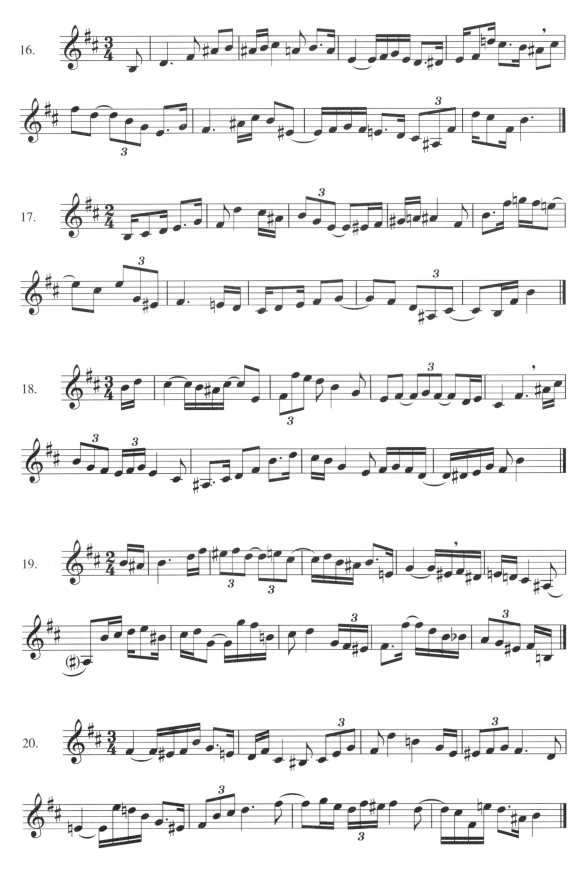

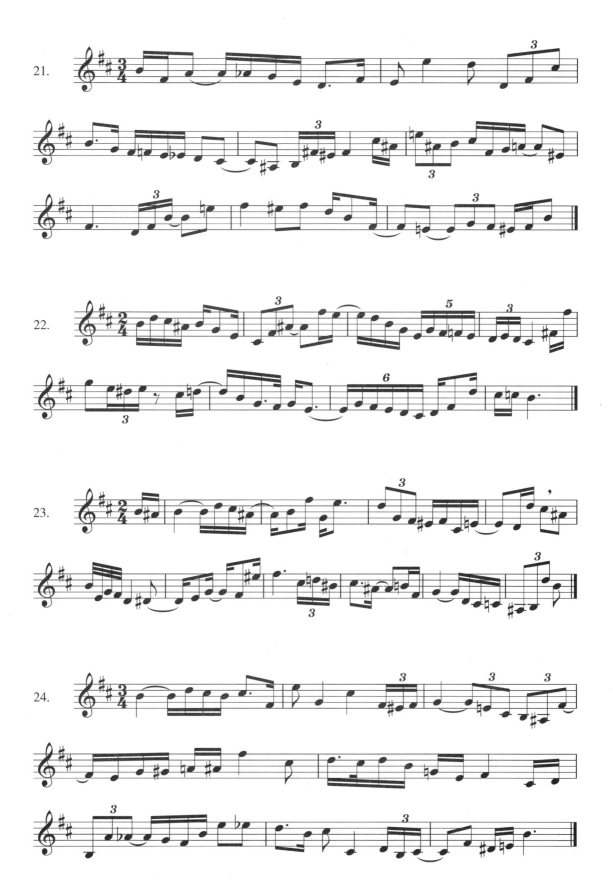

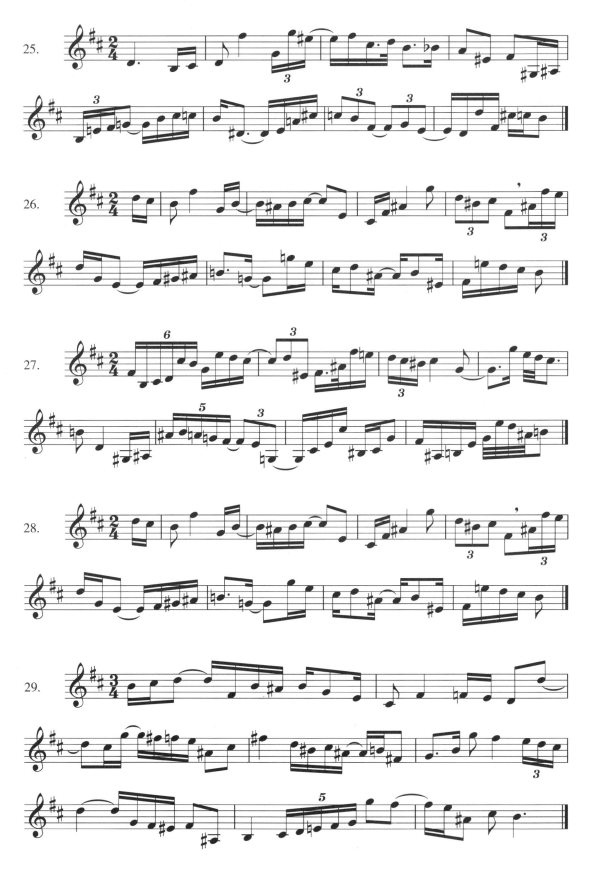

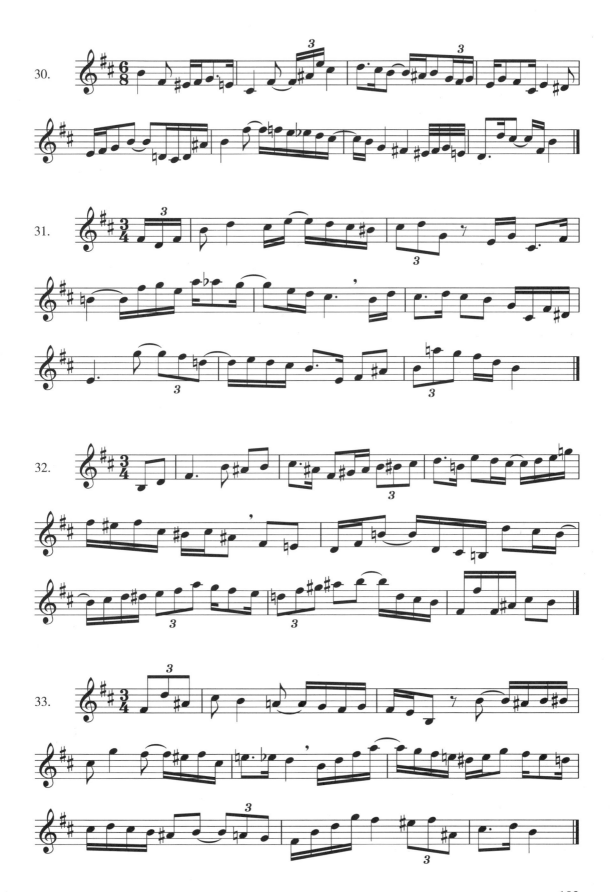

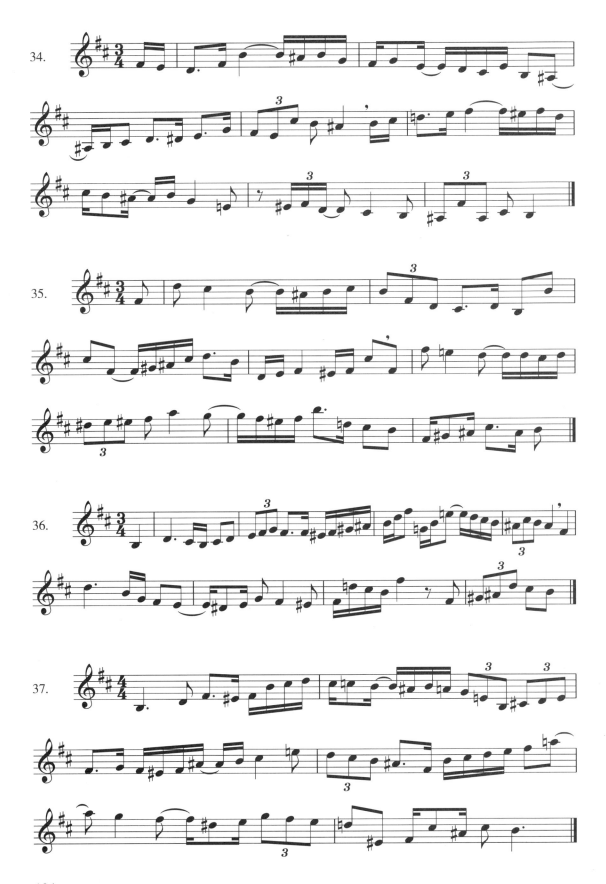

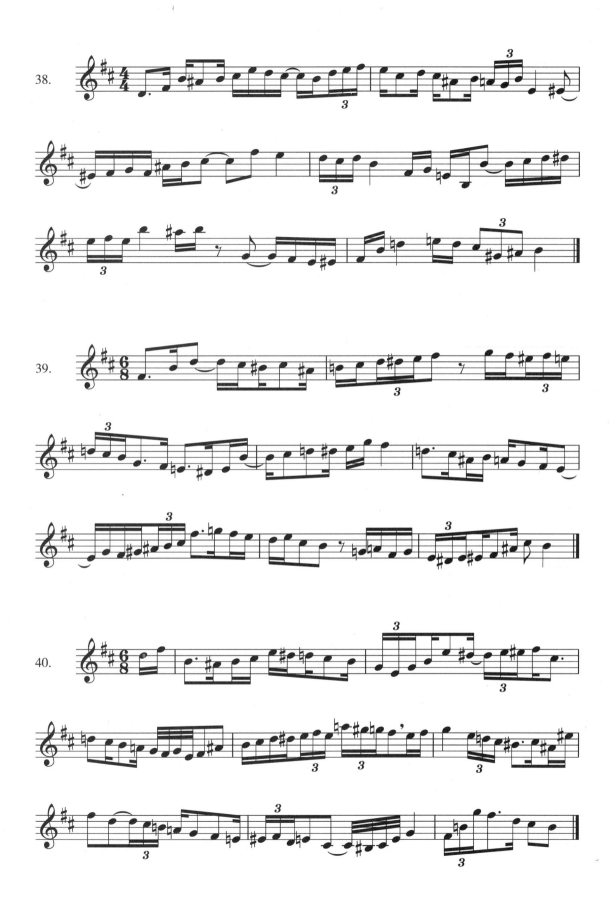

三、D 宫系统各调式

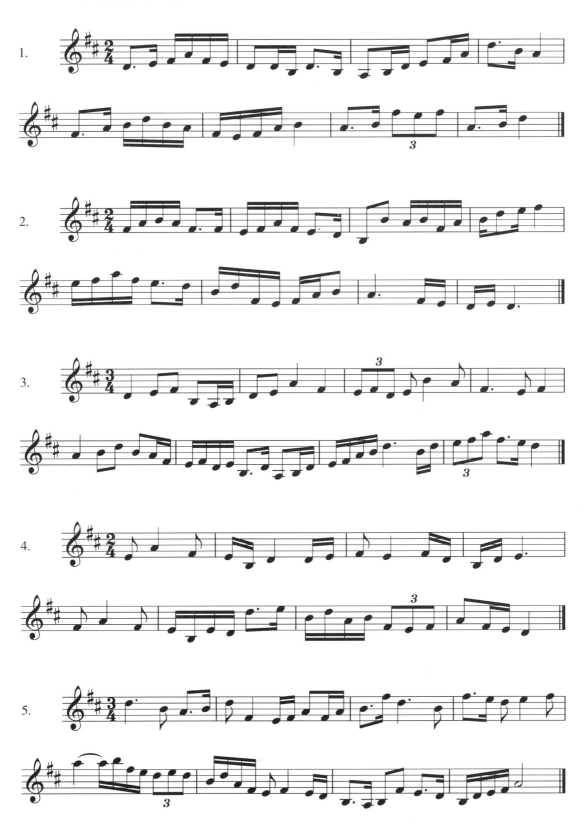

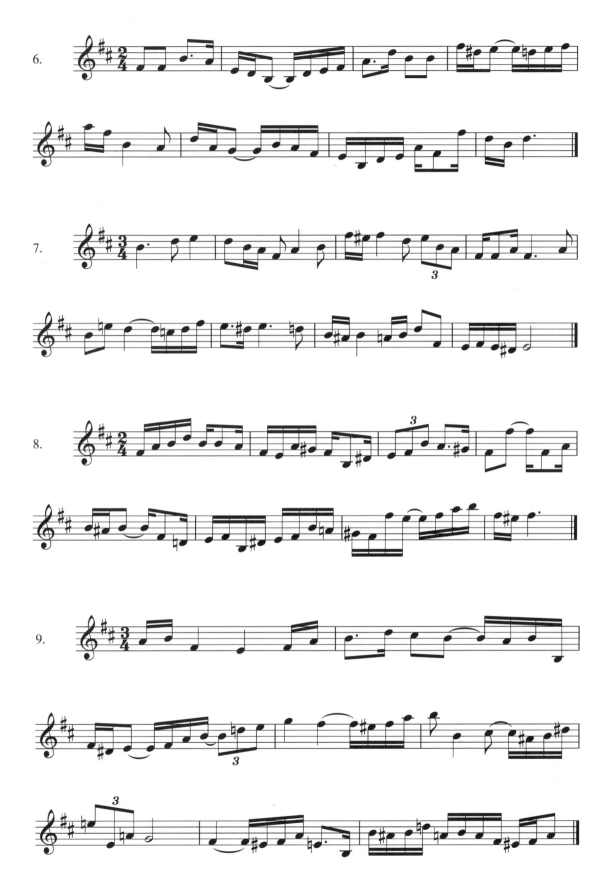

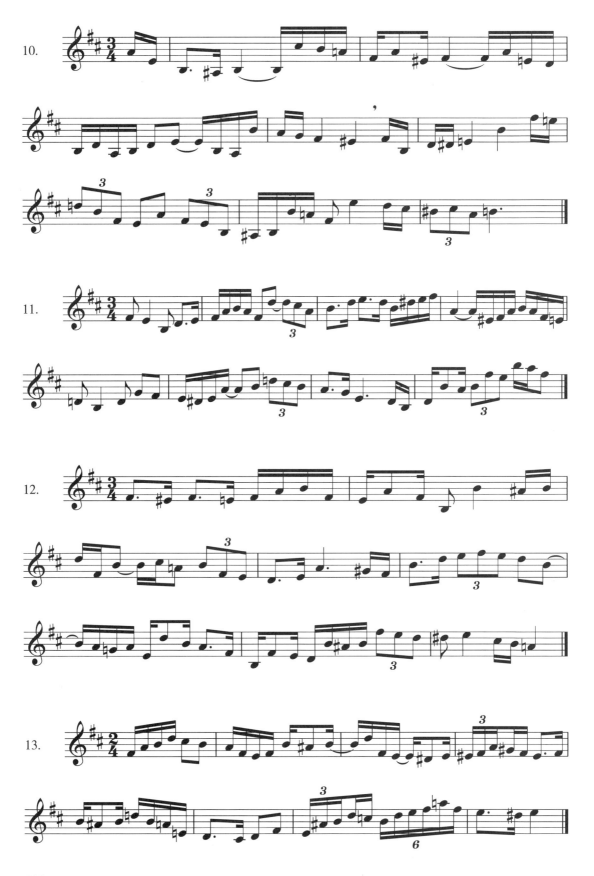

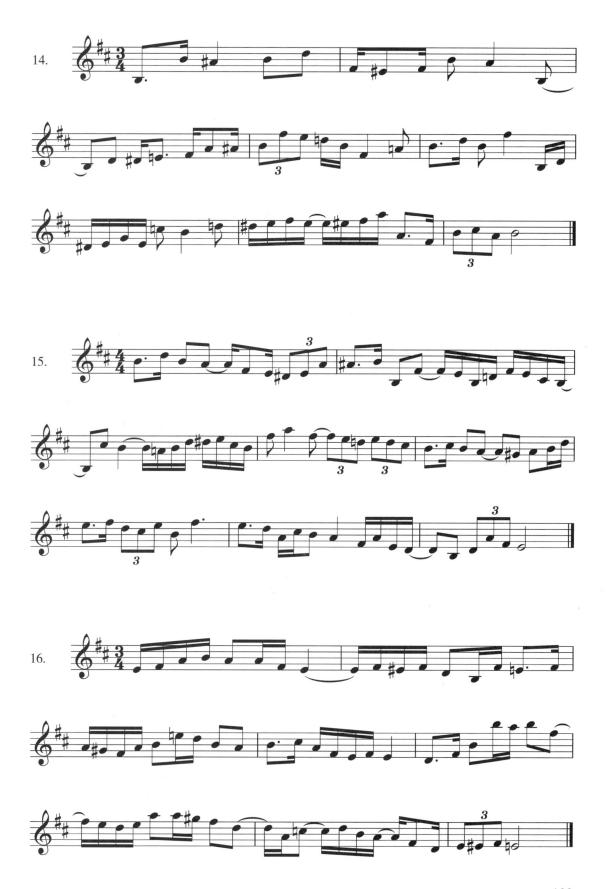

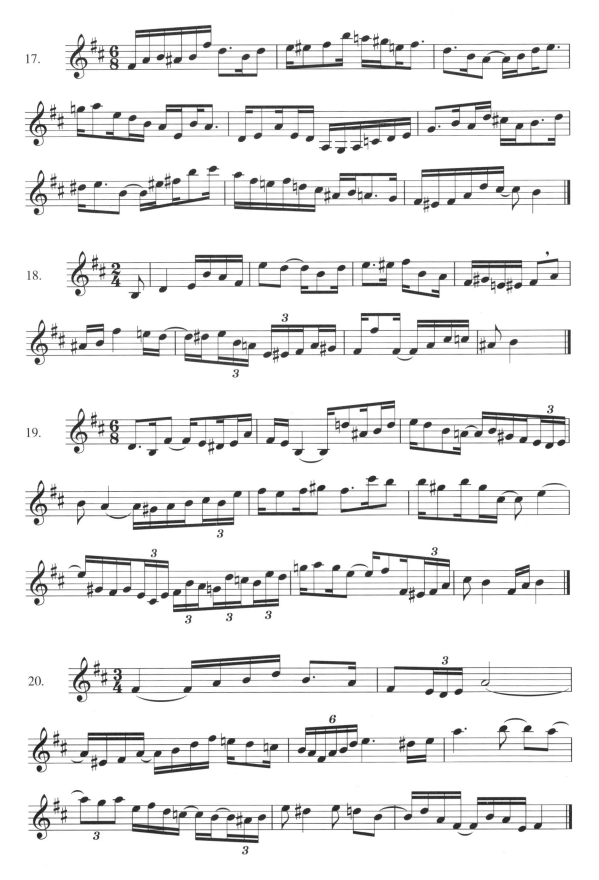

110

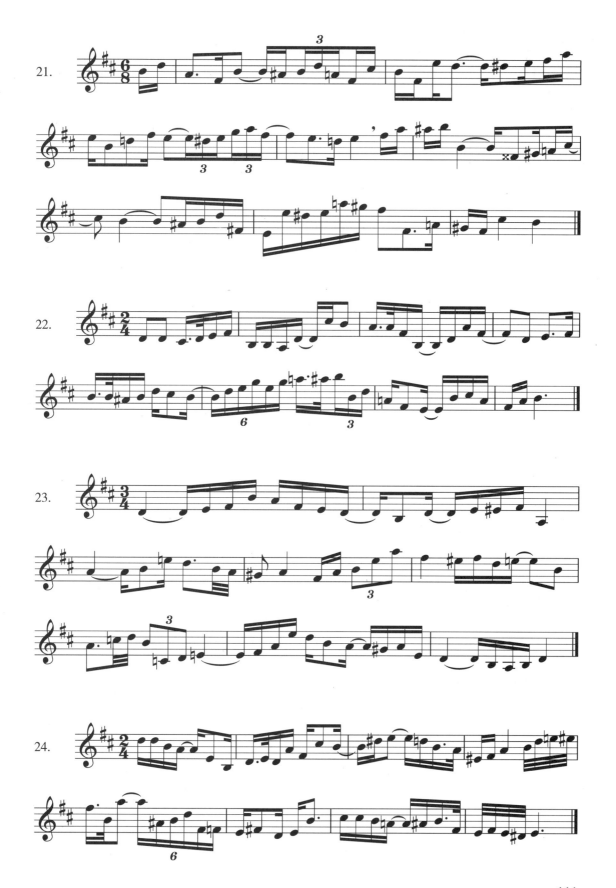

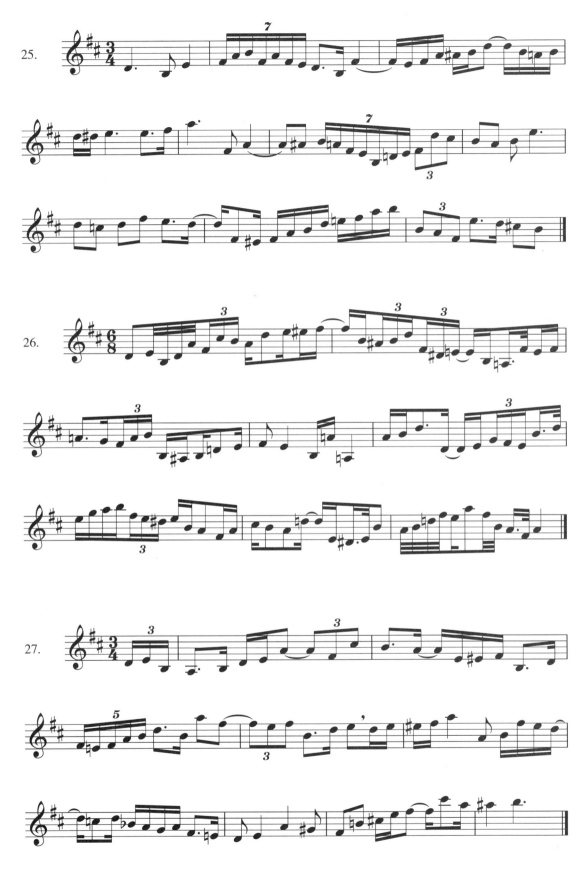

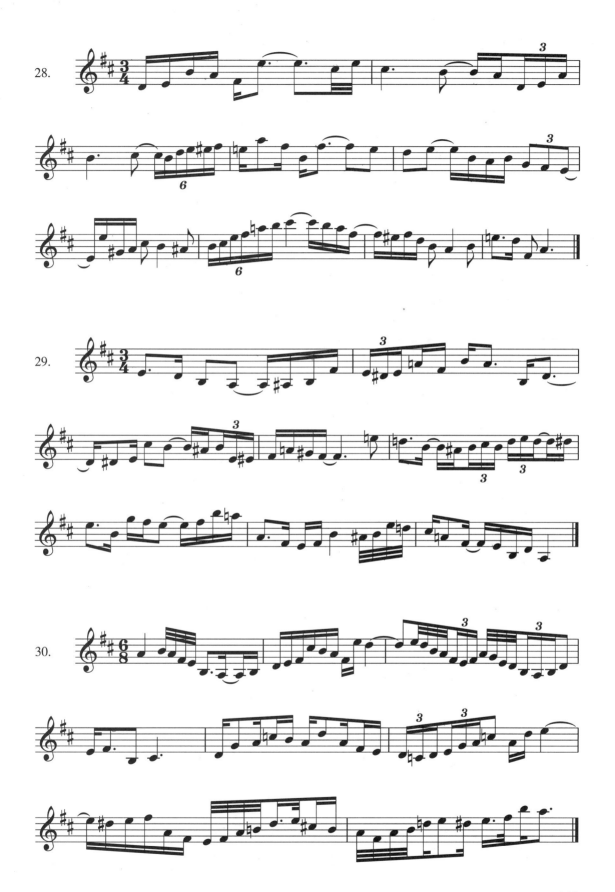

四、♭B 大调

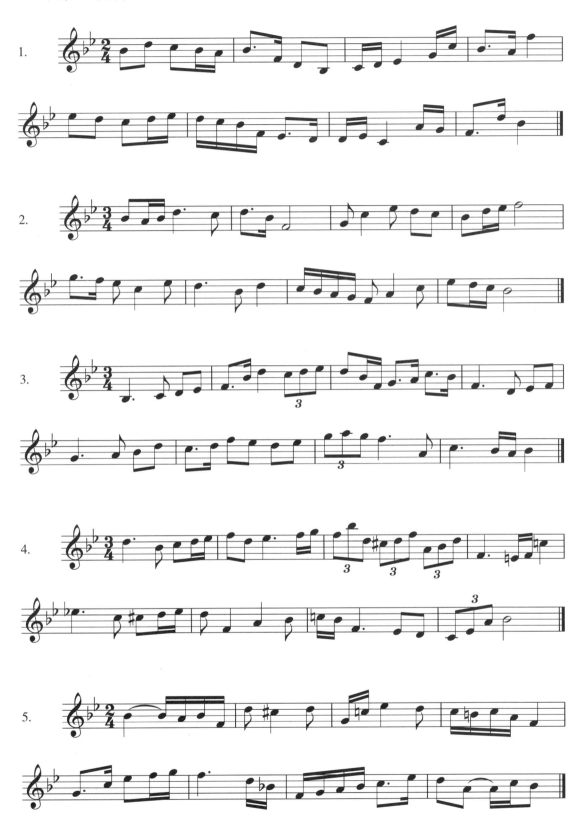

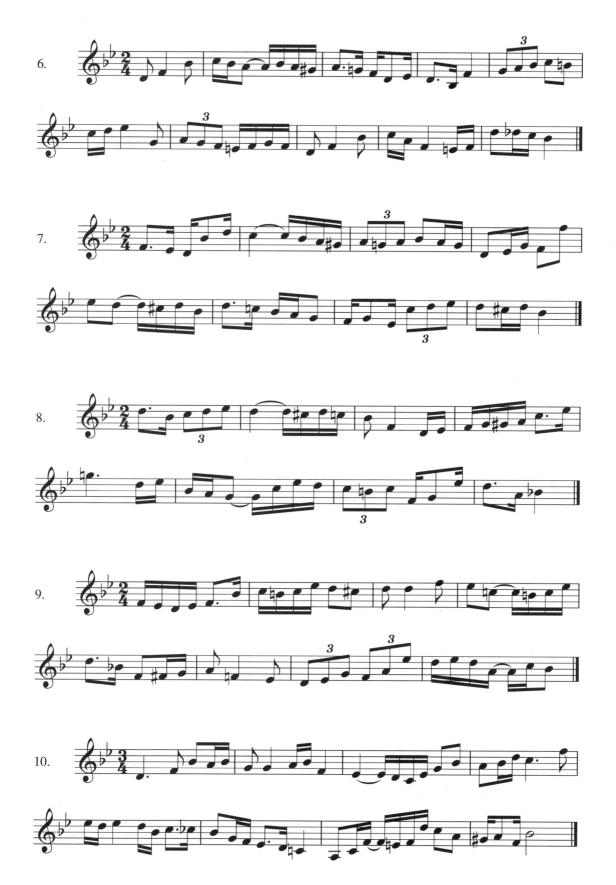

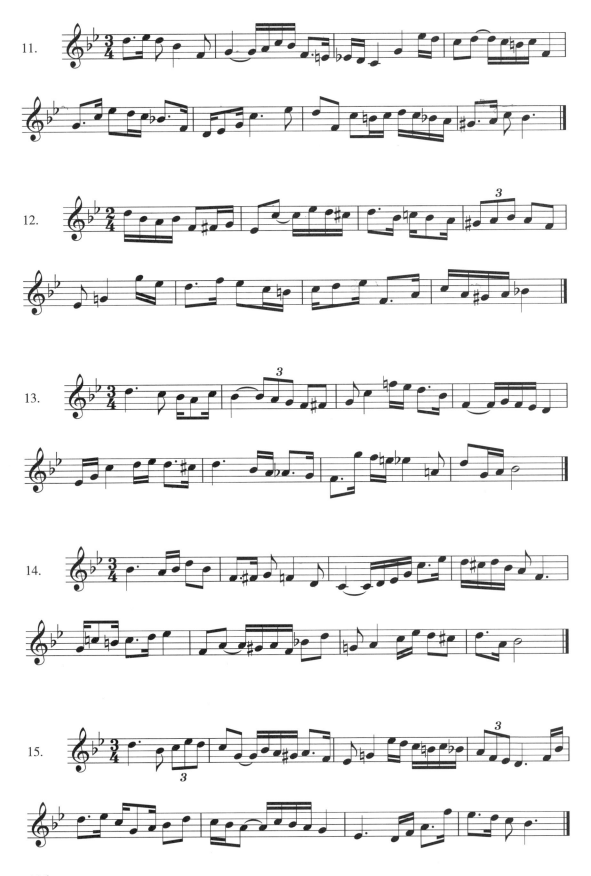

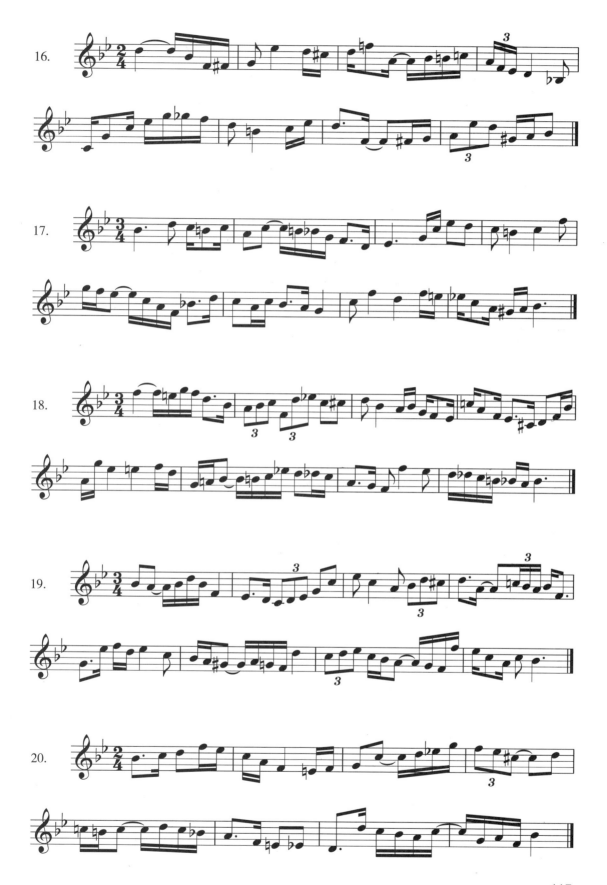

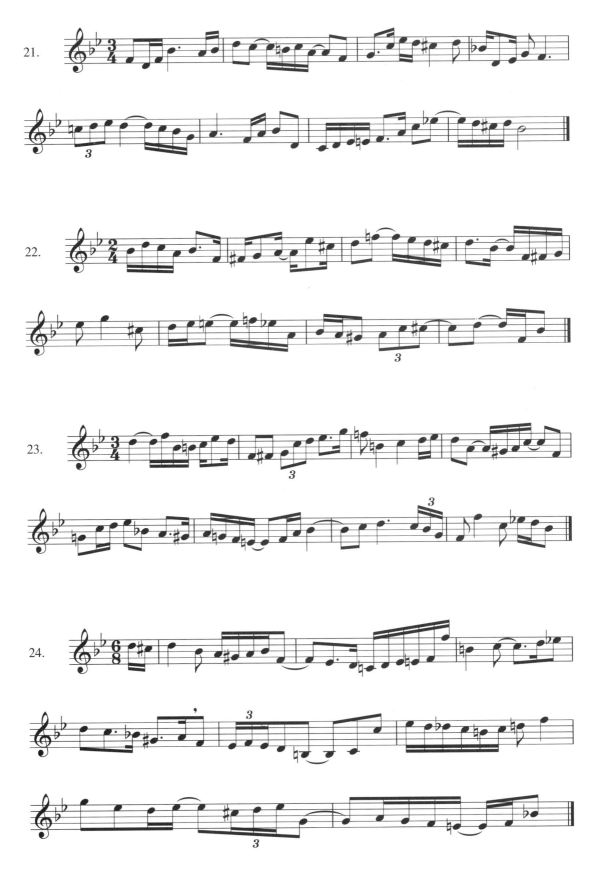

五、g 小调

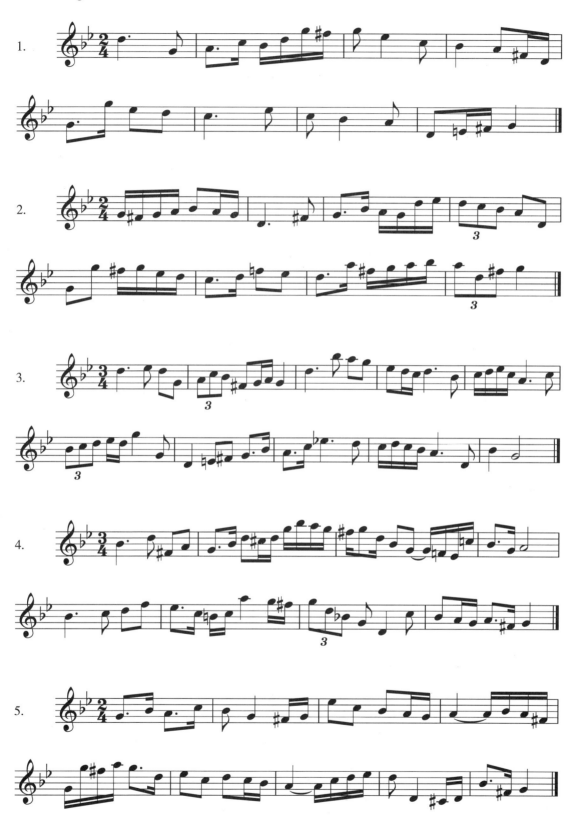

123

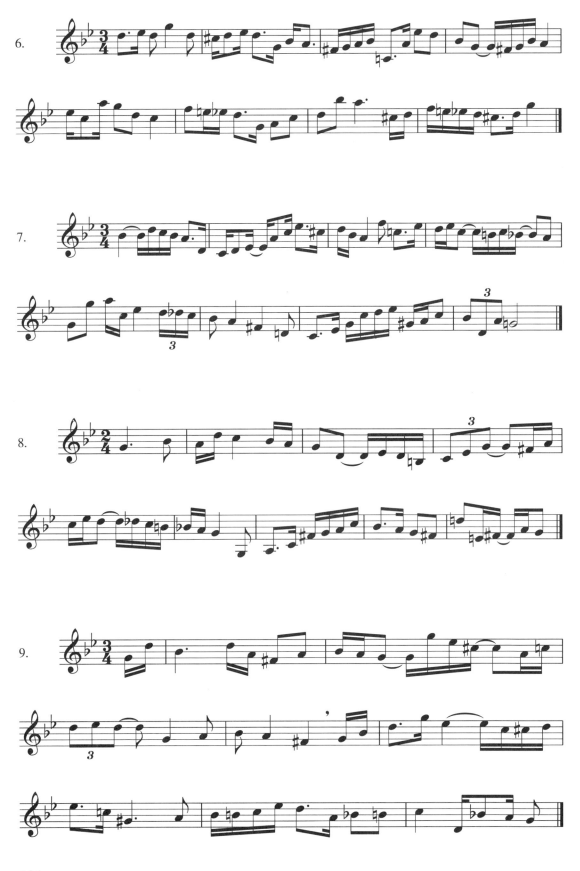

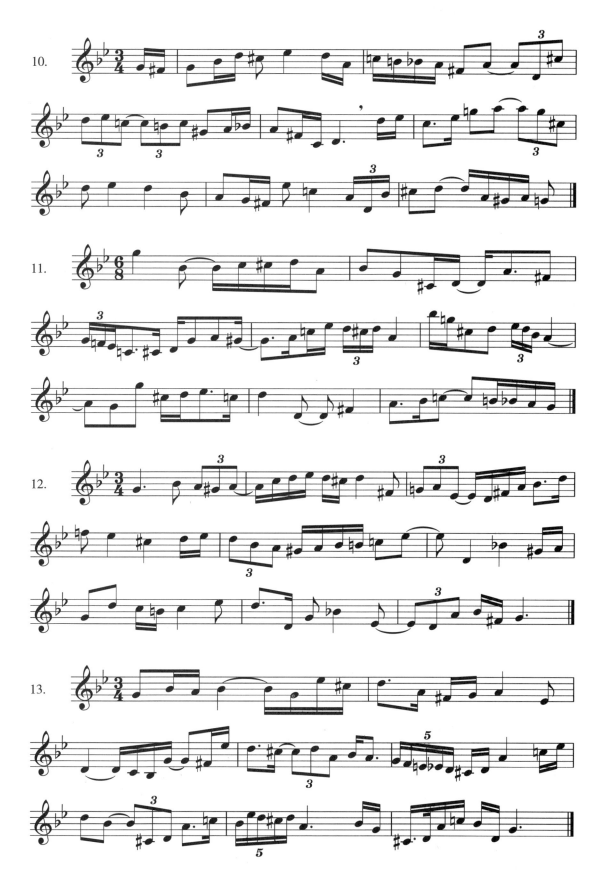

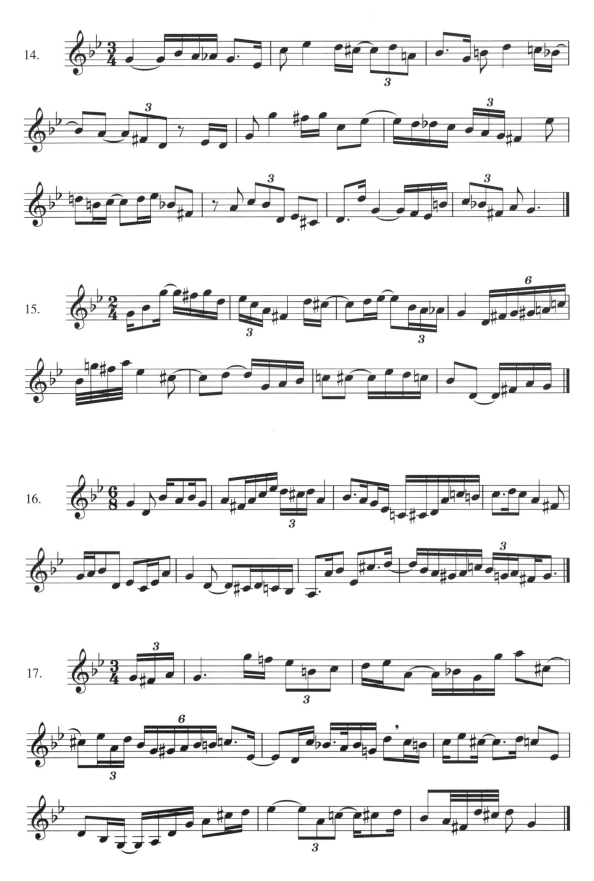

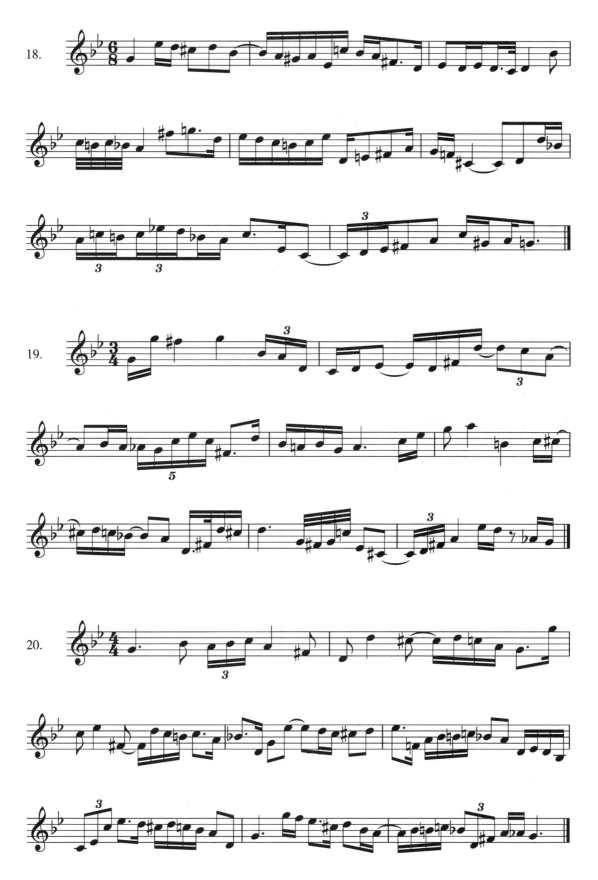

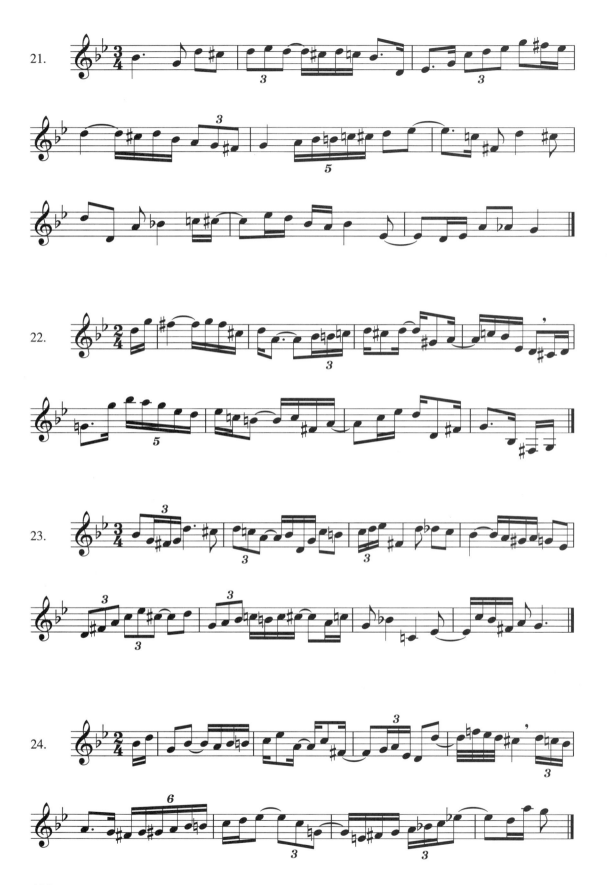

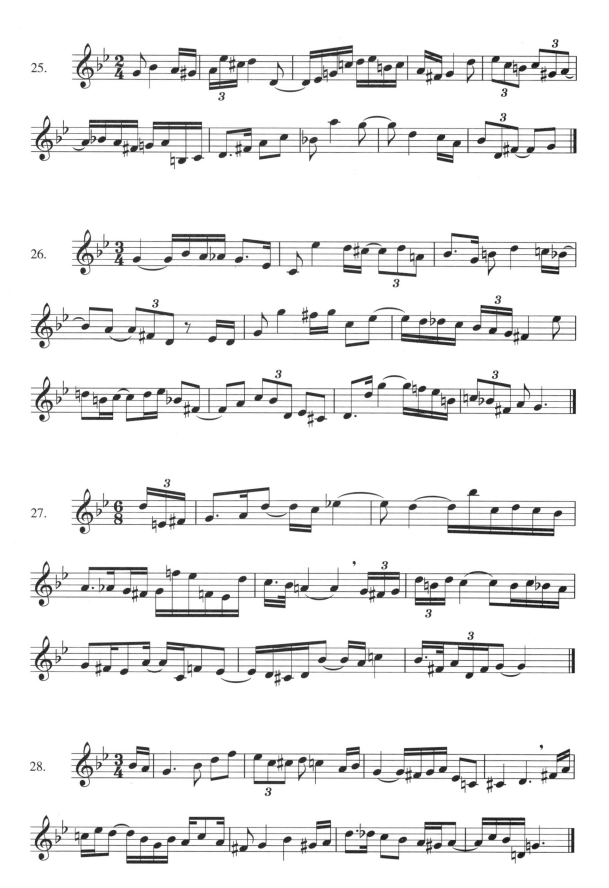

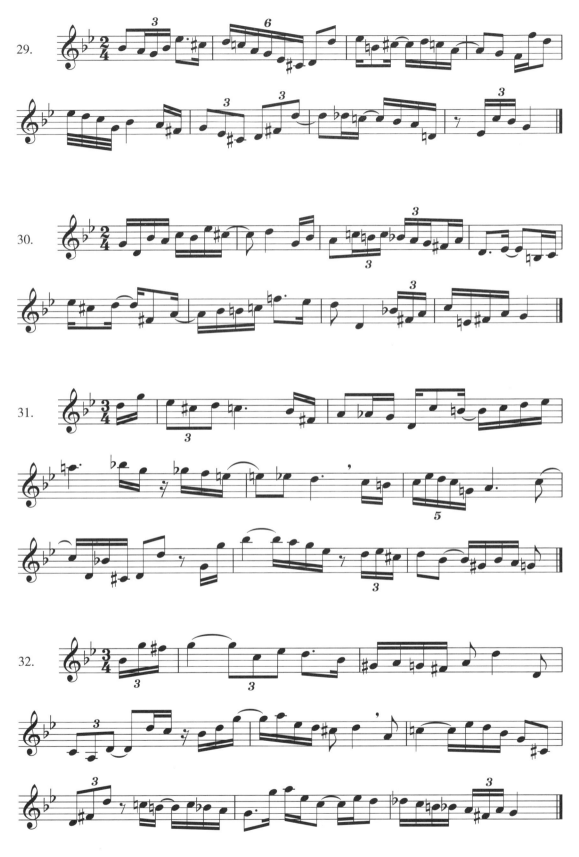

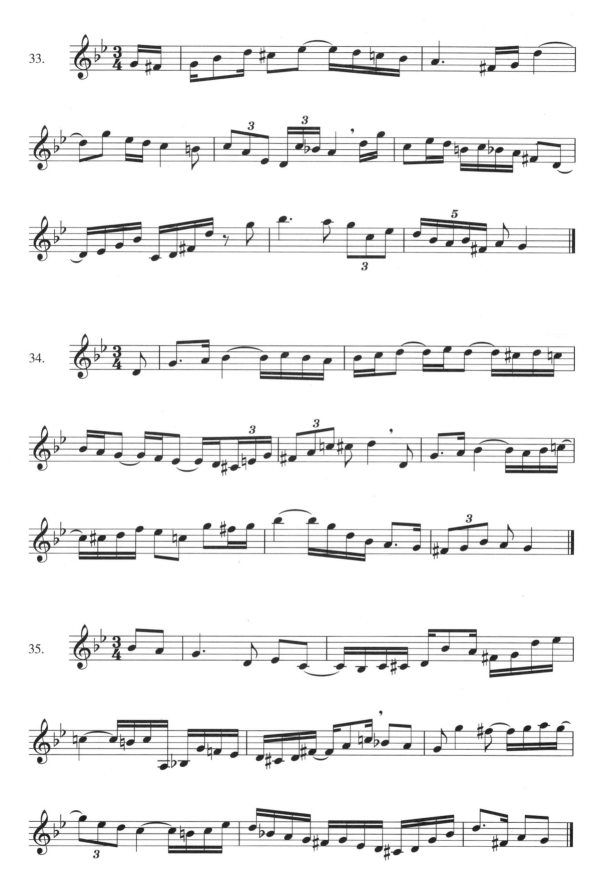

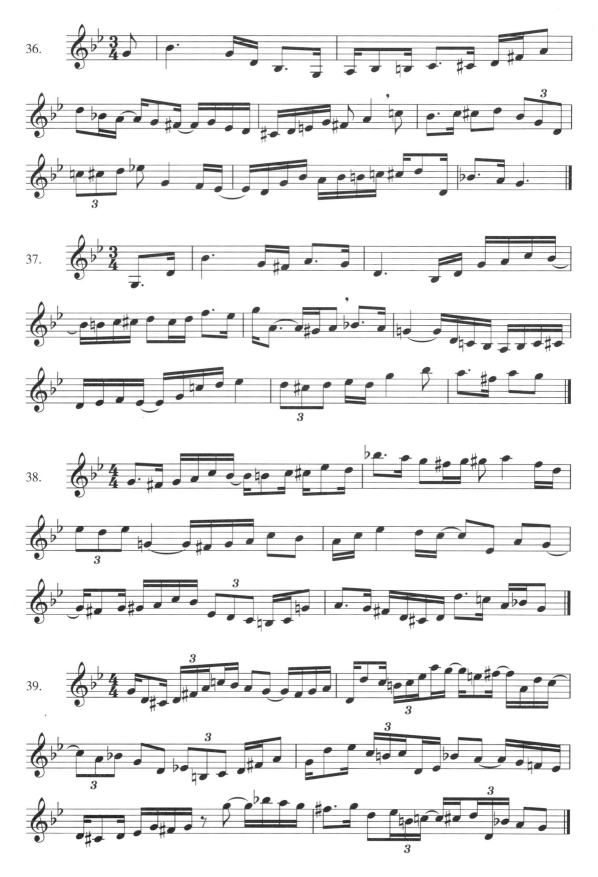

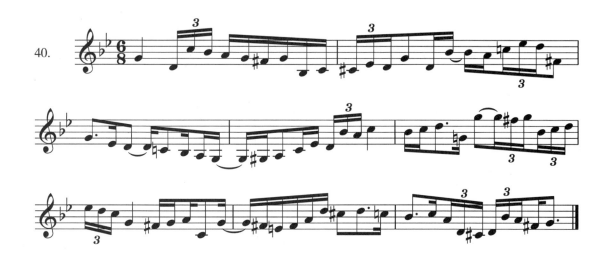

六、♭B 宫系统各调式

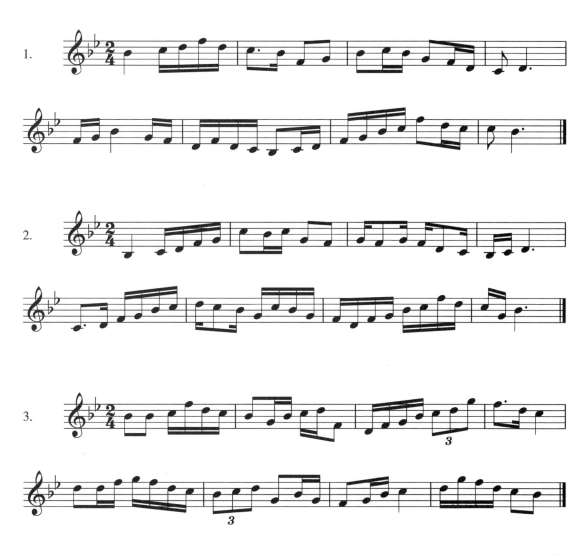

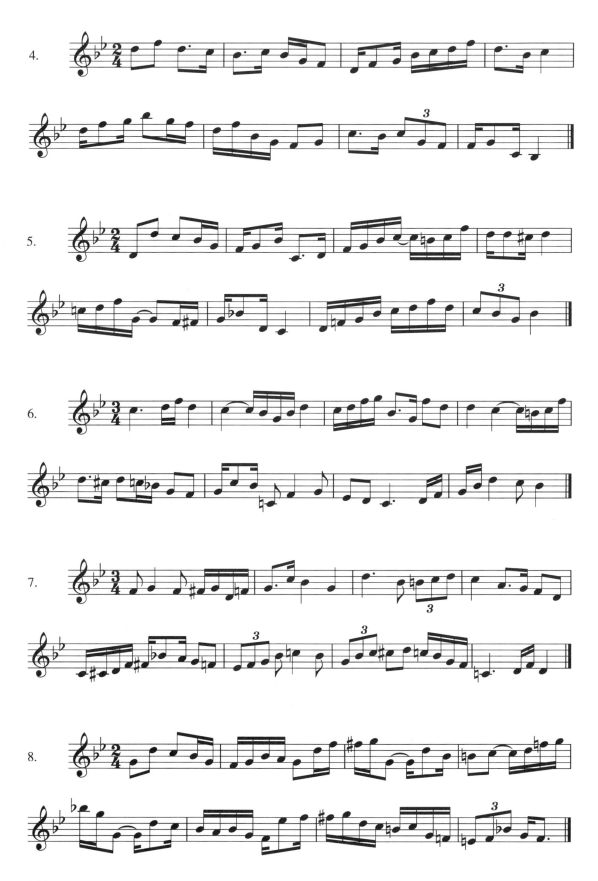

134

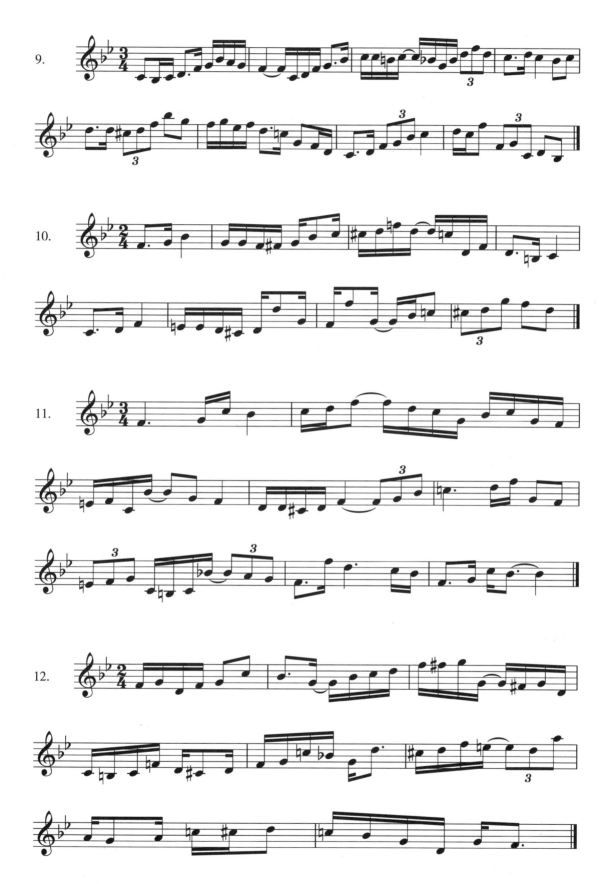

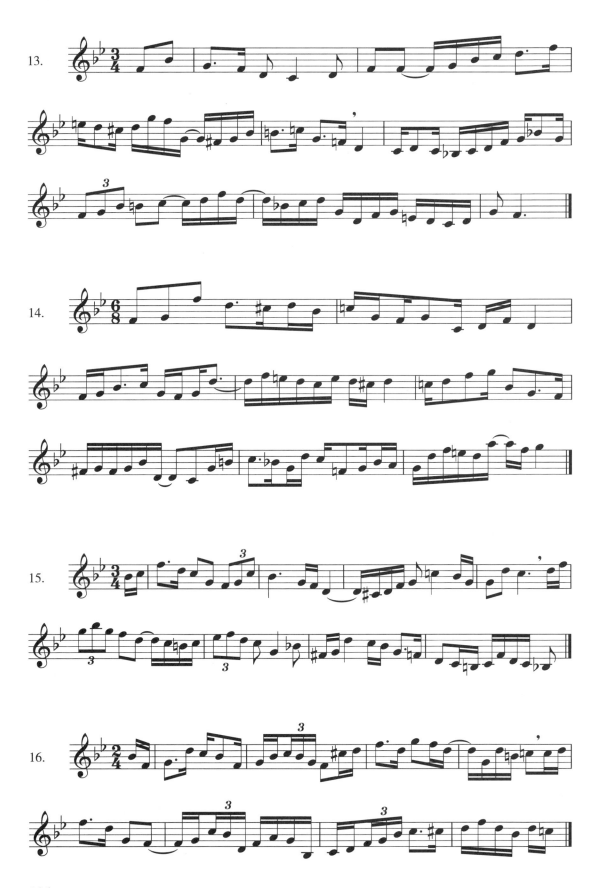

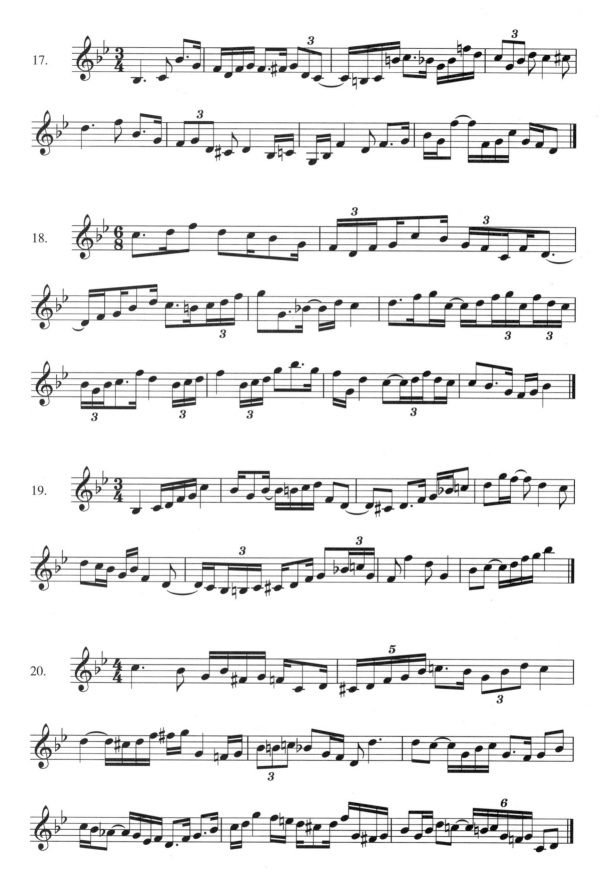

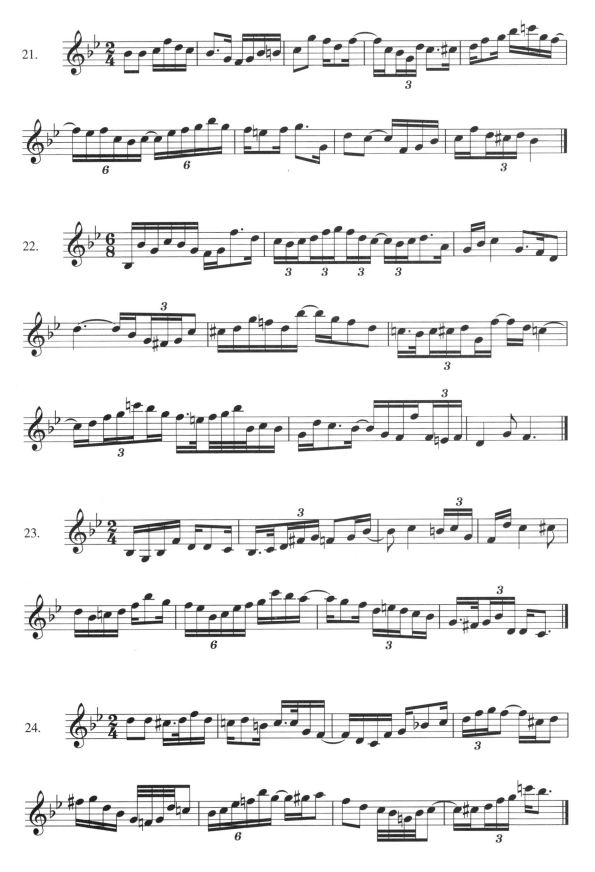

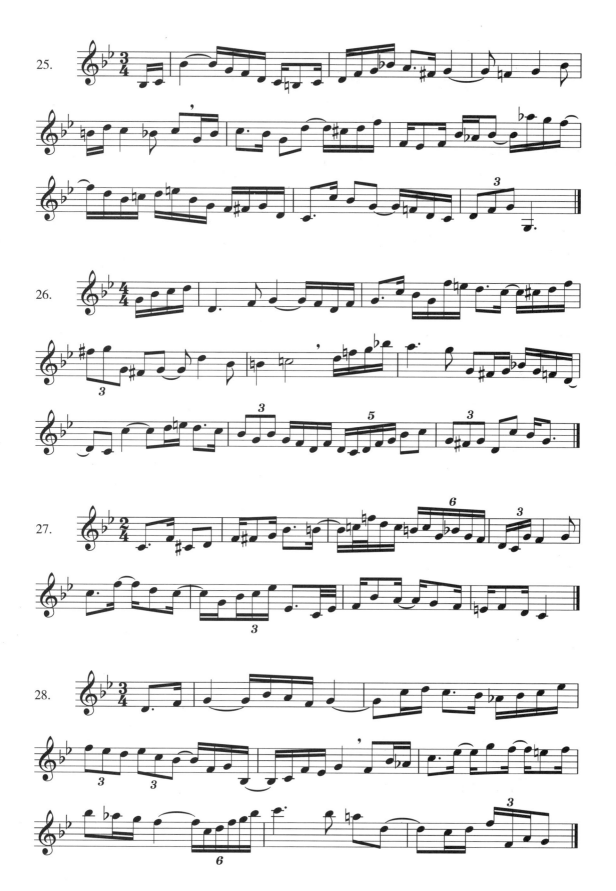

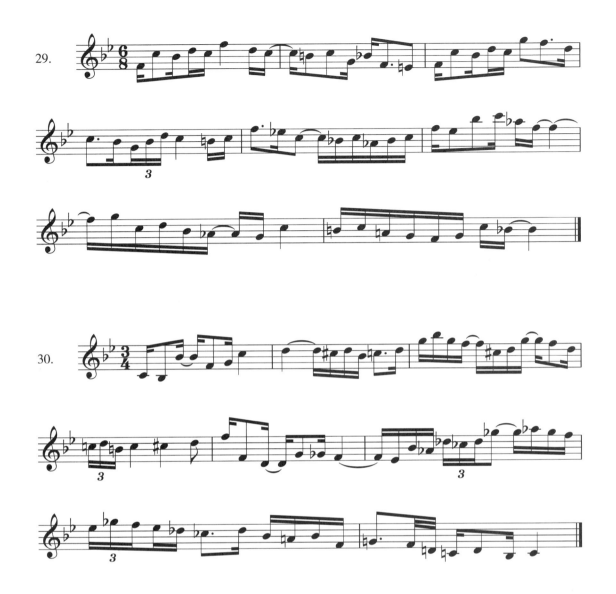

第四章　三个升、降记号的调式与旋律

第一节　准备训练

一、构唱音阶

1. A 大调

（1）A 自然大调

（2）A 和声大调

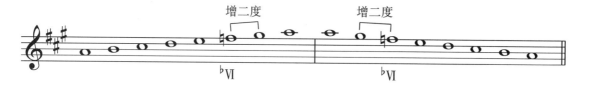

和声大调的第Ⅵ级音为降低半音的形式，第Ⅵ级与第Ⅶ级音构成增二度。

（3）A 旋律大调

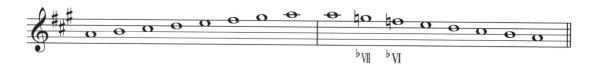

旋律大调的上行音阶与自然大调相同，下行音阶中的第Ⅵ级、第Ⅶ级音都为降低半音的形式。

2. #f 小调

（1）#f 自然小调

（2）#f 和声小调

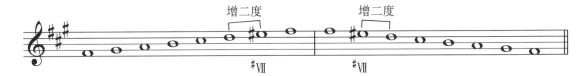

和声小调的第Ⅶ级音为升高半音的形式，第Ⅵ级与第Ⅶ级音构成增二度。

（3）#f 旋律小调

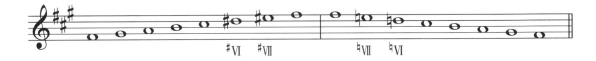

旋律小调上行音阶中的第Ⅵ级、第Ⅶ级音都为升高半音的形式，下行时还原第Ⅶ级、第Ⅵ级，与自然小调相同。

3.A 宫系统各调式

（1）五声调式

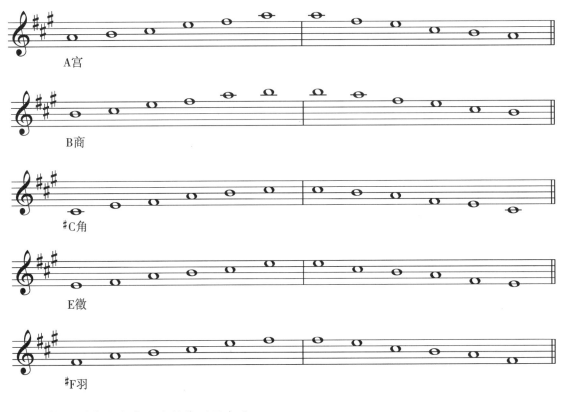

* 构唱时应注意小三度的位置及音准。

（2）偏音

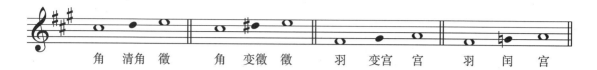

角　清角　徵　　　角　变徵　徵　　　羽　变宫　宫　　　羽　闰　宫

在构唱七声调式音阶之前，可使用三音组单独练习四种偏音。

（3）七声调式

七声调式的音阶分为雅乐、清乐和燕乐三种，分别是在五声音阶的基础上加入变徵和变宫、清角和变宫、清角和闰形成的。

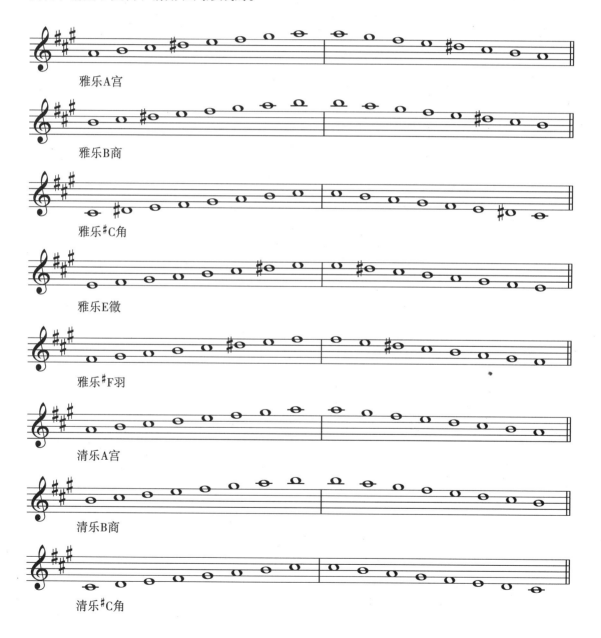

雅乐A宫

雅乐B商

雅乐#C角

雅乐E徵

雅乐#F羽

清乐A宫

清乐B商

清乐#C角

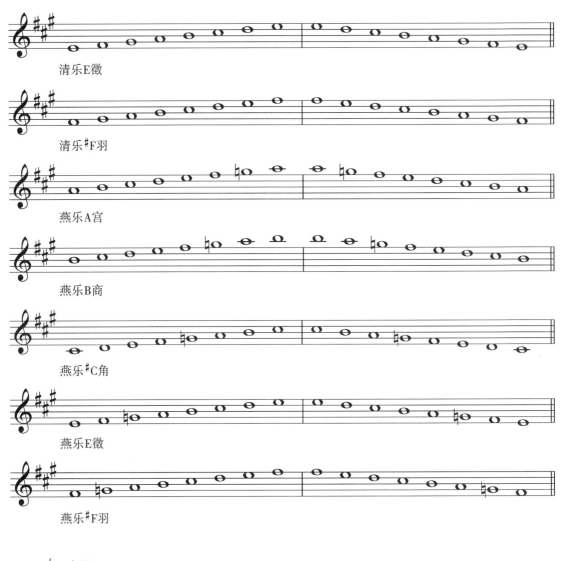

清乐E徵

清乐#F羽

燕乐A宫

燕乐B商

燕乐#C角

燕乐E徵

燕乐#F羽

4.♭E 大调

（1）♭E 自然大调

（2）♭E 和声大调

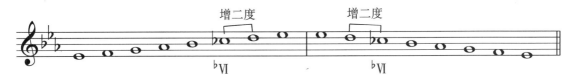

和声大调的第Ⅵ级音为降低半音的形式，第Ⅵ级与第Ⅶ级音构成增二度。

（3）♭E 旋律大调

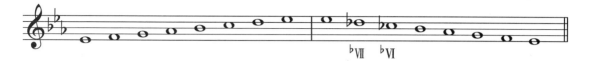

旋律大调的上行音阶与自然大调相同，下行音阶中的第Ⅵ级、第Ⅶ级音都为降低半音的形式。

5.c 小调

（1）c 自然小调

（2）c 和声小调

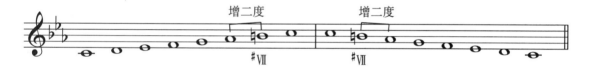

和声小调的第Ⅶ级音为升高半音的形式，第Ⅵ级与第Ⅶ级音构成增二度。

（3）c 旋律小调

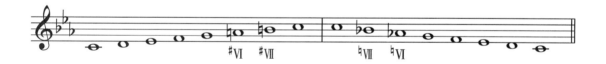

旋律小调上行音阶中的第Ⅵ级、第Ⅶ级音都为升高半音的形式，下行时还原第Ⅶ级、第Ⅵ级，与自然小调相同。

6.♭E 宫系统各调式

（1）五声调式

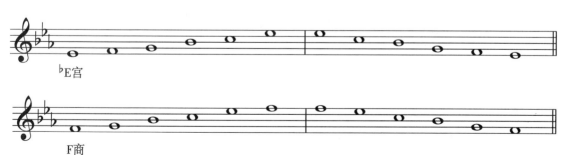

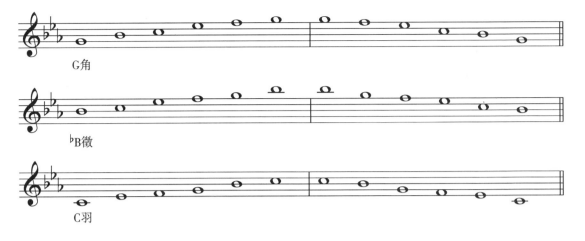

G角

♭B徵

C羽

* 构唱时应注意小三度的位置及音准。

（2）偏音

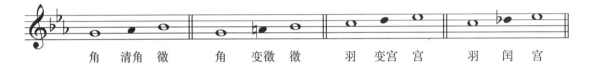

角　清角　徵　　角　变徵　徵　　羽　变宫　宫　　羽　闰　宫

在构唱七声调式音阶之前，可使用三音组单独练习四种偏音。

（3）七声调式

七声调式的音阶分为雅乐、清乐和燕乐三种，分别是在五声音阶的基础上加入变徵和变宫、清角和变宫、清角和闰形成的。

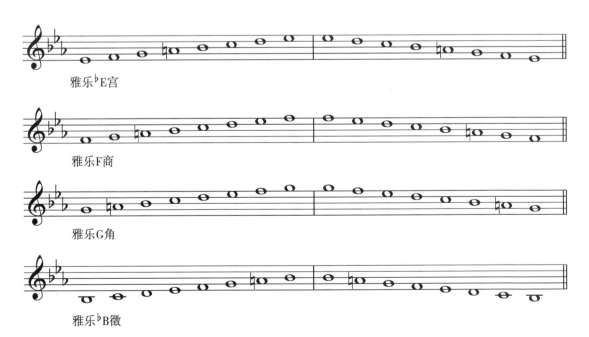

雅乐♭E宫

雅乐F商

雅乐G角

雅乐♭B徵

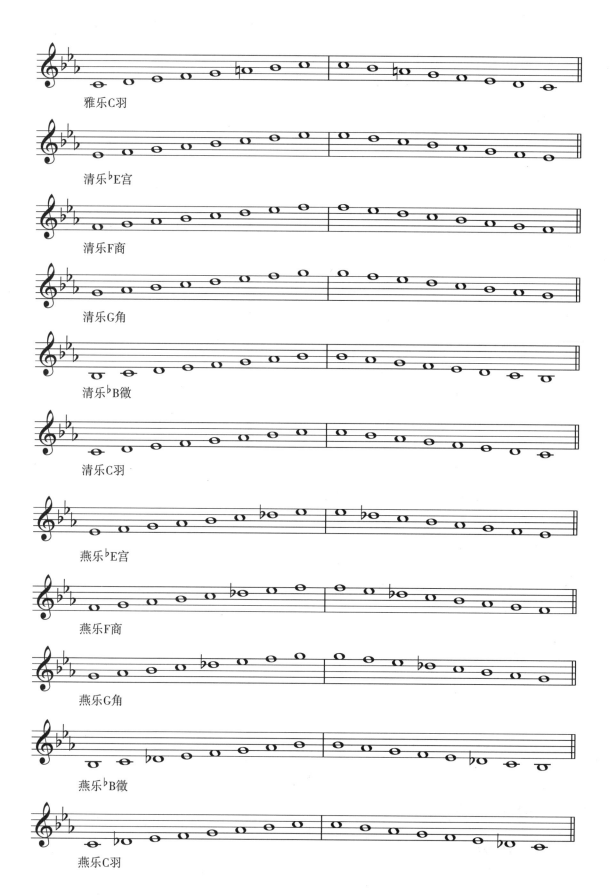

雅乐C羽

清乐♭E宫

清乐F商

清乐G角

清乐♭B徵

清乐C羽

燕乐♭E宫

燕乐F商

燕乐G角

燕乐♭B徵

燕乐C羽

二、听写音组

听写下列音组，并判断调式。

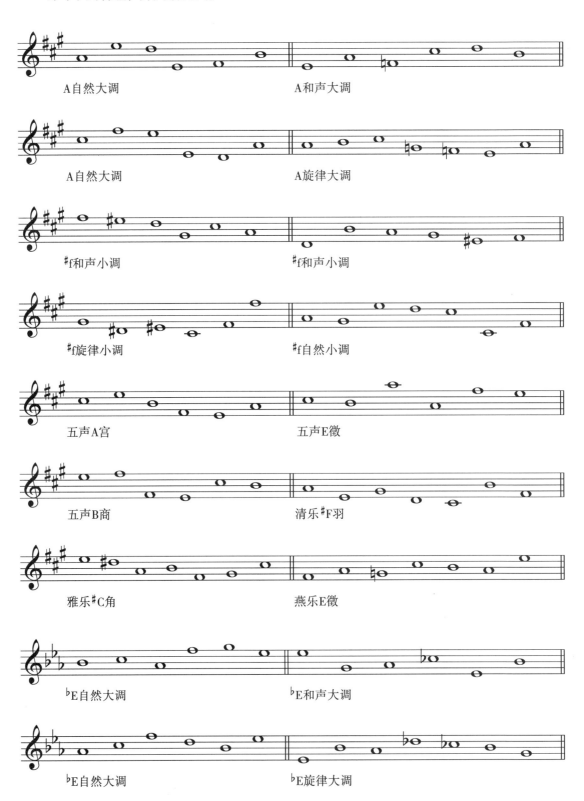

A自然大调　　　　　　　　　　A和声大调

A自然大调　　　　　　　　　　A旋律大调

#f和声小调　　　　　　　　　　#f和声小调

#f旋律小调　　　　　　　　　　#f自然小调

五声A宫　　　　　　　　　　　五声E徵

五声B商　　　　　　　　　　　清乐#F羽

雅乐#C角　　　　　　　　　　　燕乐E徵

♭E自然大调　　　　　　　　　　♭E和声大调

♭E自然大调　　　　　　　　　　♭E旋律大调

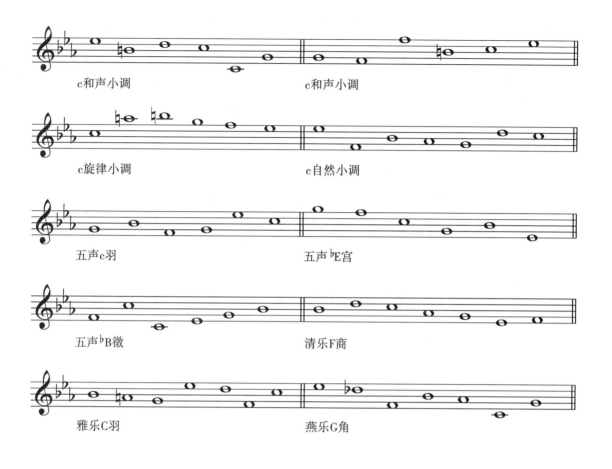

c和声小调　　　　　　　　　　　c和声小调

c旋律小调　　　　　　　　　　　c自然小调

五声c羽　　　　　　　　　　　五声♭E宫

五声♭B徵　　　　　　　　　　　清乐F商

雅乐C羽　　　　　　　　　　　燕乐G角

第二节　旋律训练

一、A大调

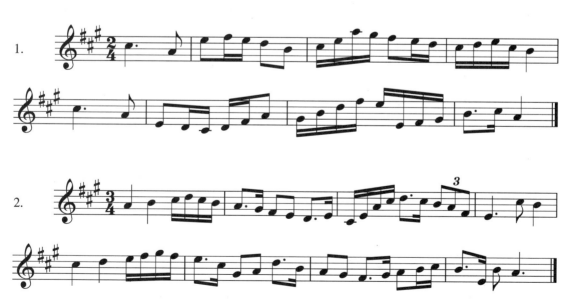

152

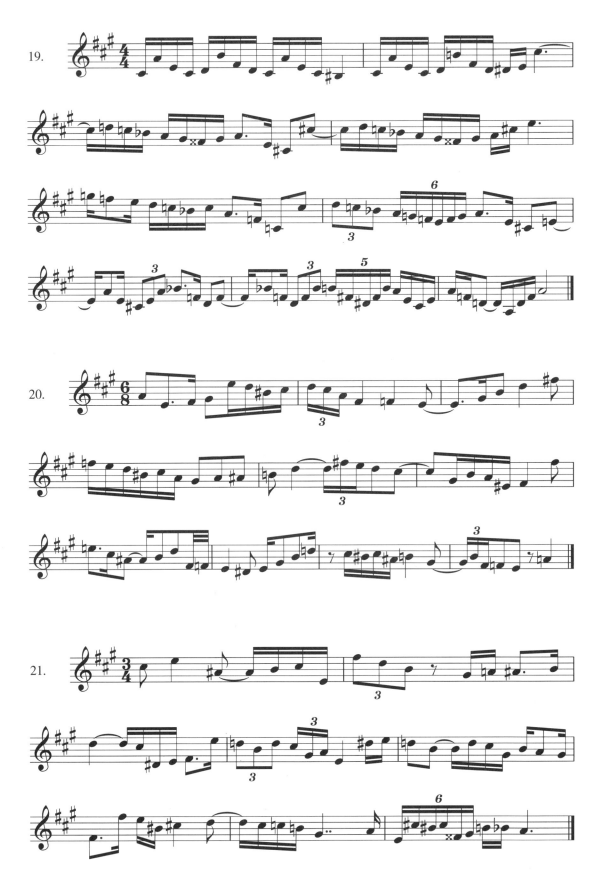

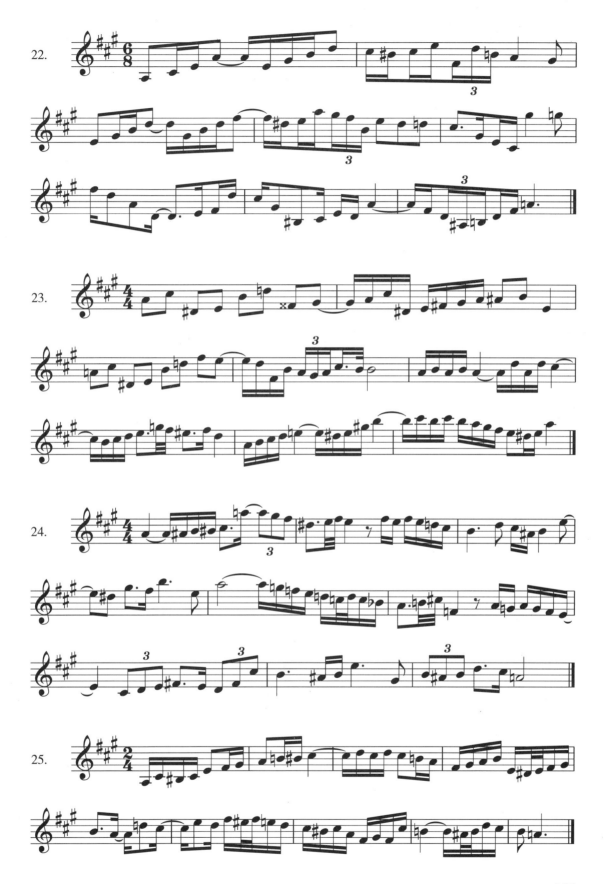

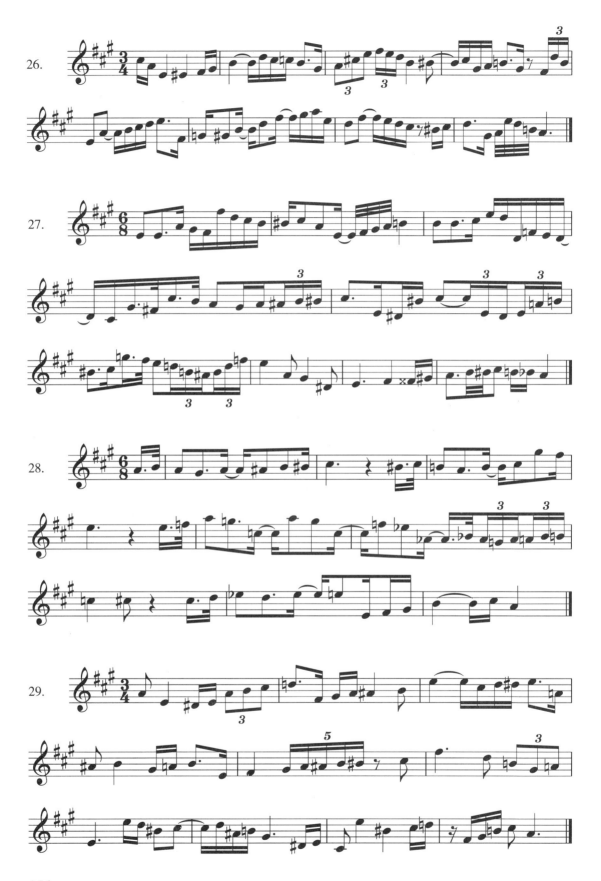

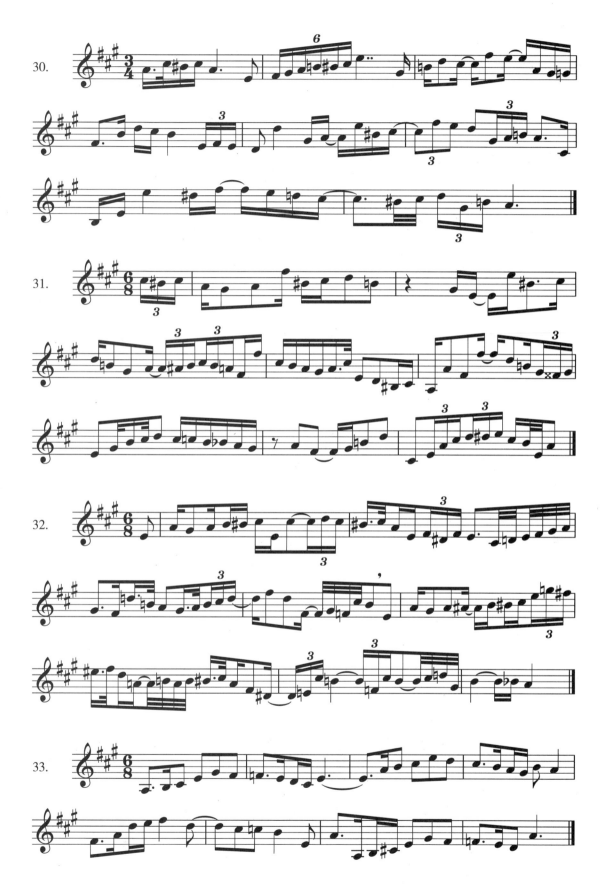

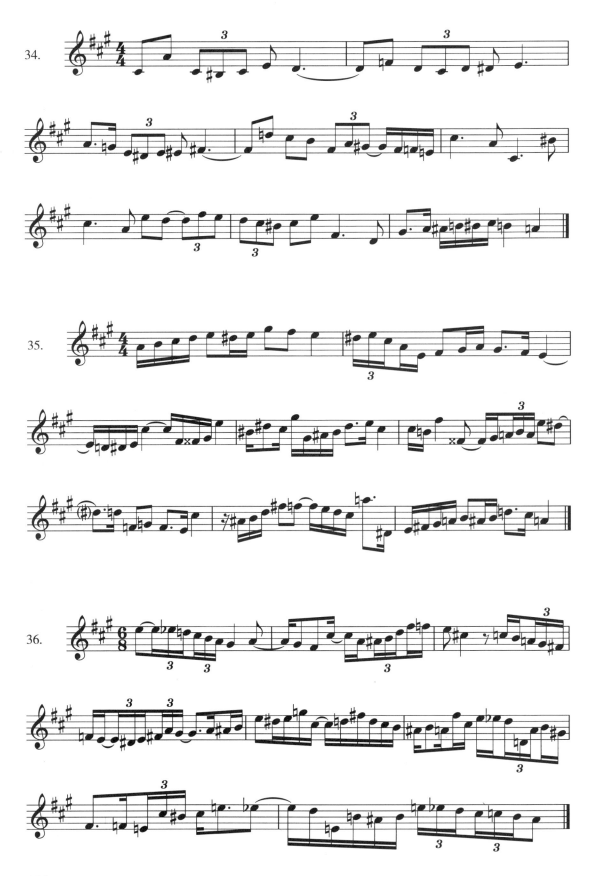

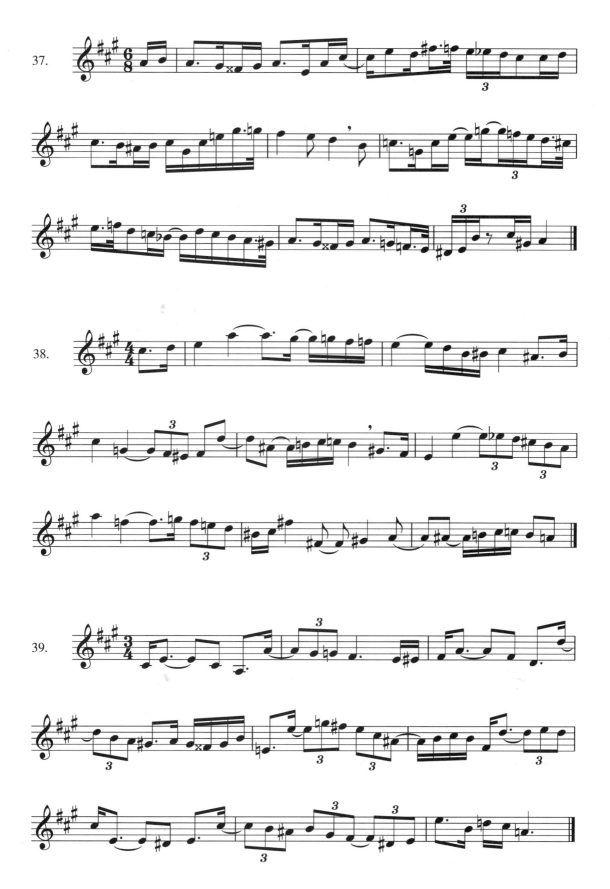

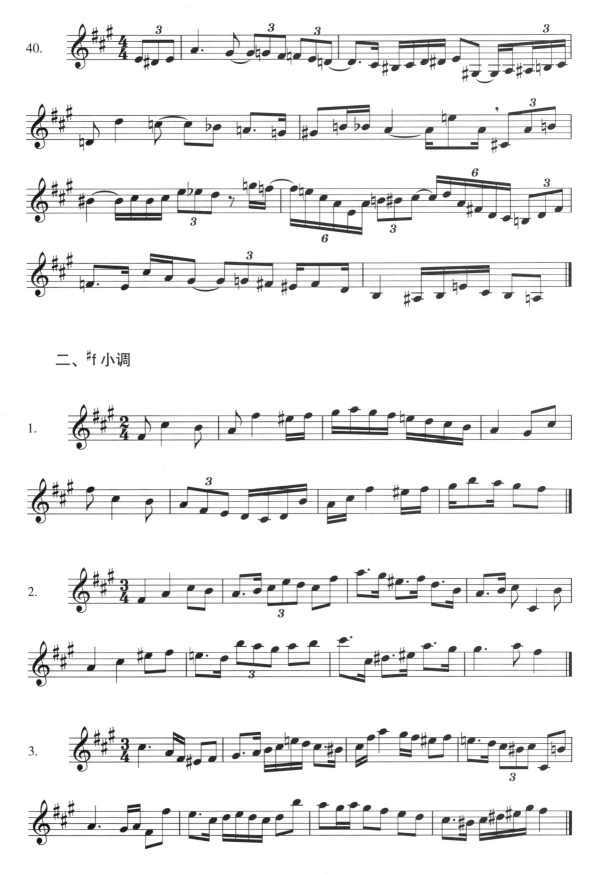

40.

二、#f 小调

1.

2.

3.

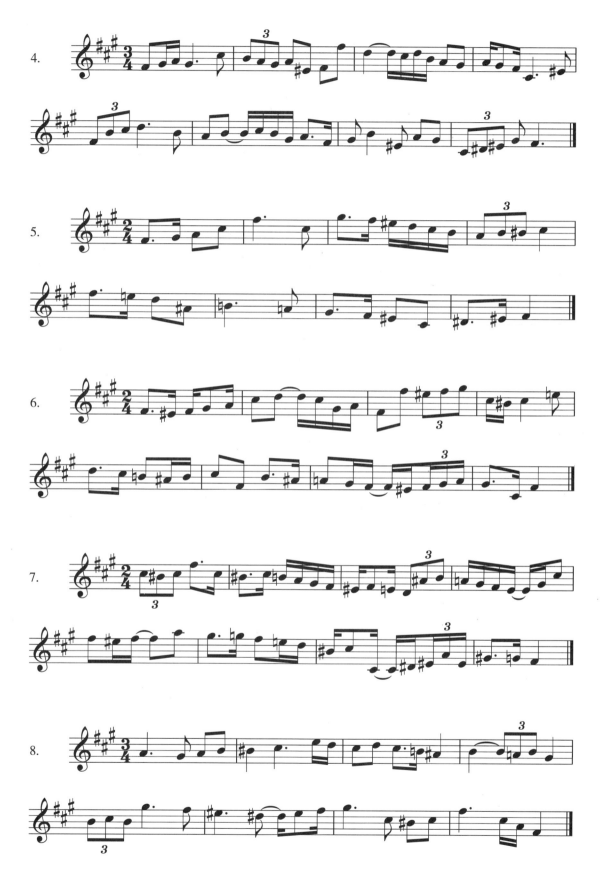

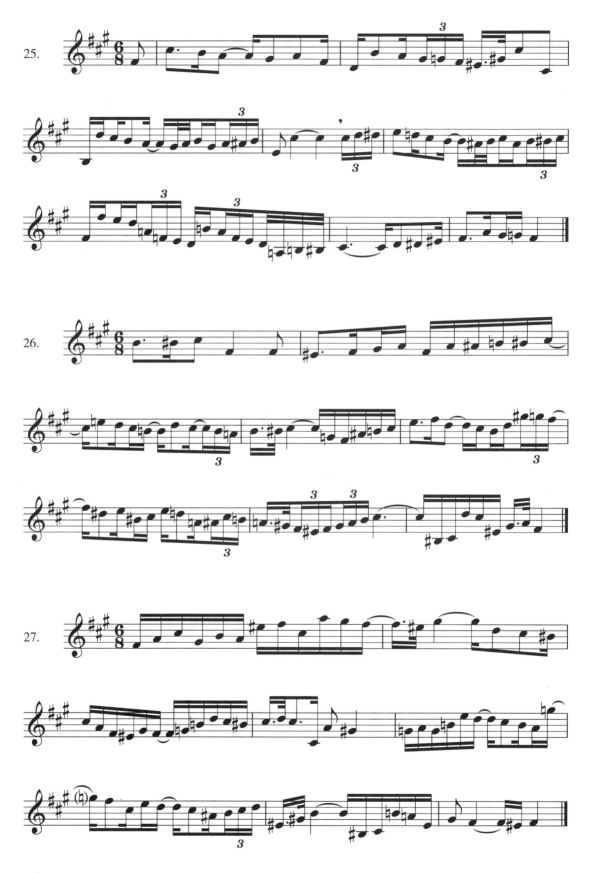

166

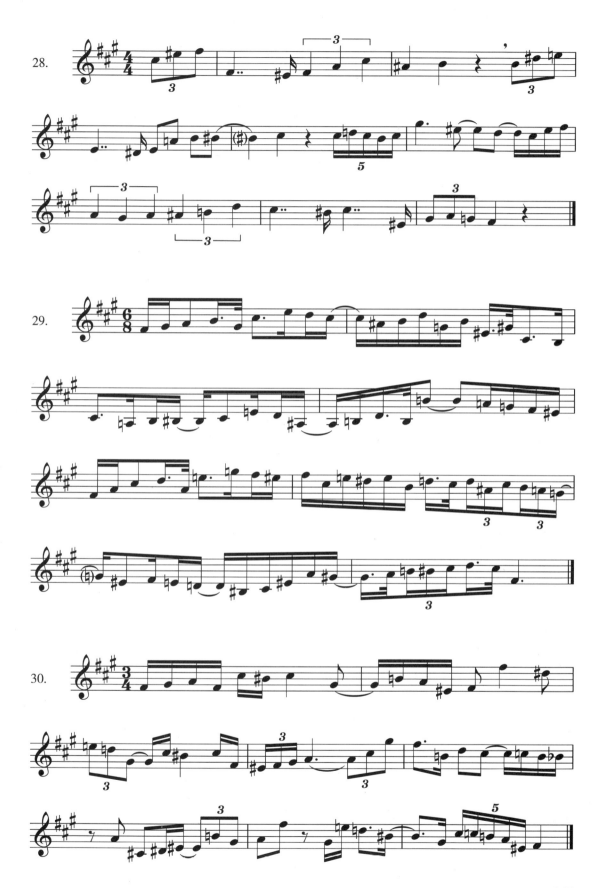

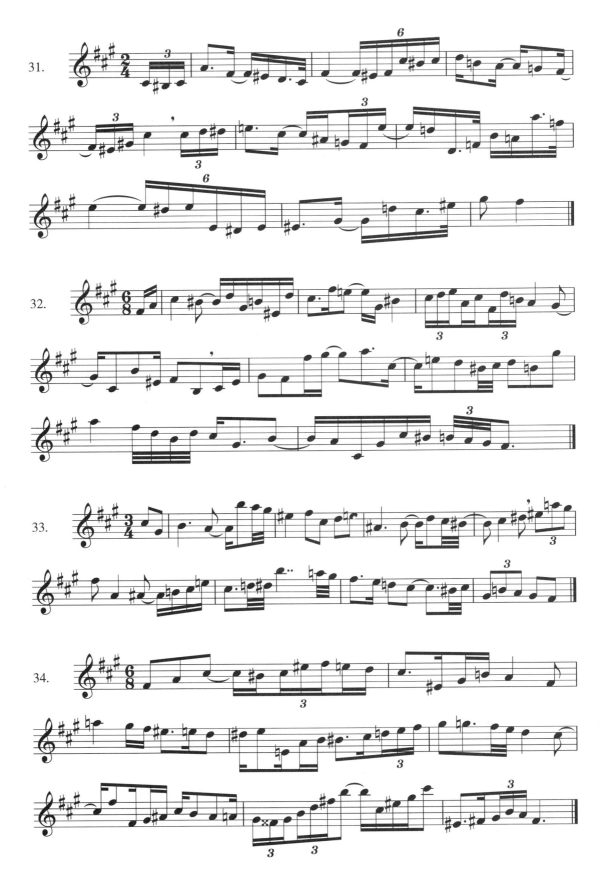

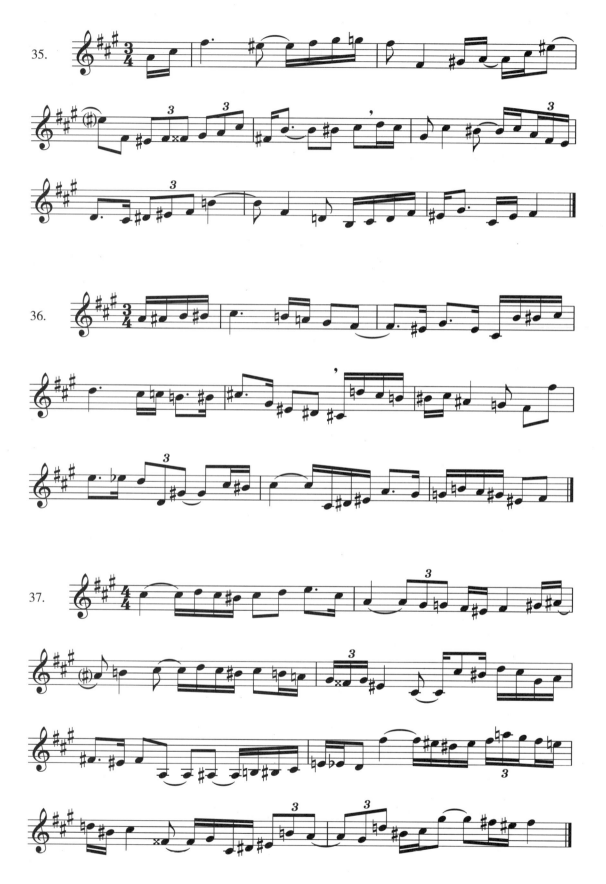

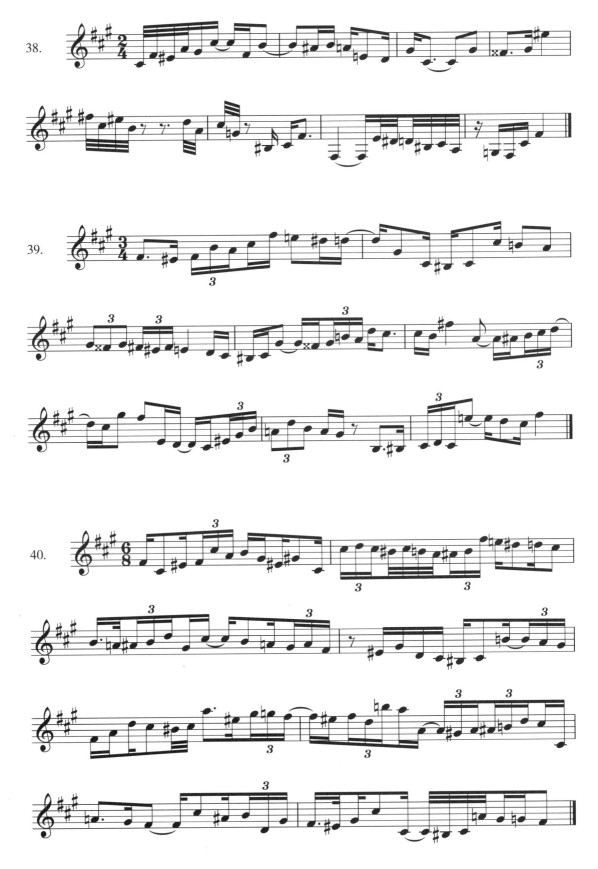

三、A宫系统各调式

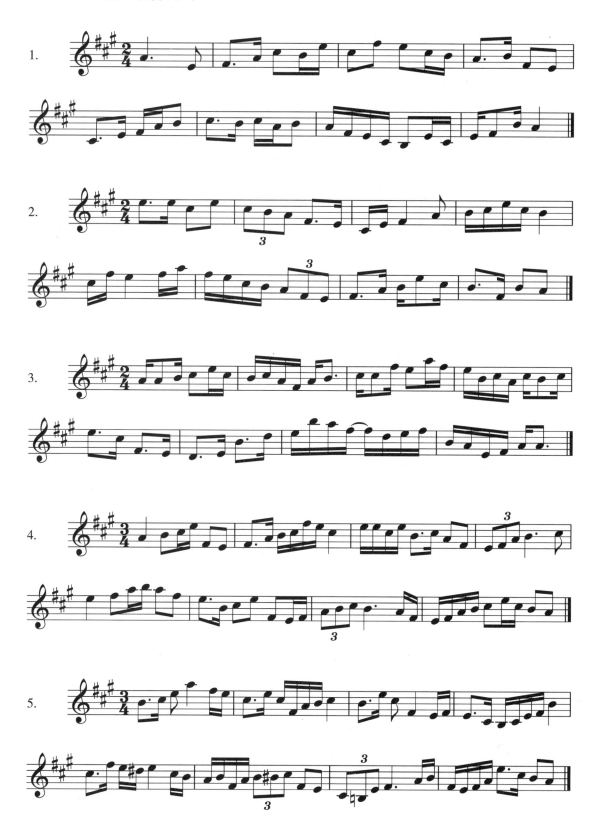

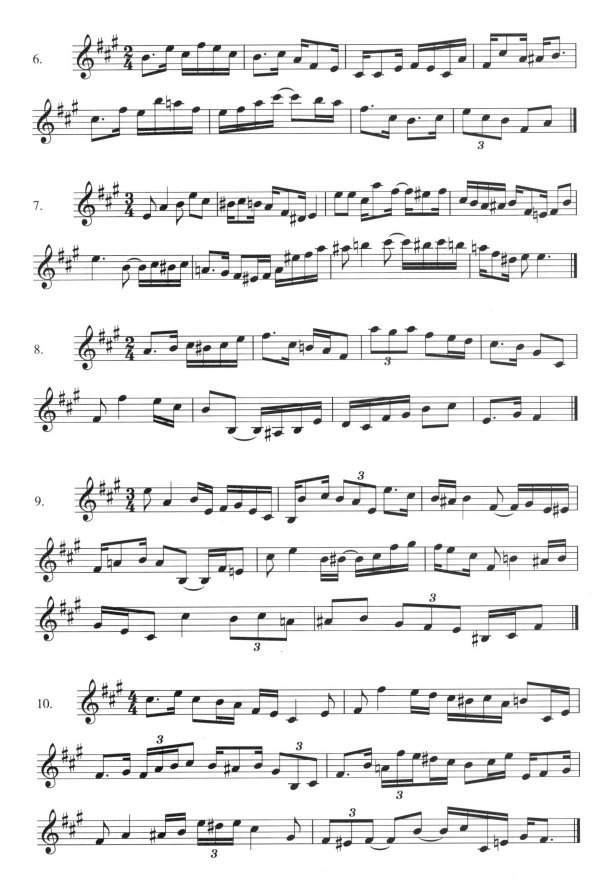

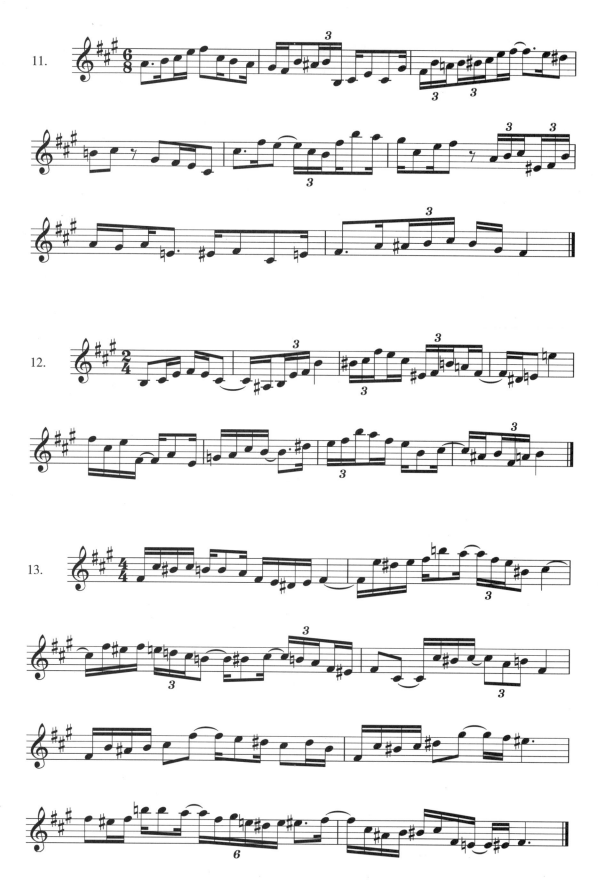

173

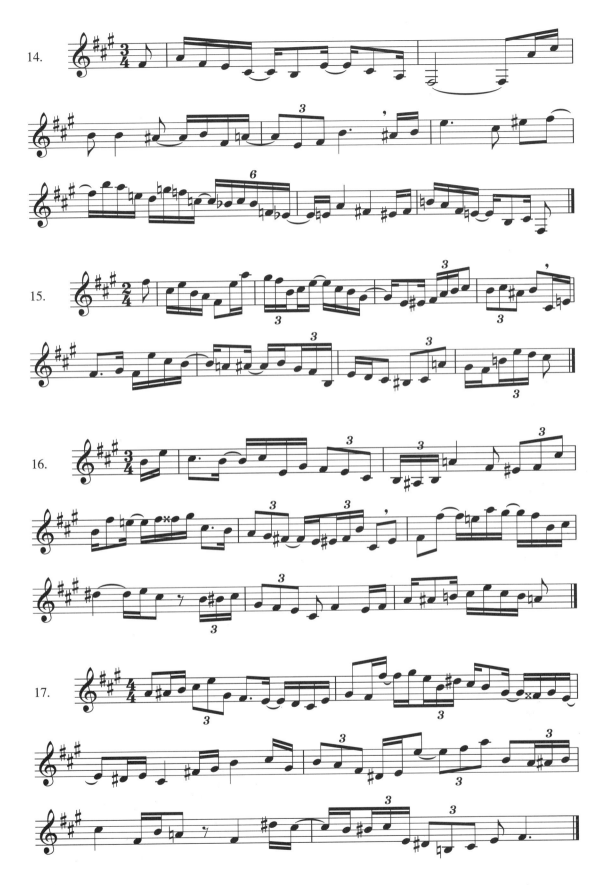

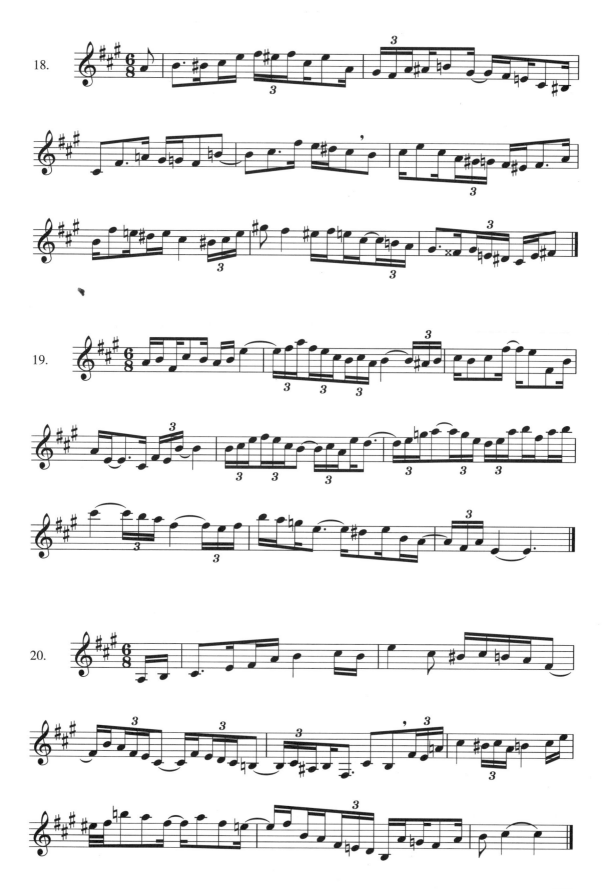

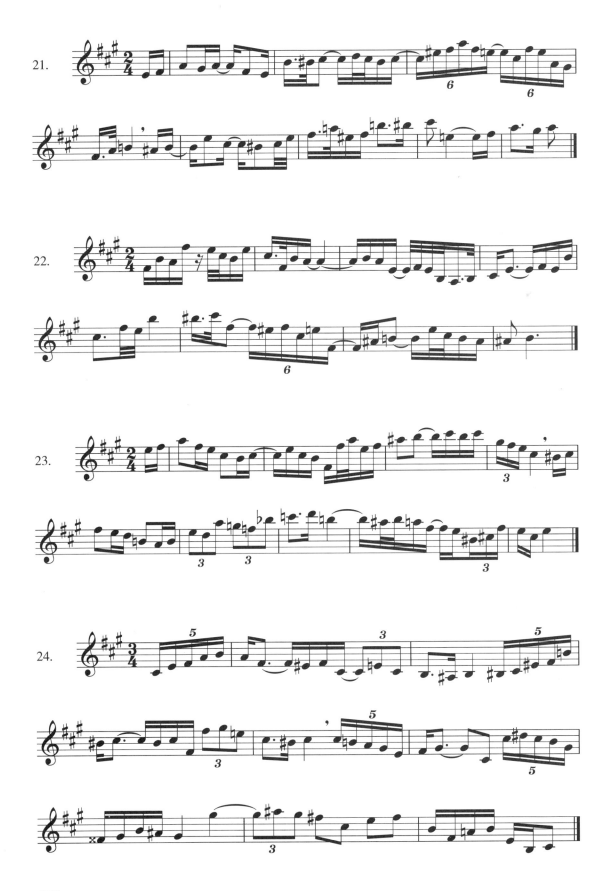

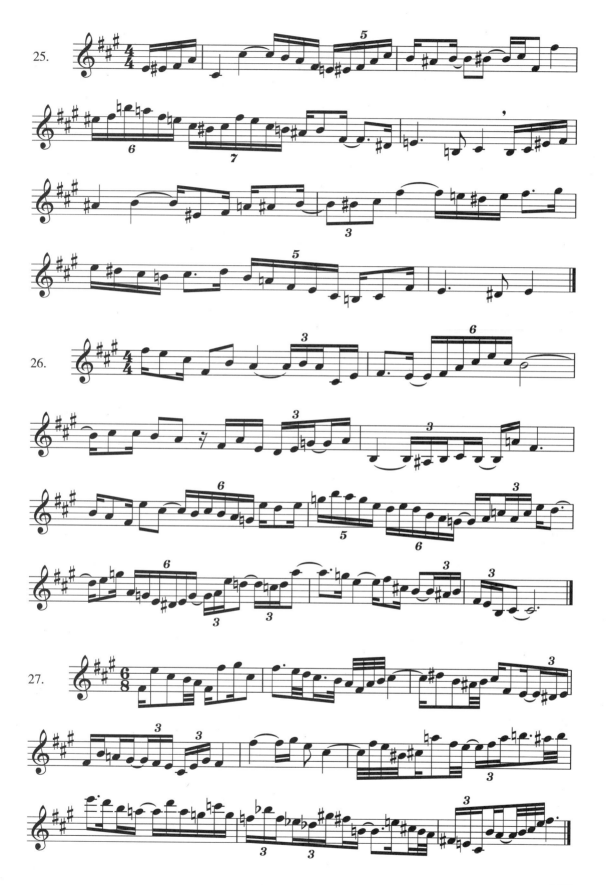

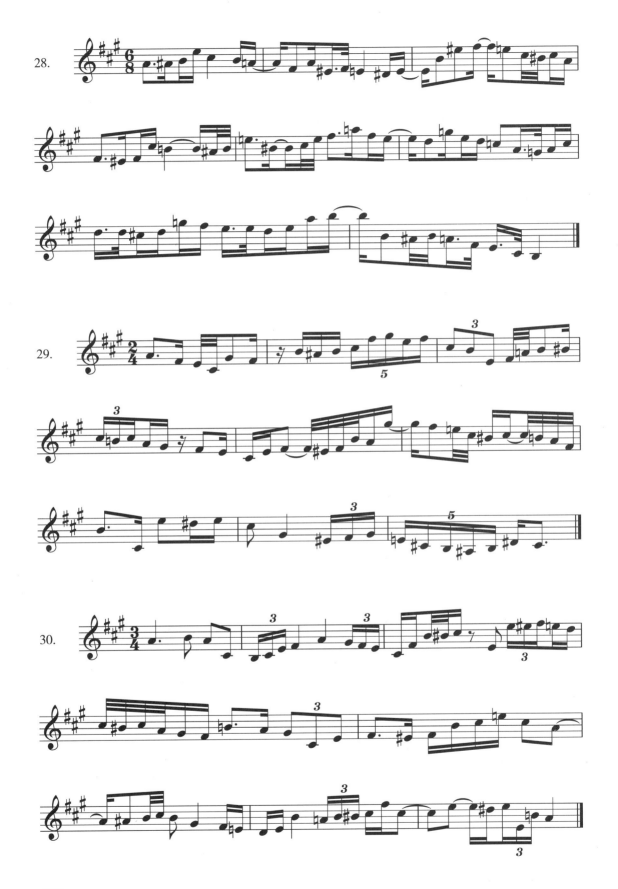

四、♭E 大调

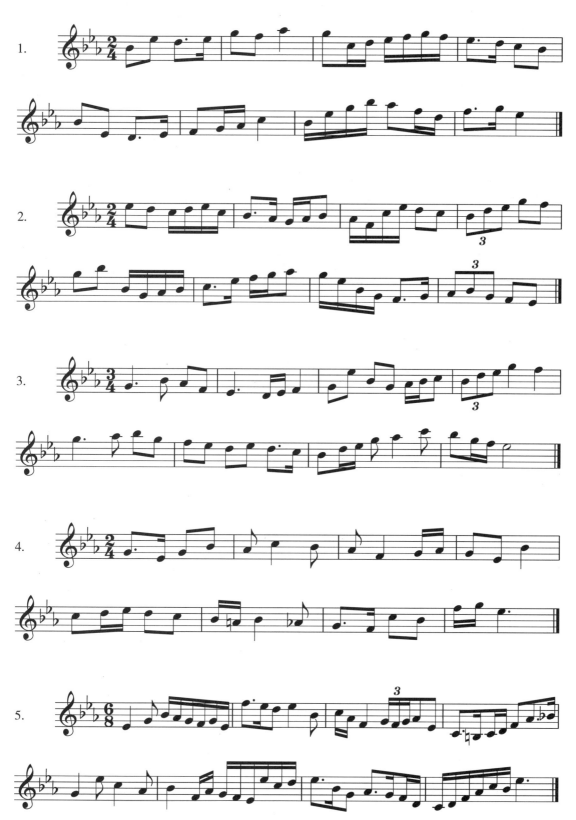

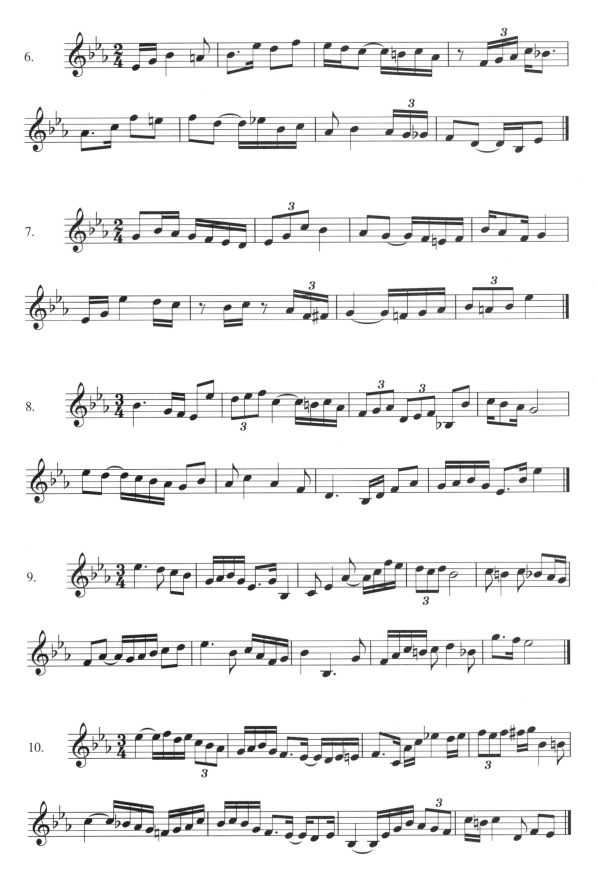

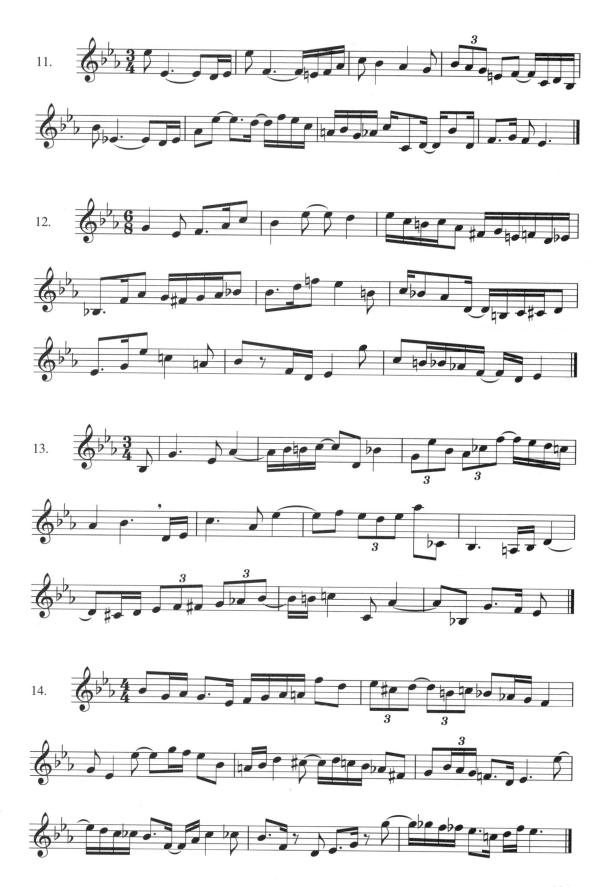

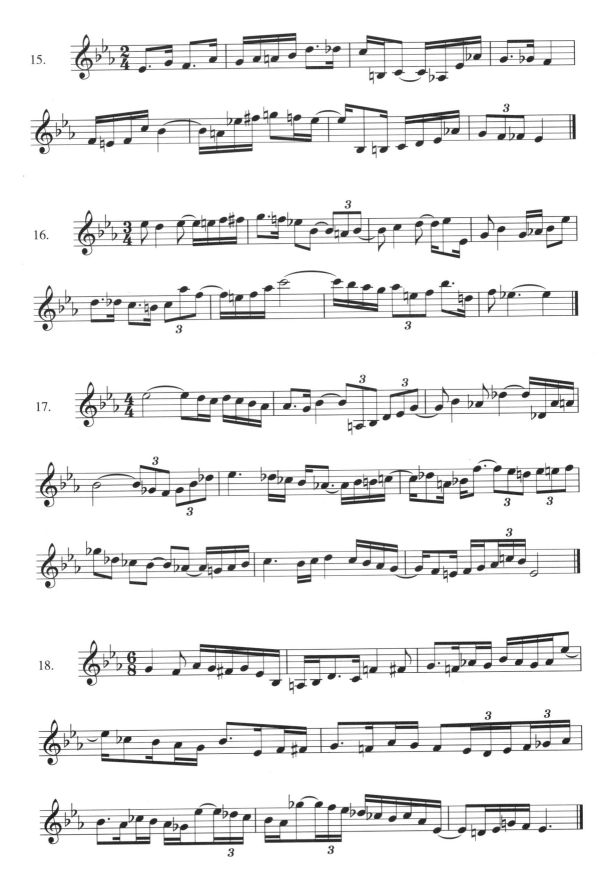

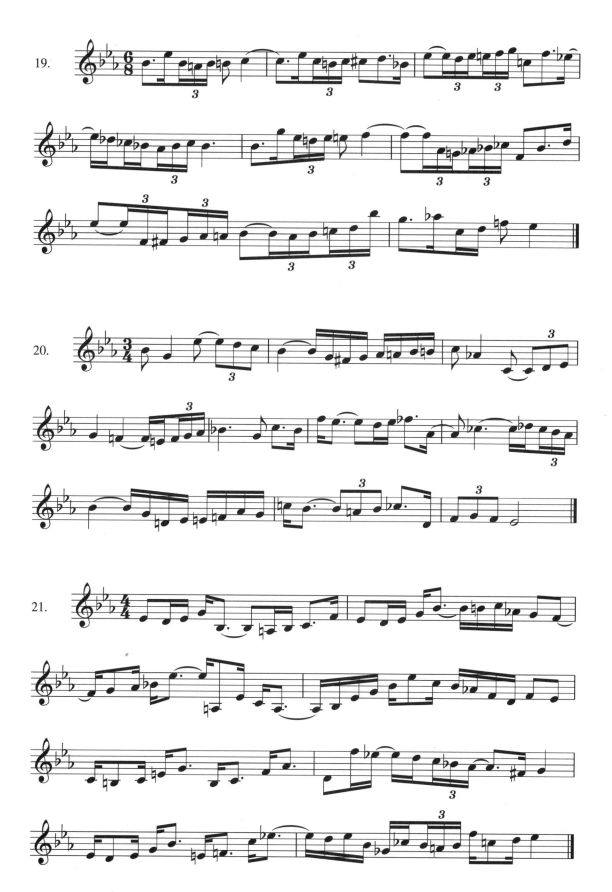

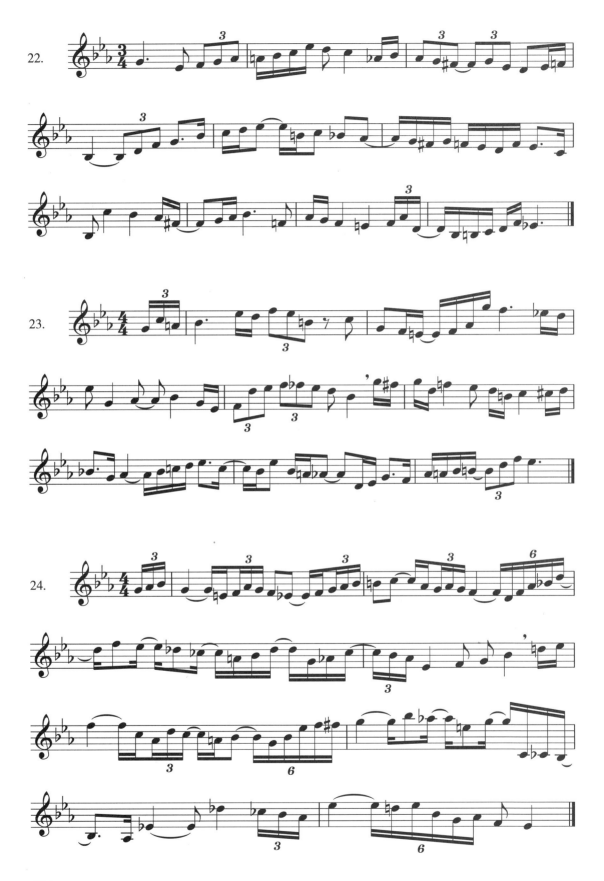

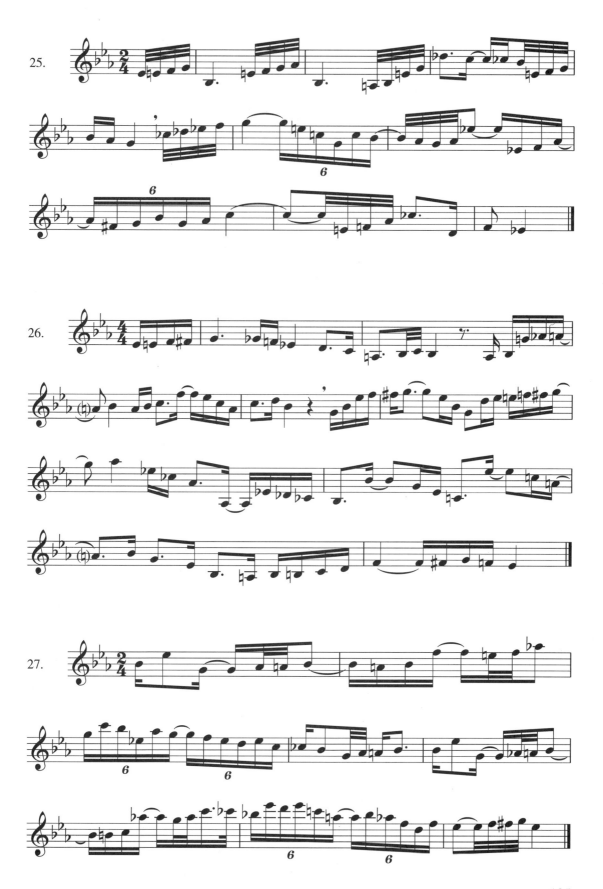

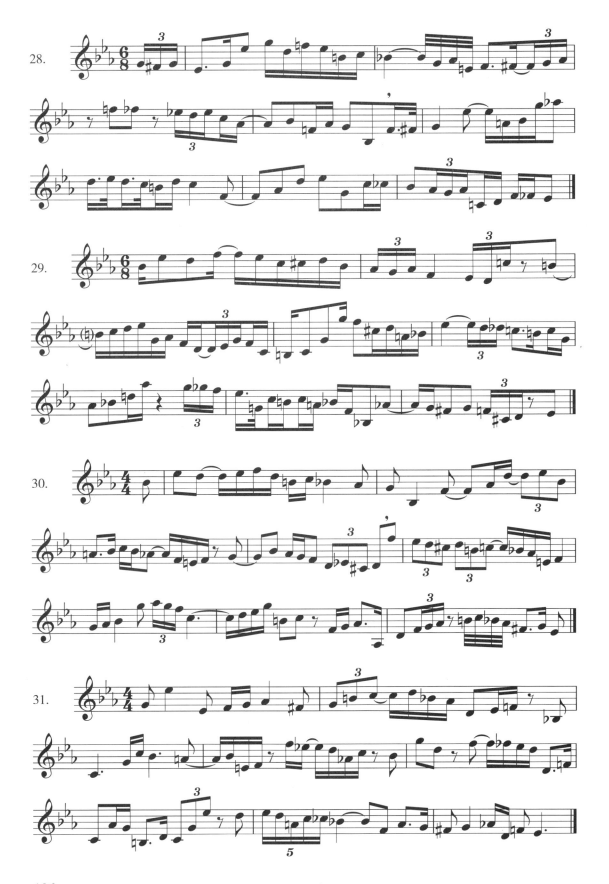

186

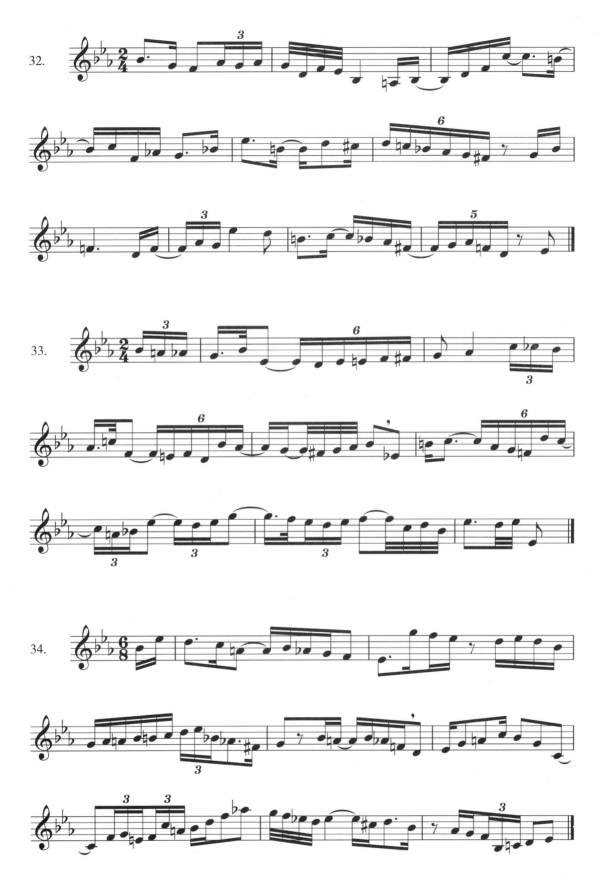

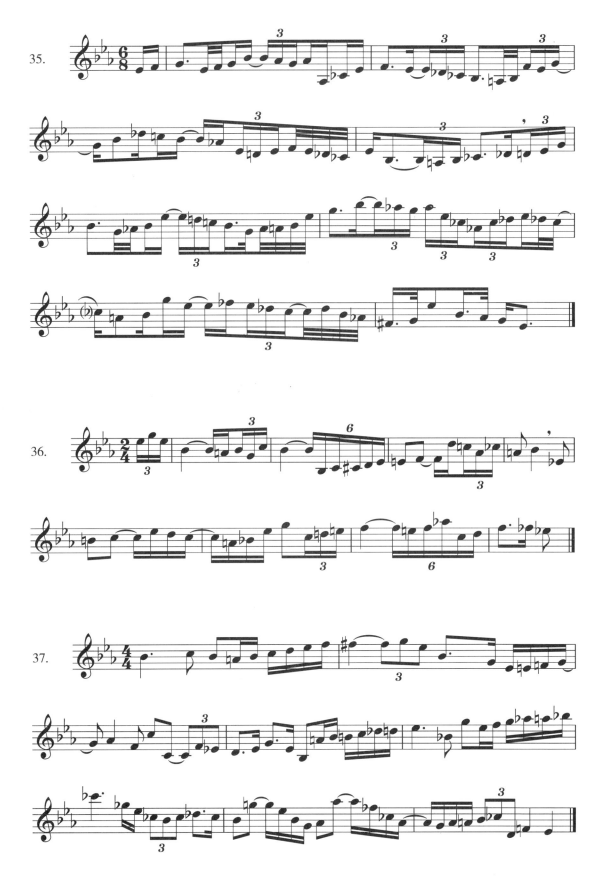

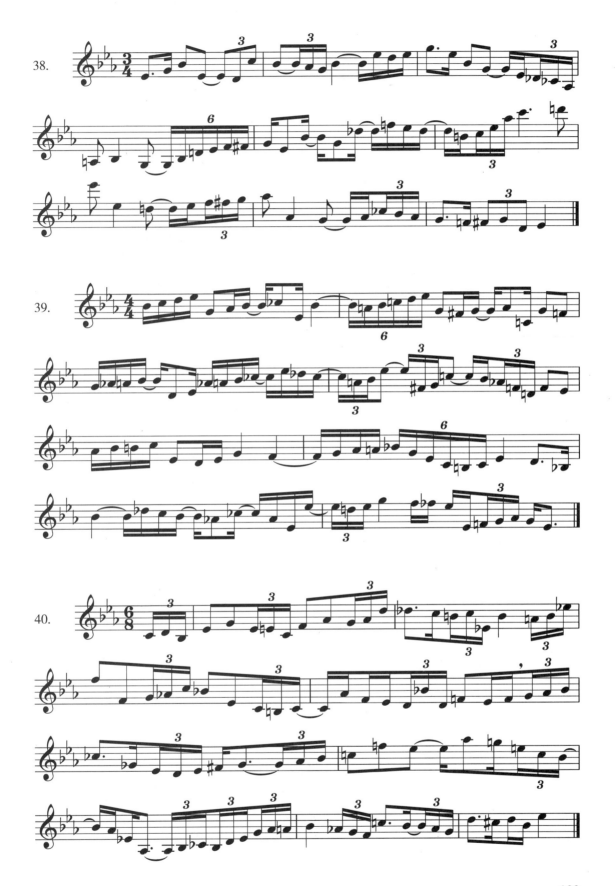

五、c 小调

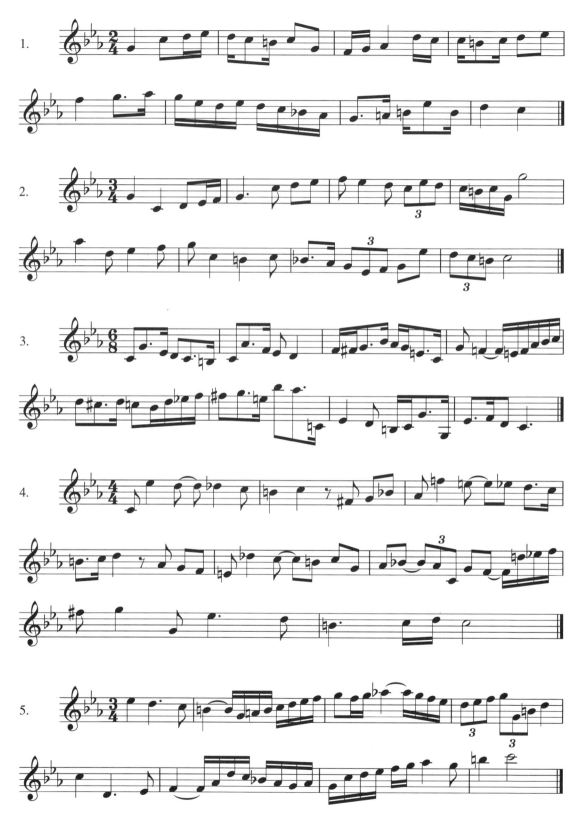

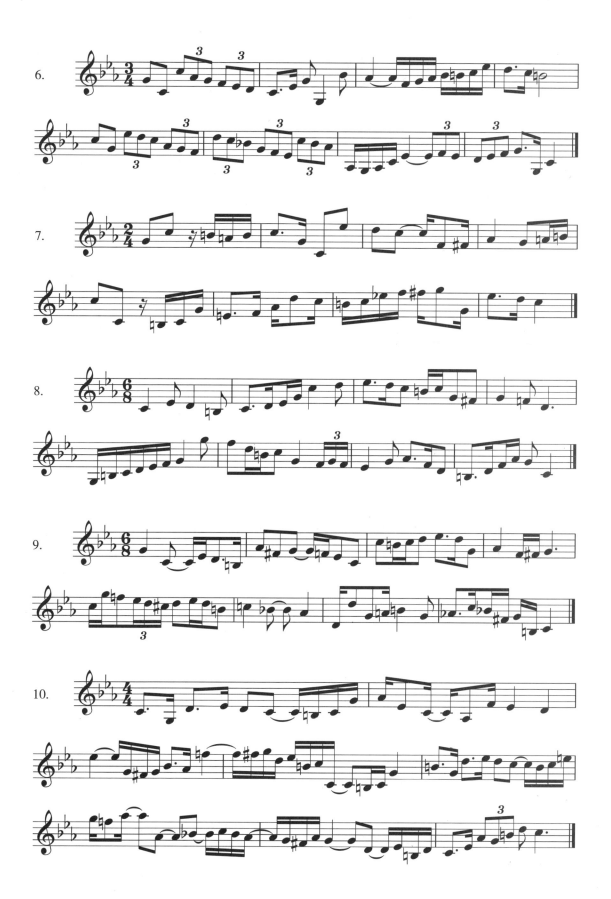

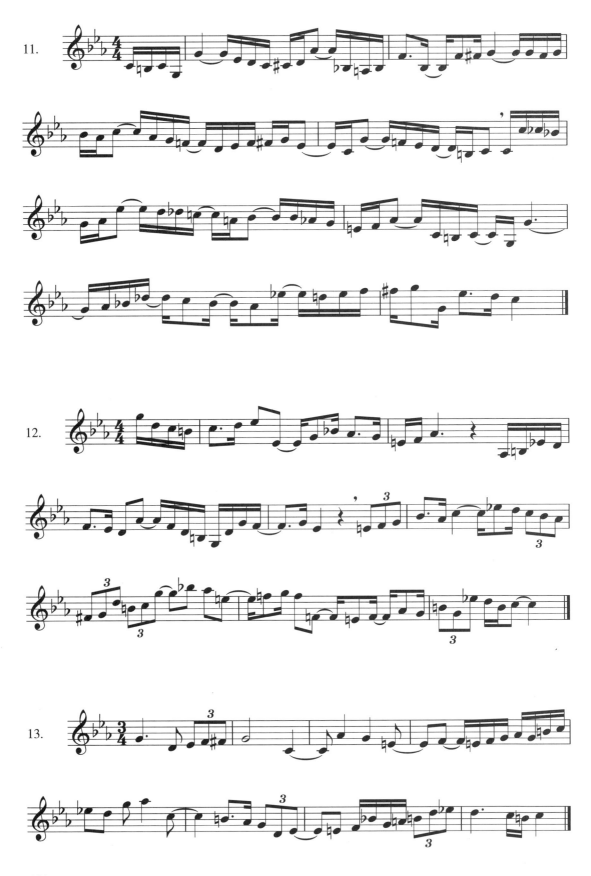

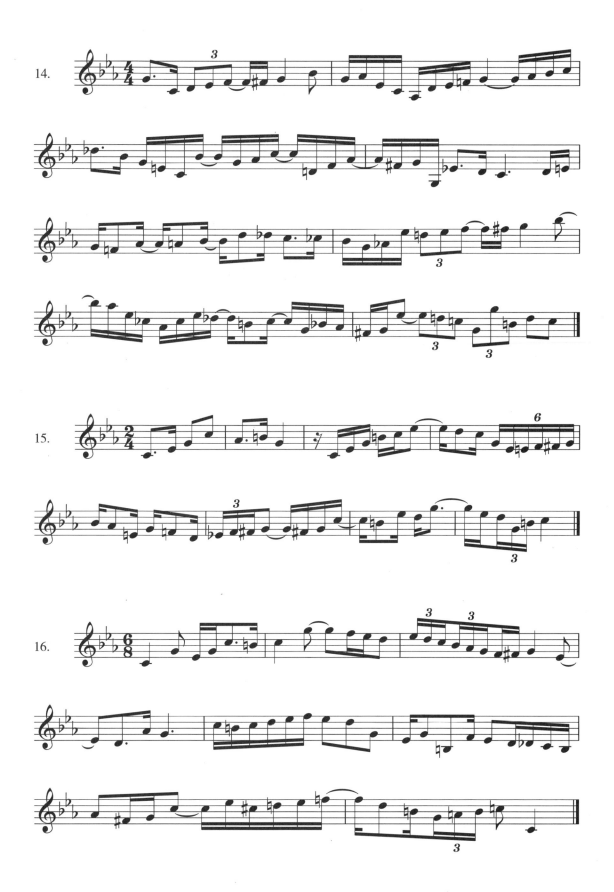

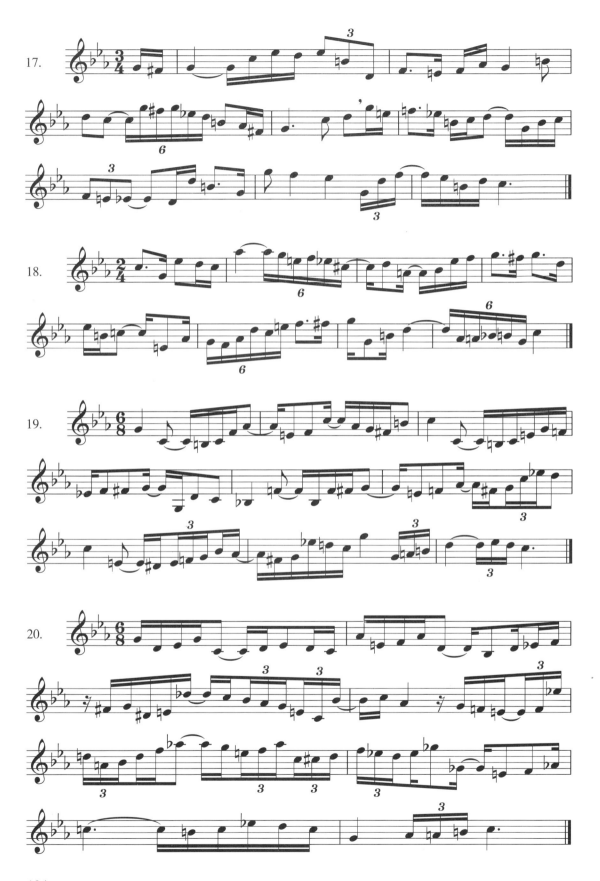

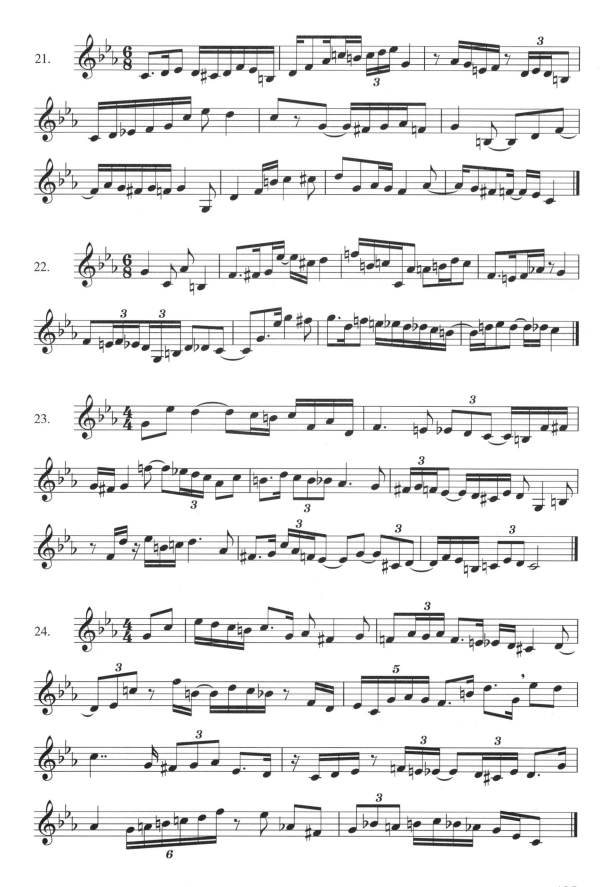

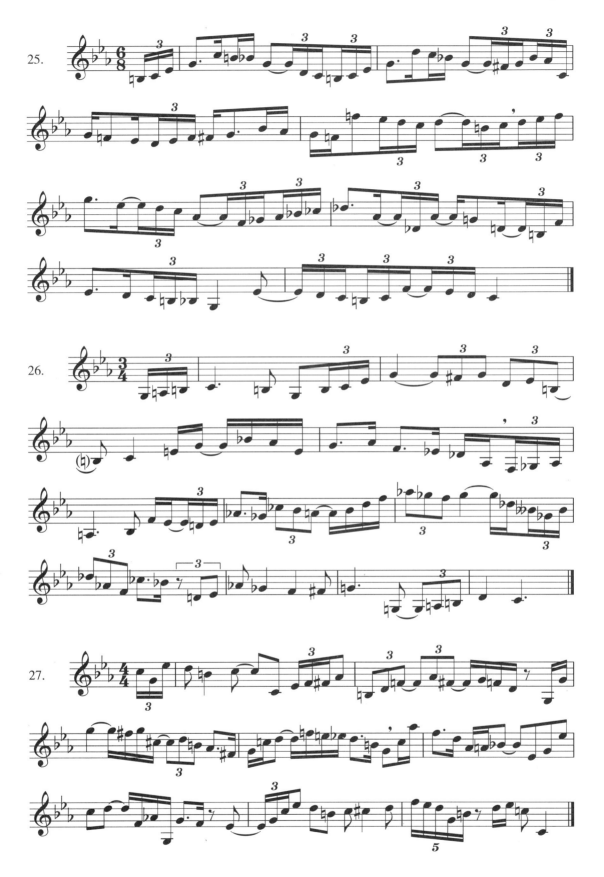

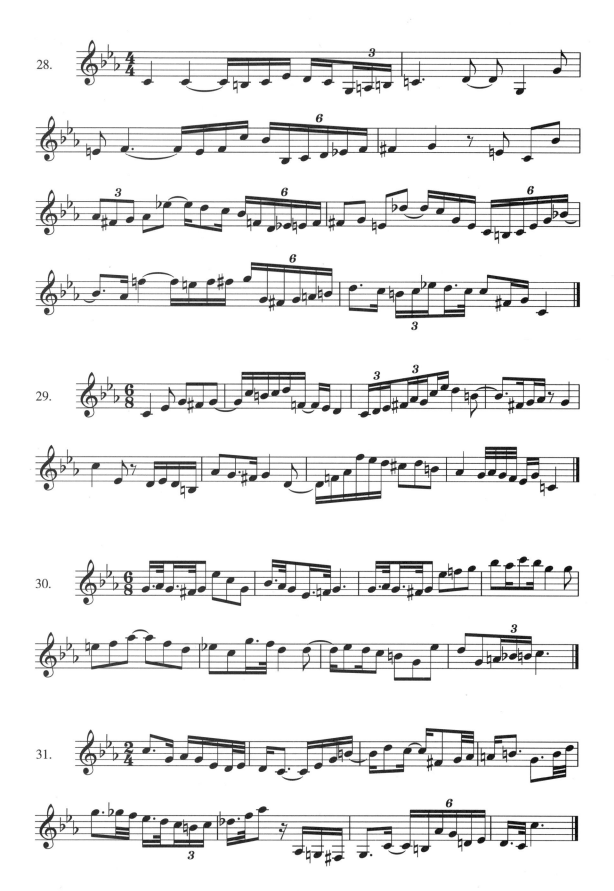

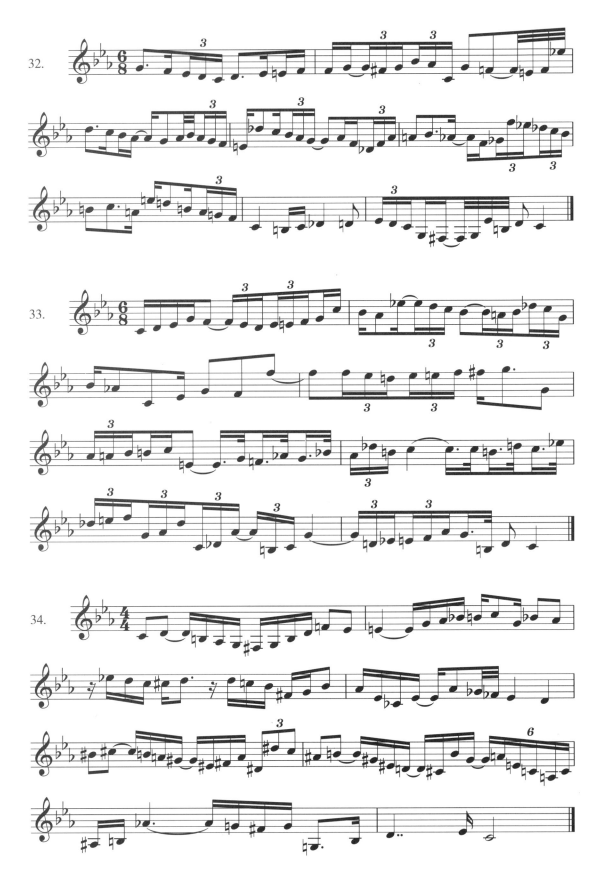

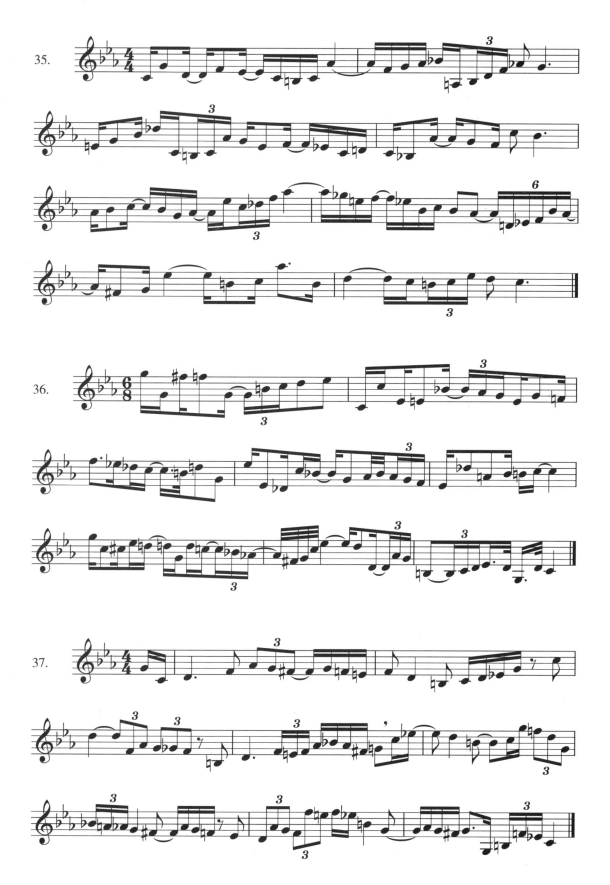

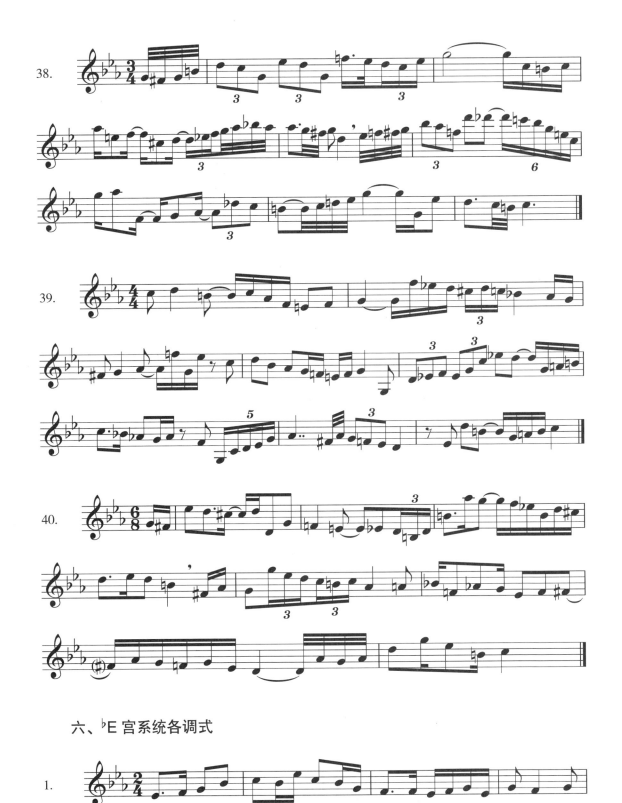

六、♭E 宫系统各调式

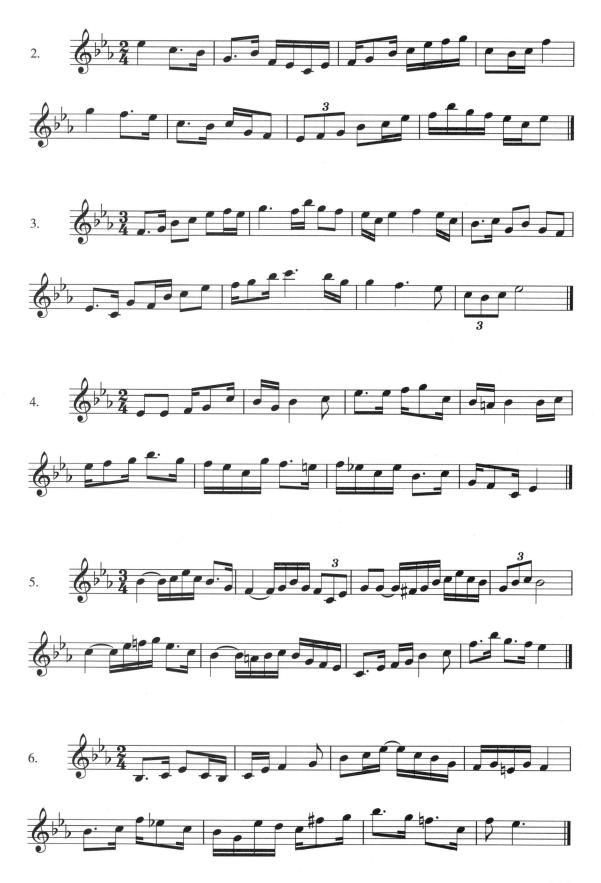

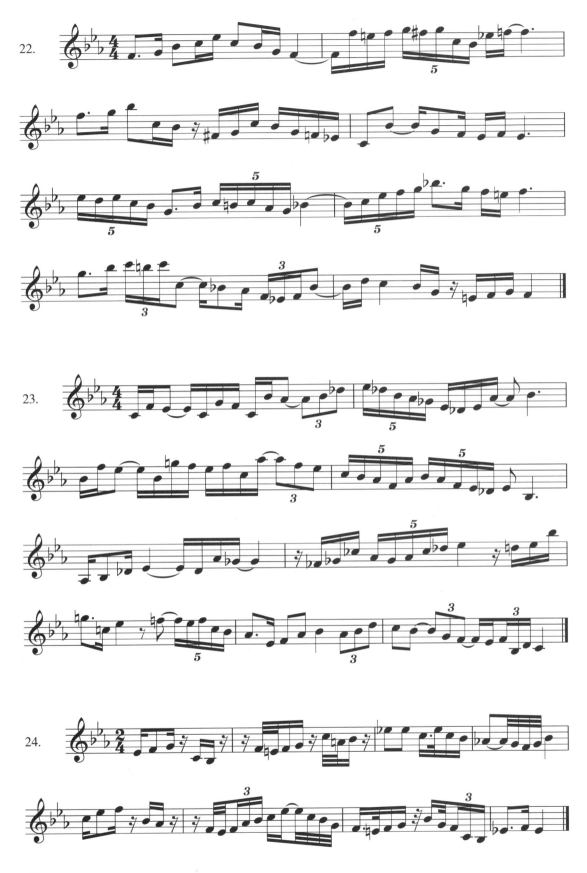

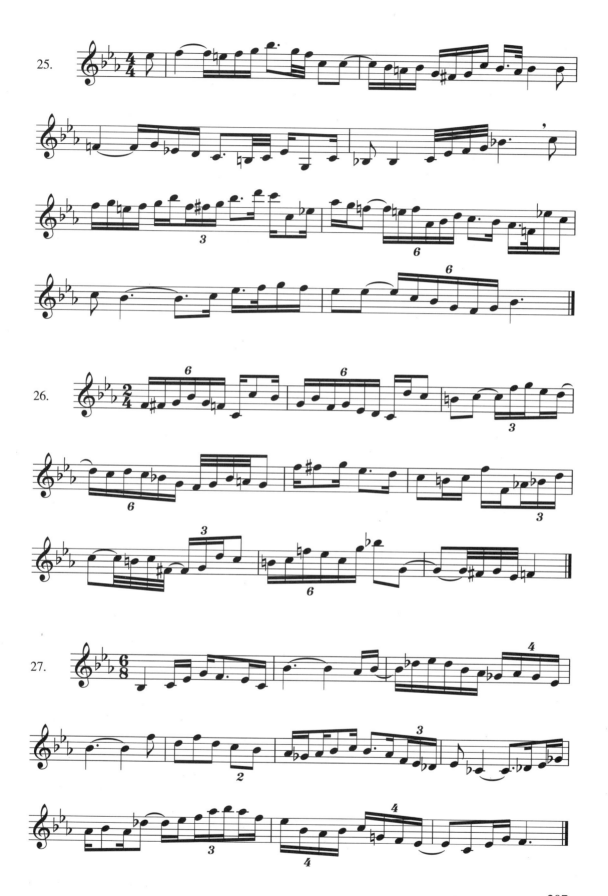

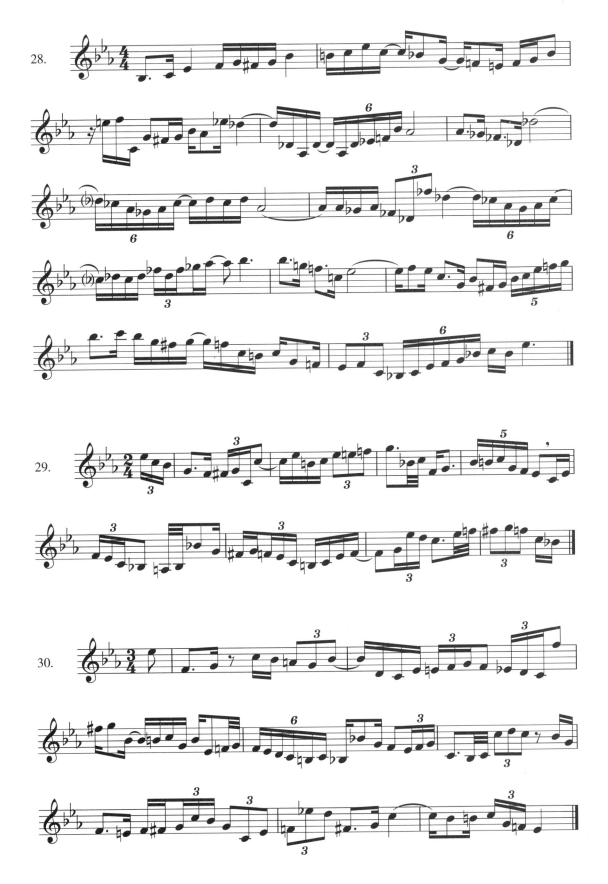

第五章 四个升、降记号的调式与旋律

第一节 准备训练

一、构唱音阶

1.E 大调

（1）E 自然大调

（2）E 和声大调

和声大调的第Ⅵ级音为降低半音的形式，第Ⅵ级与第Ⅶ级音构成增二度。

（3）E 旋律大调

旋律大调的上行音阶与自然大调相同，下行音阶中的第Ⅵ级、第Ⅶ级音都为降低半音的形式。

2.#c 小调

（1）#c 自然小调

（2）#c 和声小调

和声小调的第Ⅶ级音为升高半音的形式，第Ⅵ级与第Ⅶ级音构成增二度。

（3）#c 旋律小调

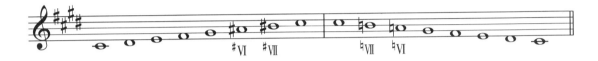

旋律小调上行音阶中的第Ⅵ级、第Ⅶ级音都为升高半音的形式，下行时还原第Ⅶ级、第Ⅵ级，与自然小调相同。

3.E宫系统各调式

（1）五声调式

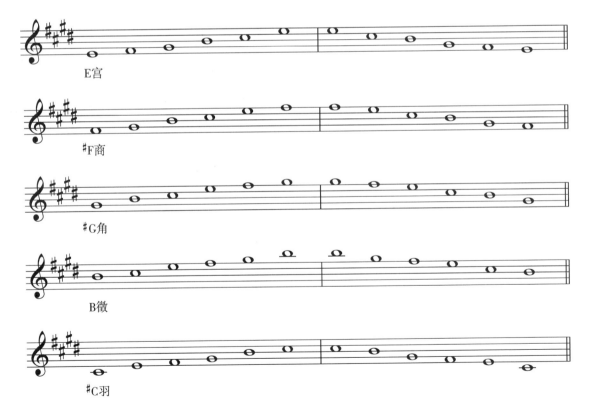

E宫

#F商

#G角

B徵

#C羽

＊构唱时应注意小三度的位置及音准。

（2）偏音

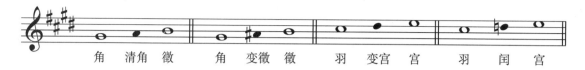

在构唱七声调式音阶之前，可使用三音组单独练习四种偏音。

（3）七声调式

七声调式的音阶分为雅乐、清乐和燕乐三种，分别是在五声音阶的基础上加入变徵和变宫、清角和变宫、清角和闰形成的。

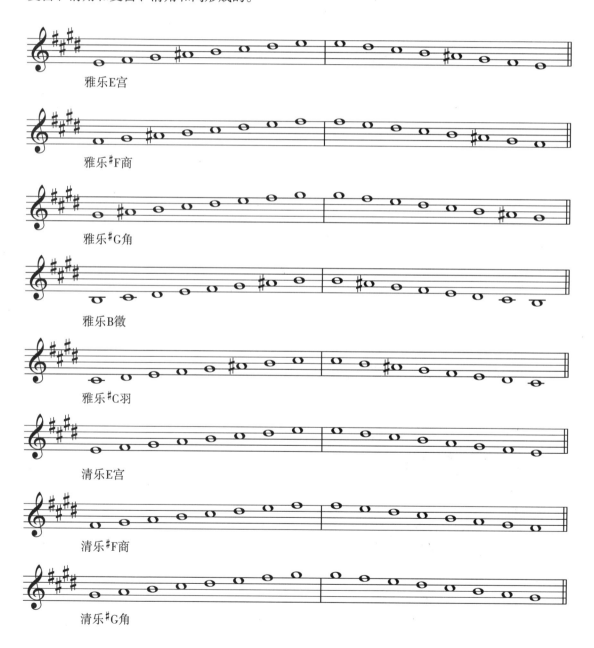

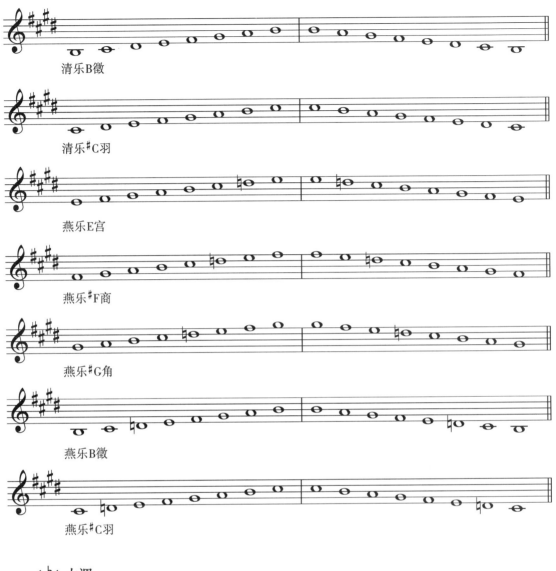

清乐B徵

清乐#C羽

燕乐E宫

燕乐#F商

燕乐#G角

燕乐B徵

燕乐#C羽

4.♭A 大调

（1）♭A 自然大调

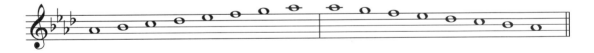

（2）♭A 和声大调

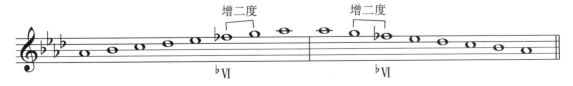

和声大调的第Ⅵ级音为降低半音的形式，第Ⅵ级与第Ⅶ级音构成增二度。

（3）♭A 旋律大调

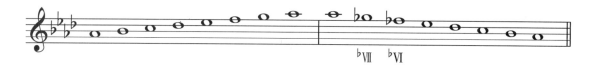

旋律大调的上行音阶与自然大调相同，下行音阶中的第Ⅵ级、第Ⅶ级音都为降低半音的形式。

5.f 小调

（1）f 自然小调

（2）f 和声小调

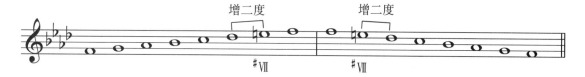

和声小调的第Ⅶ级音为升高半音的形式，第Ⅵ级与第Ⅶ级音构成增二度。

（3）f 旋律小调

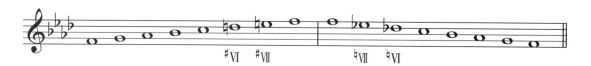

旋律小调上行音阶中的第Ⅵ级、第Ⅶ级音都为升高半音的形式，下行时还原第Ⅶ级、第Ⅵ级，与自然小调相同。

6.♭A 宫系统各调式

（1）五声调式

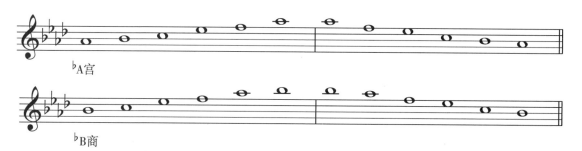

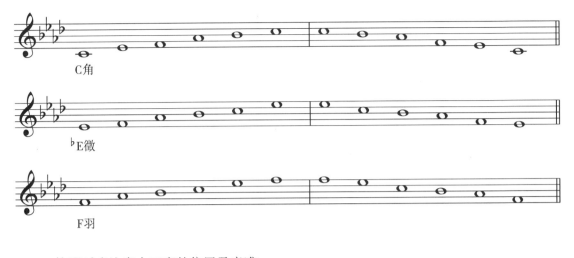

C角

♭E徵

F羽

* 构唱时应注意小三度的位置及音准。

（2）偏音

在构唱七声调式音阶之前，可使用三音组单独练习四种偏音。

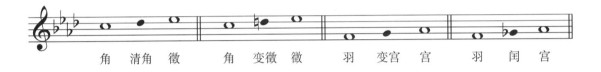

角　清角　徵　　角　变徵　徵　　羽　变宫　宫　　羽　闰　宫

（3）七声调式

七声调式的音阶分为雅乐、清乐和燕乐三种，分别是在五声音阶的基础上加入变徵和变宫、清角和变宫、清角和闰形成的。

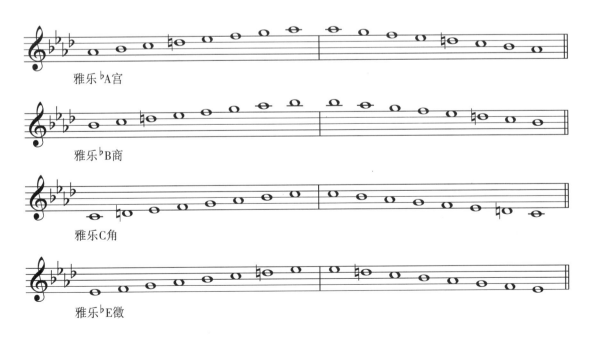

雅乐♭A宫

雅乐♭B商

雅乐C角

雅乐♭E徵

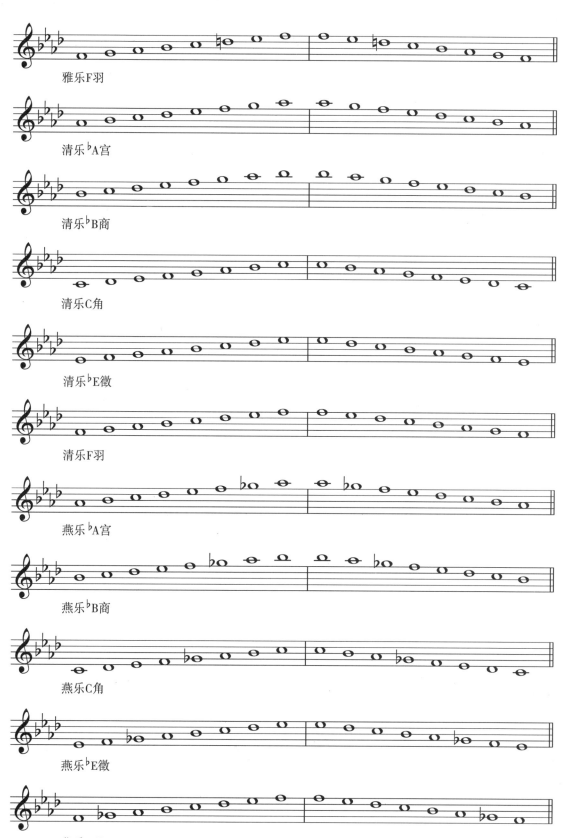

雅乐F羽

清乐♭A宫

清乐♭B商

清乐C角

清乐♭E徵

清乐F羽

燕乐♭A宫

燕乐♭B商

燕乐C角

燕乐♭E徵

燕乐F羽

二、听写音组

听写下列音组，并判断调式。

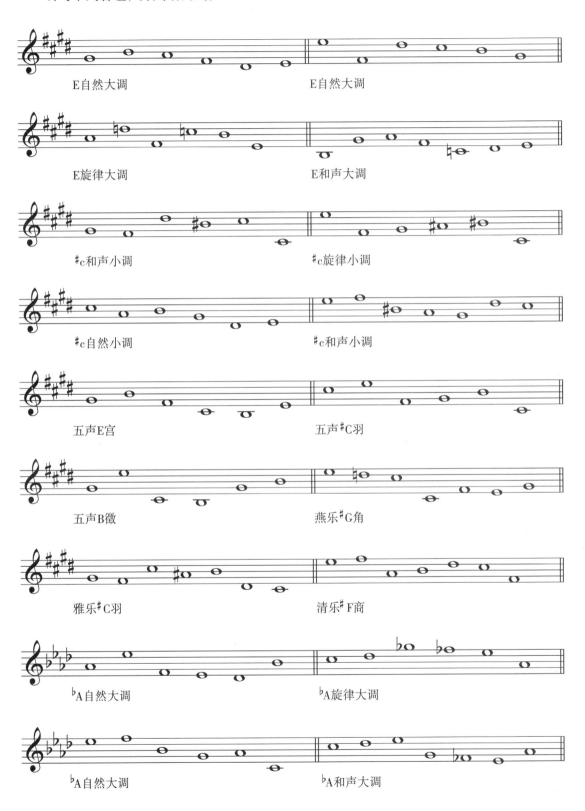

E自然大调 E自然大调

E旋律大调 E和声大调

#c和声小调 #c旋律小调

#c自然小调 #c和声小调

五声E宫 五声#C羽

五声B徵 燕乐#G角

雅乐#C羽 清乐#F商

♭A自然大调 ♭A旋律大调

♭A自然大调 ♭A和声大调

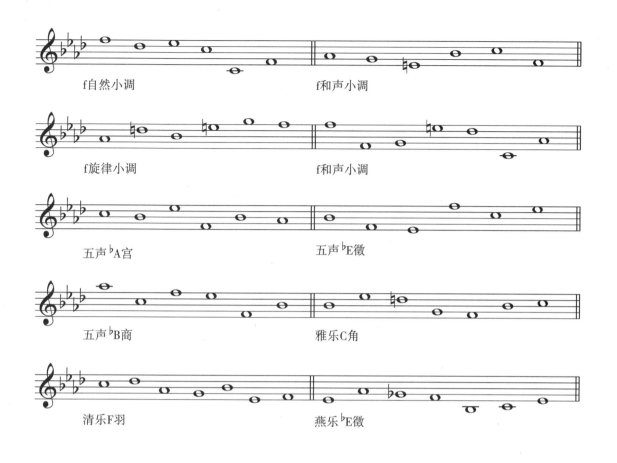

f自然小调 f和声小调

f旋律小调 f和声小调

五声ᵇA宫 五声ᵇE徵

五声ᵇB商 雅乐C角

清乐F羽 燕乐ᵇE徵

第二节　旋律训练

一、E 大调

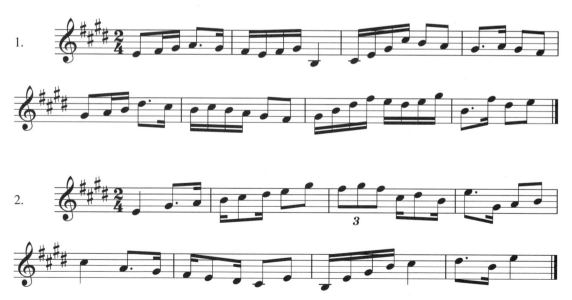

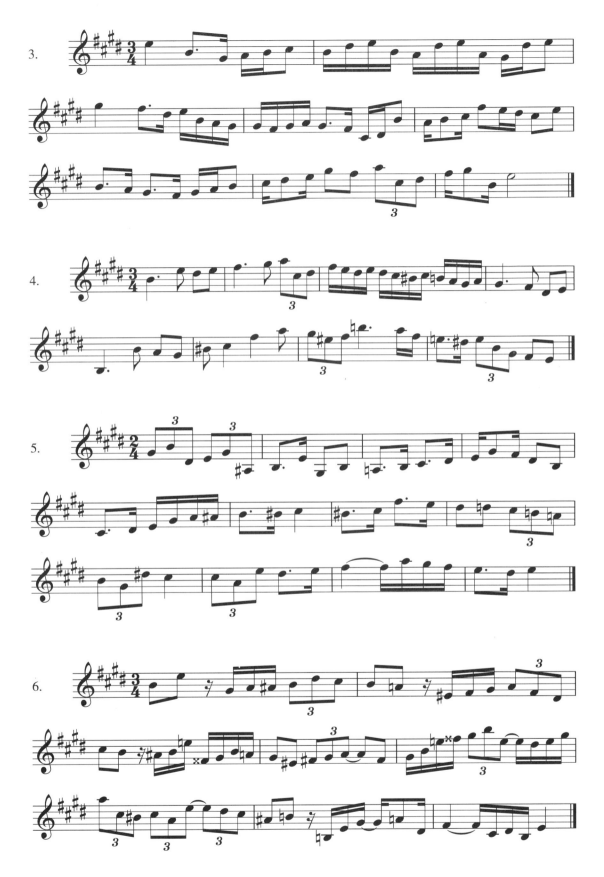

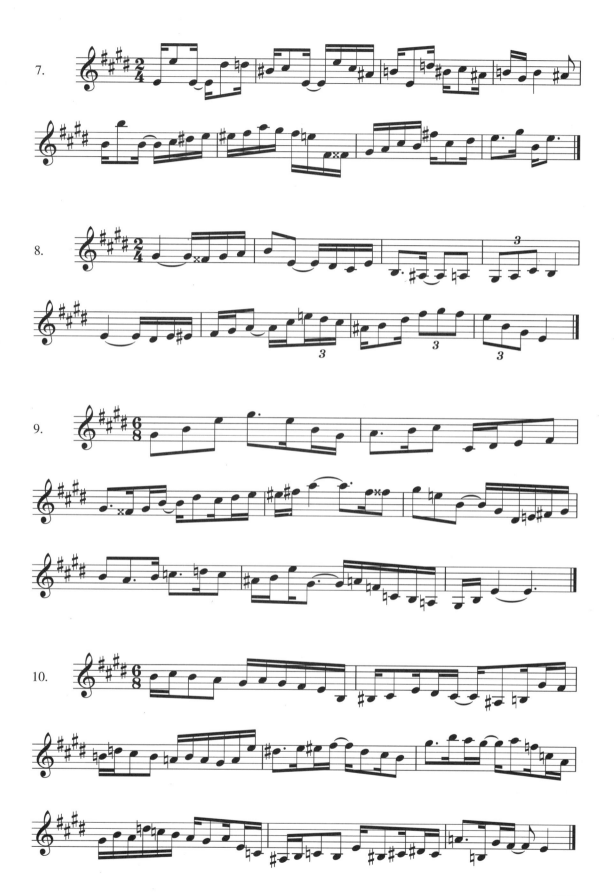

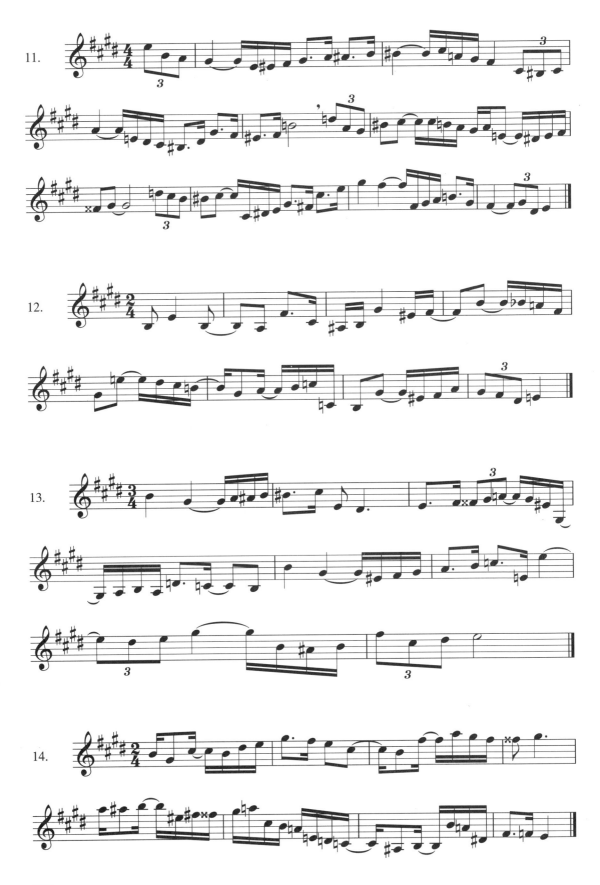

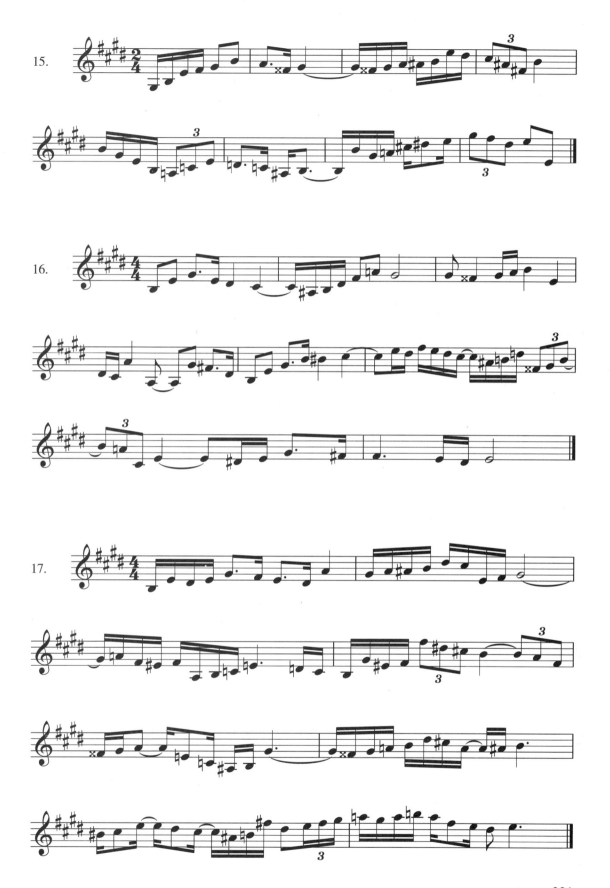

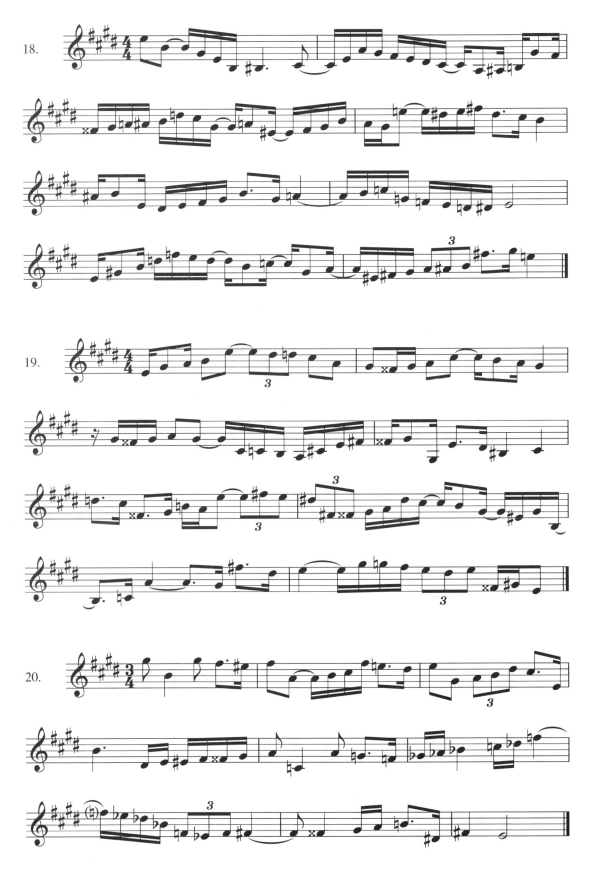

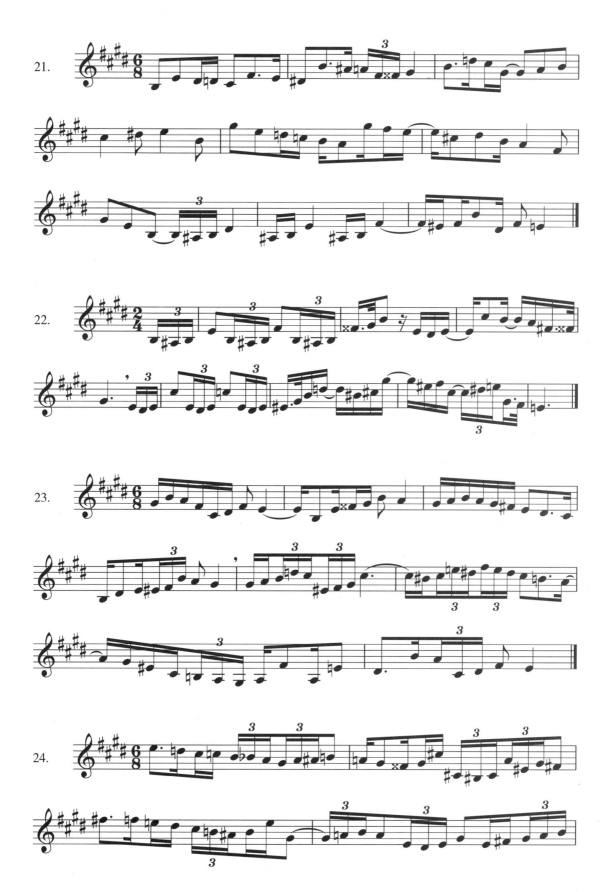

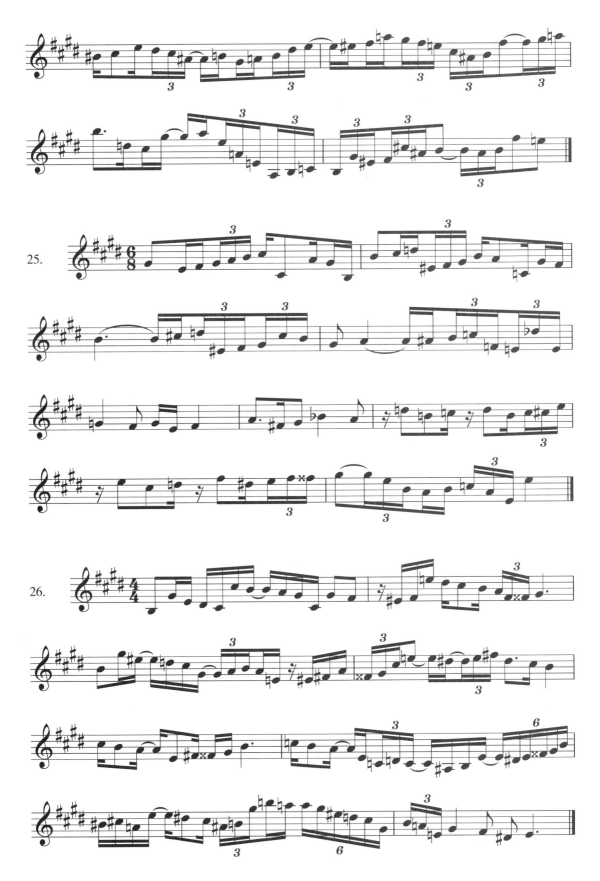

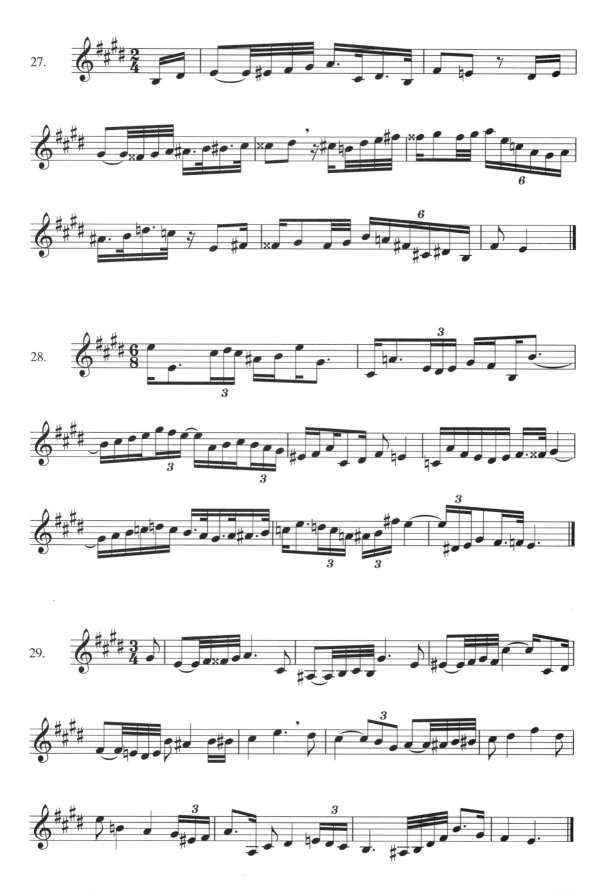

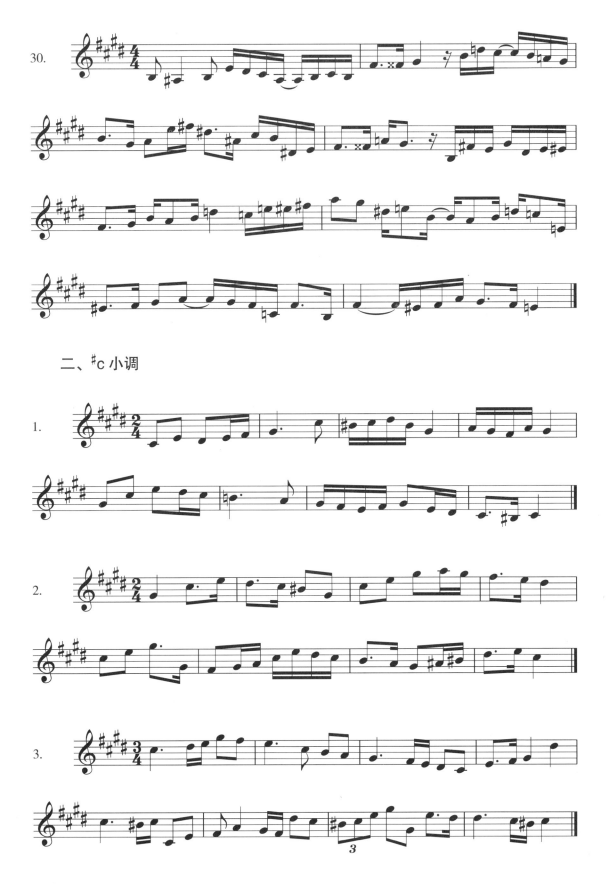

二、#c 小调

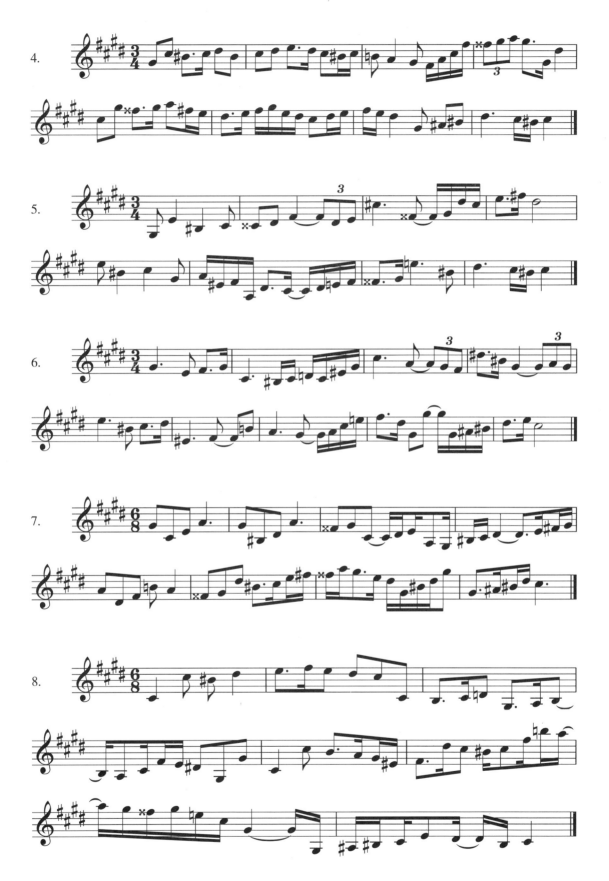

227

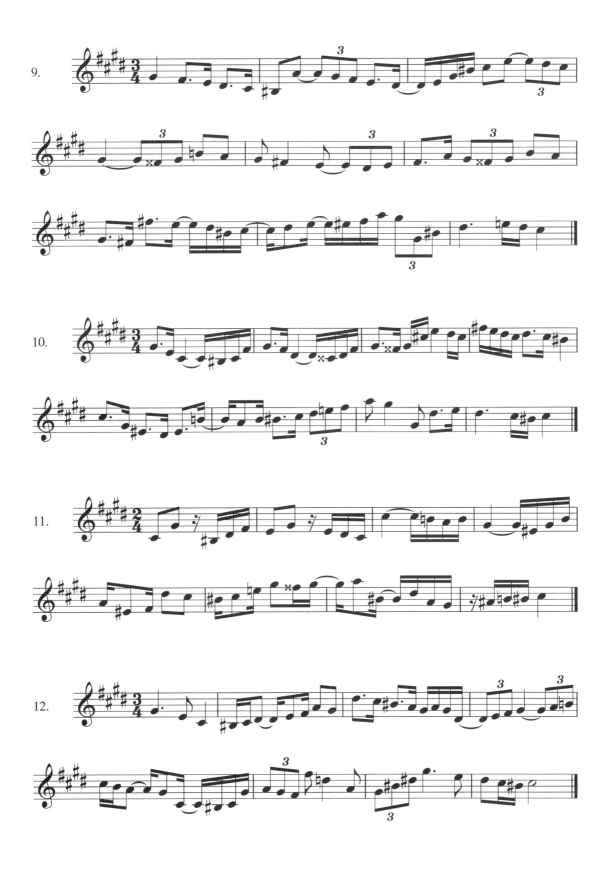

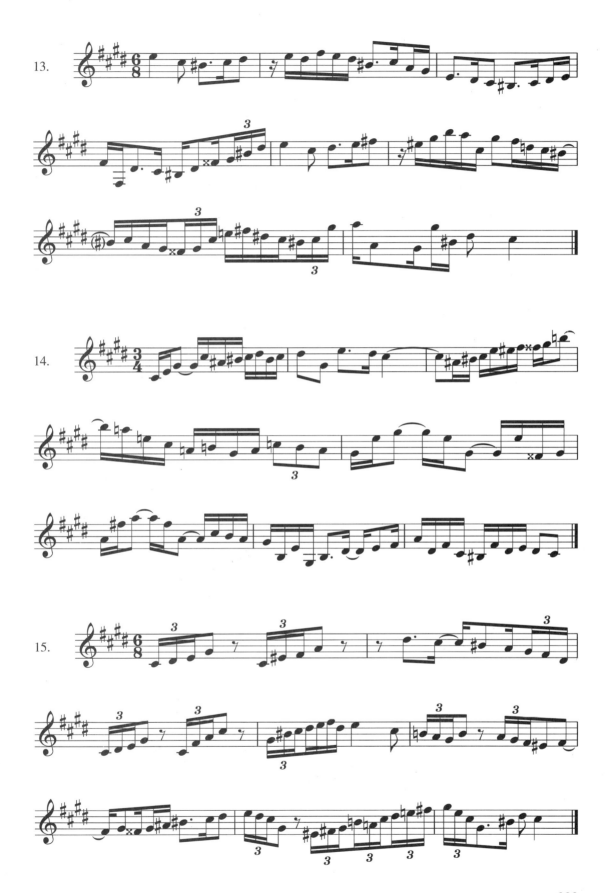

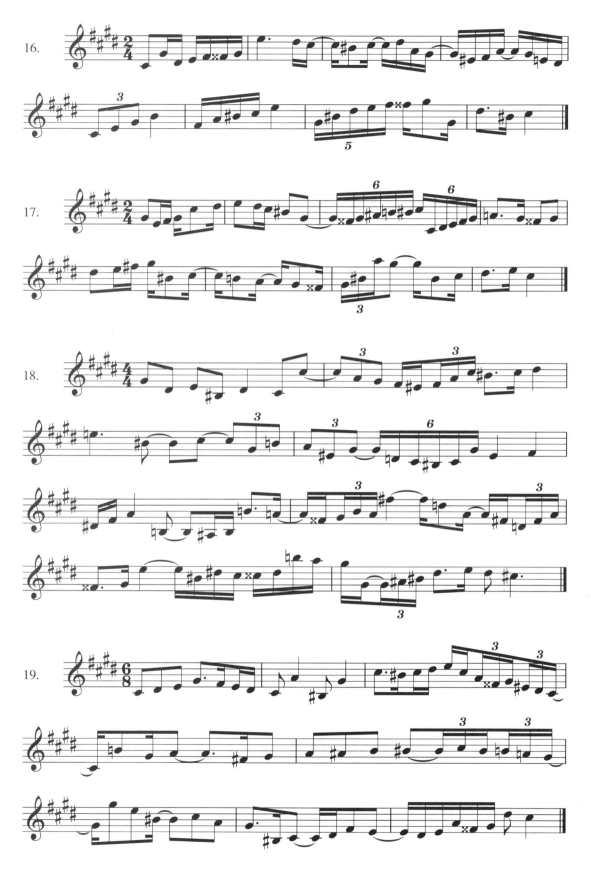

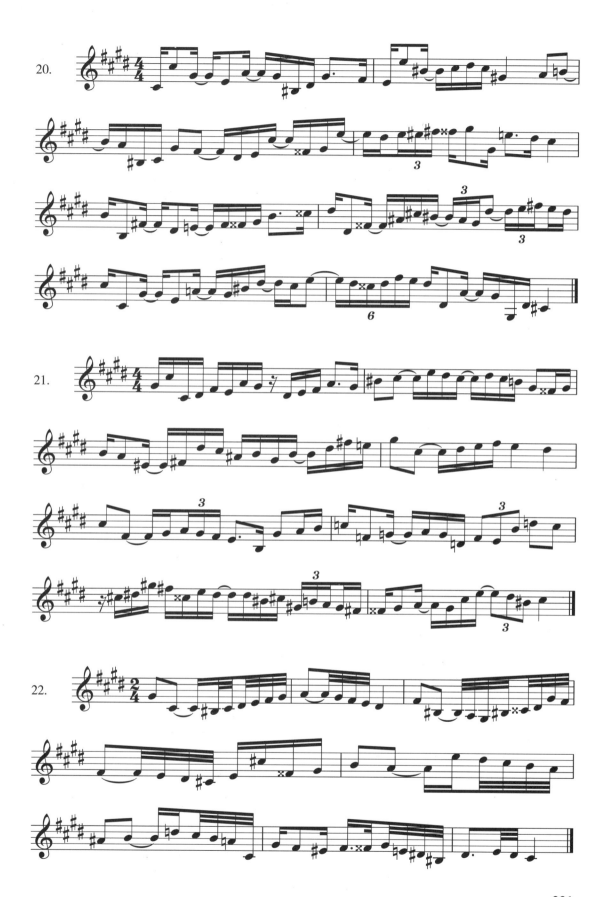

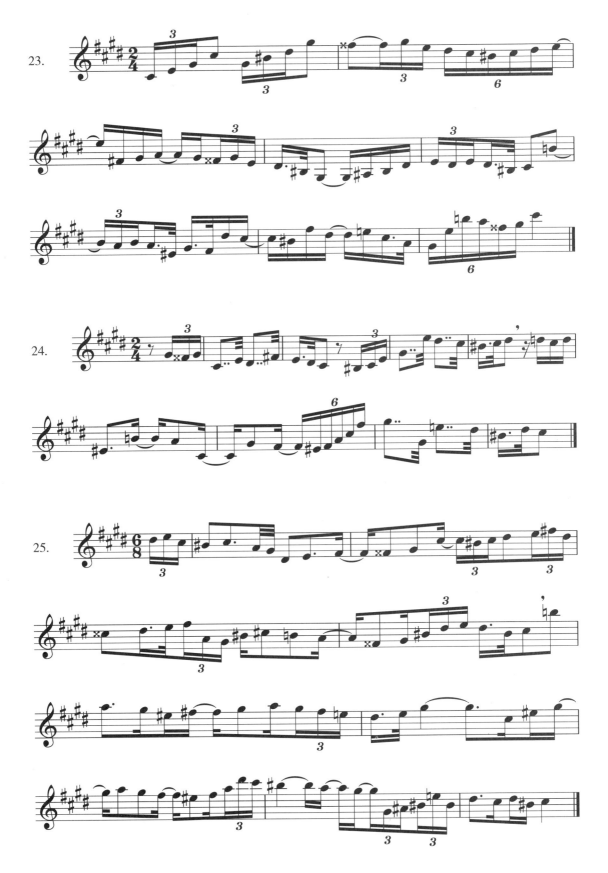

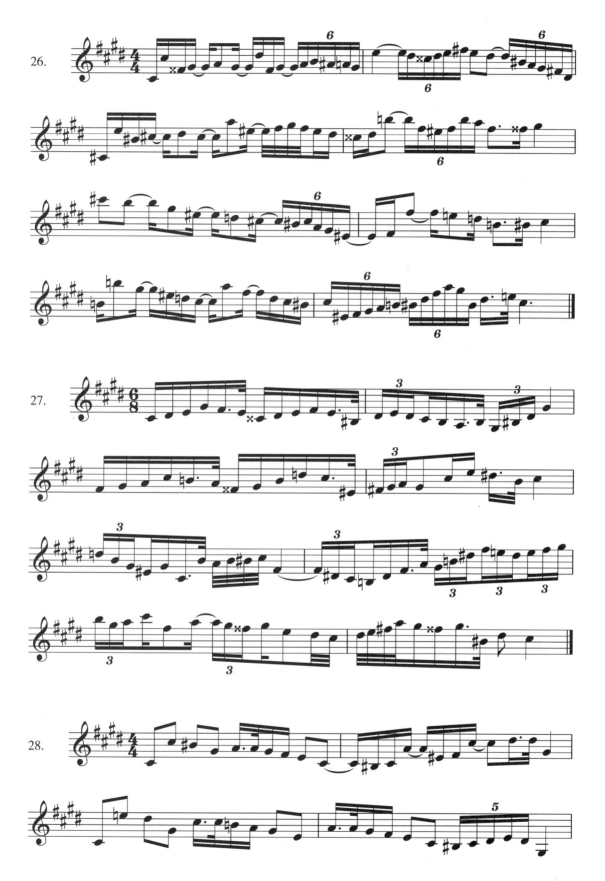

233

234

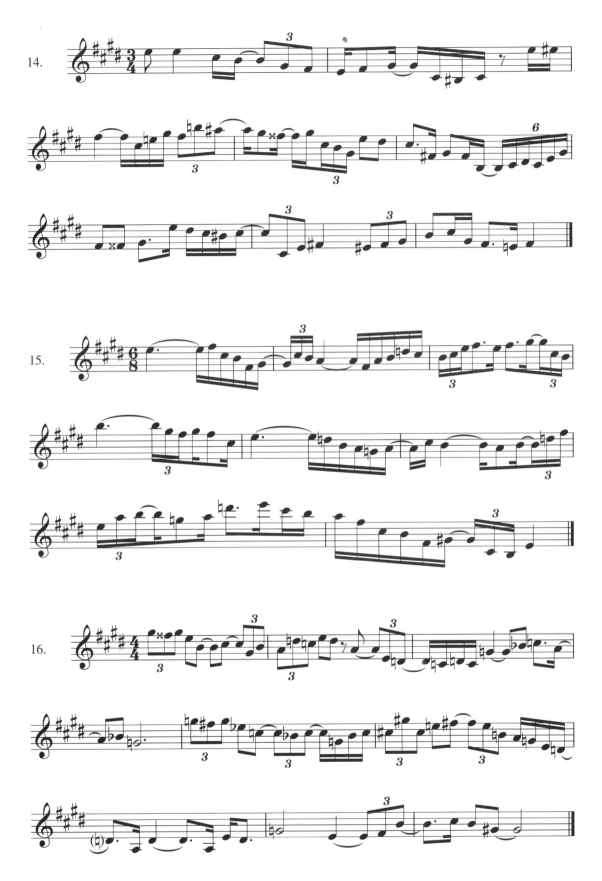

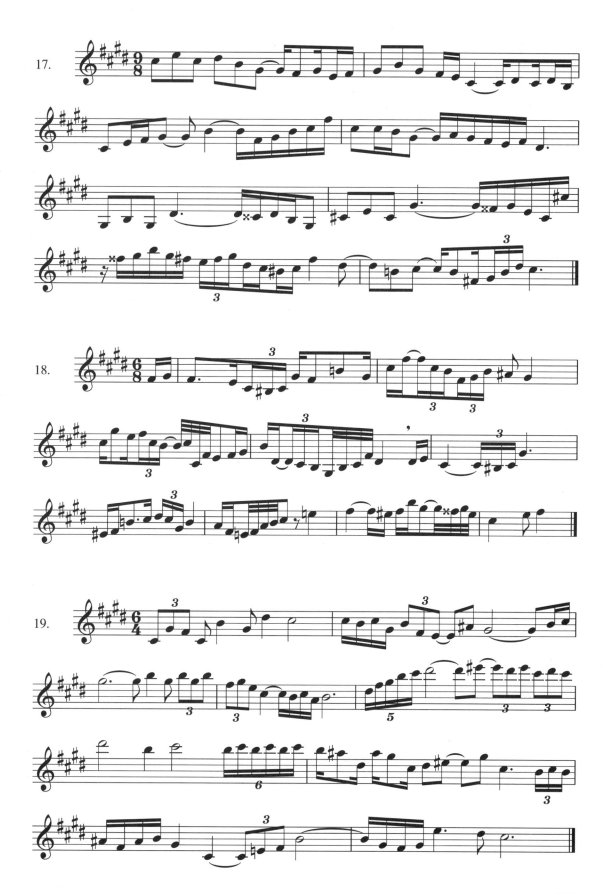

239

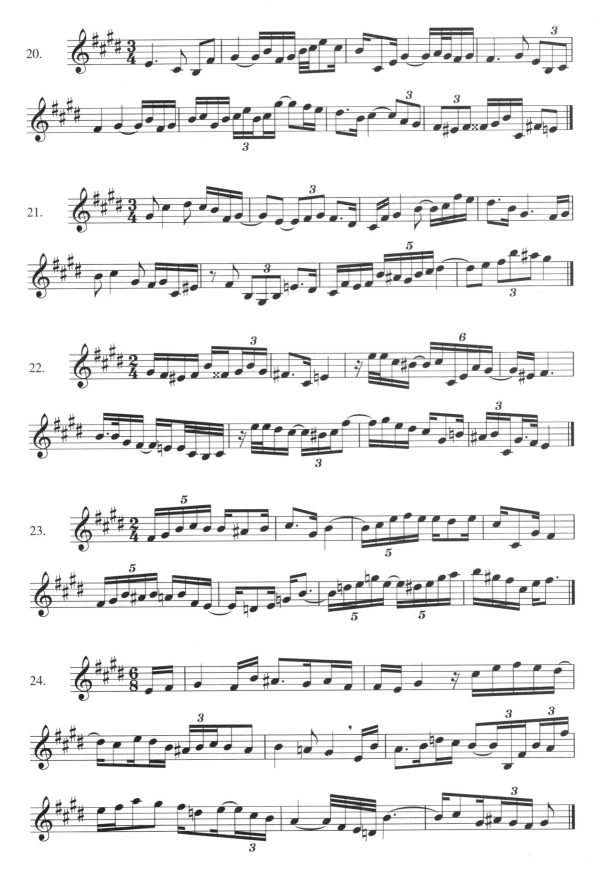

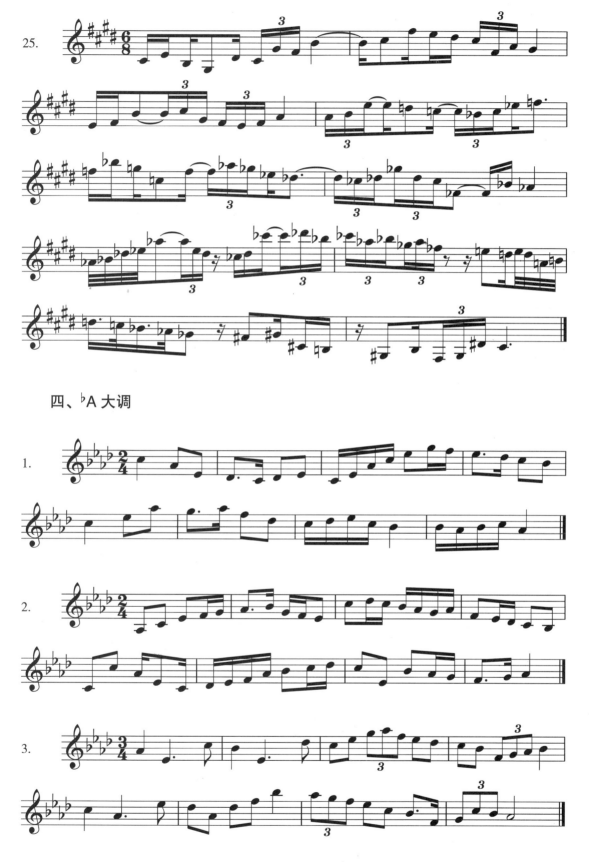

25.

四、♭A 大调

1.

2.

3.

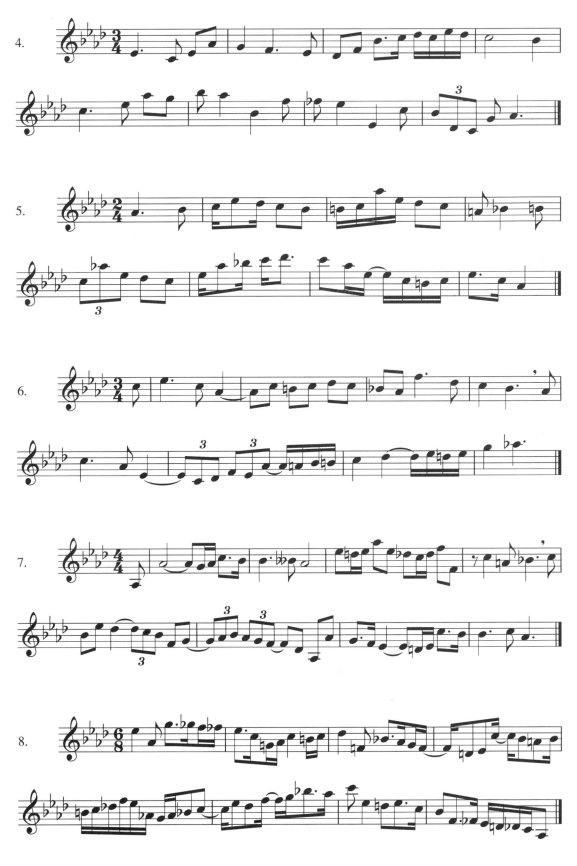

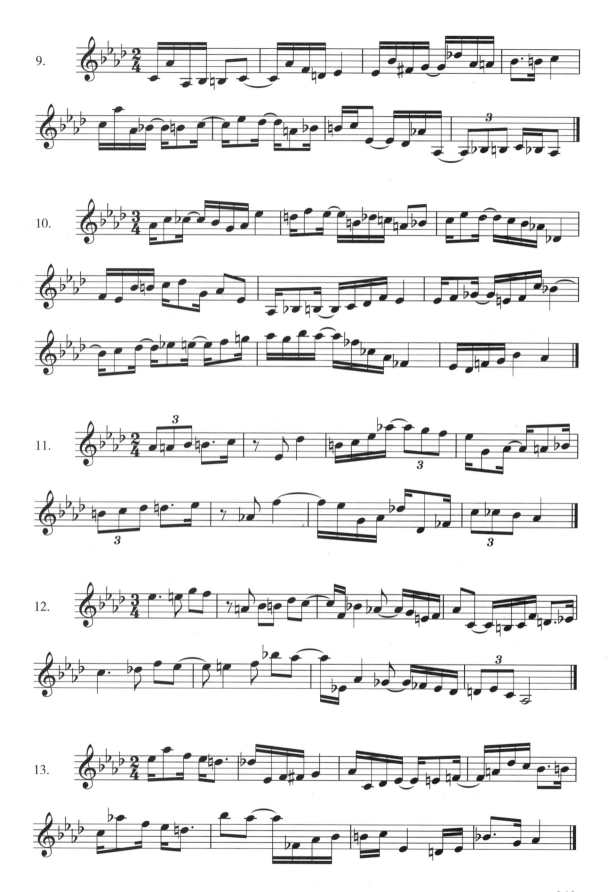

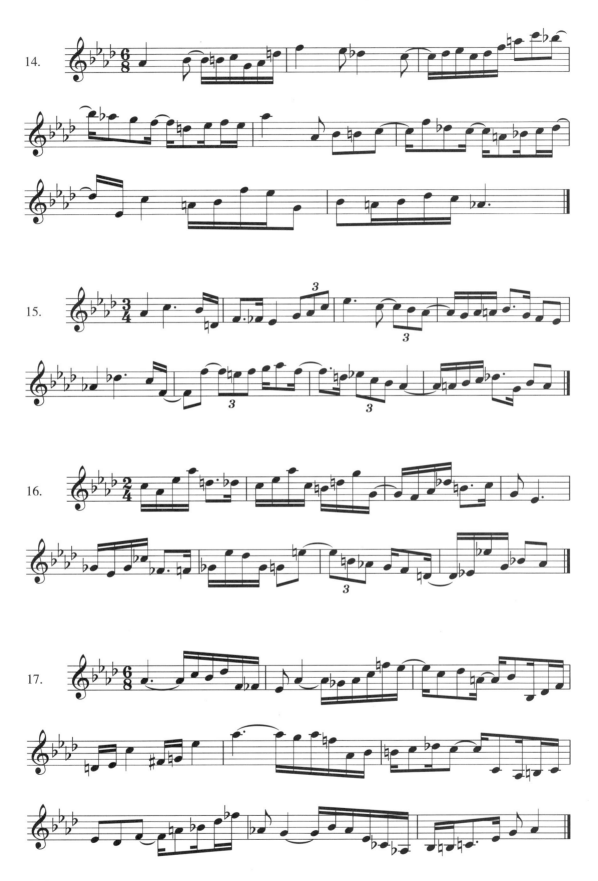

244

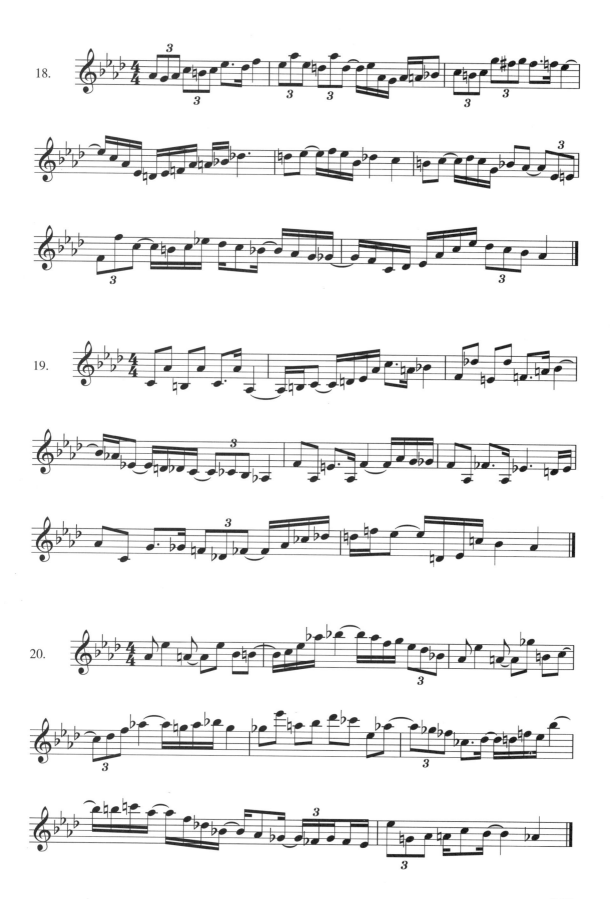

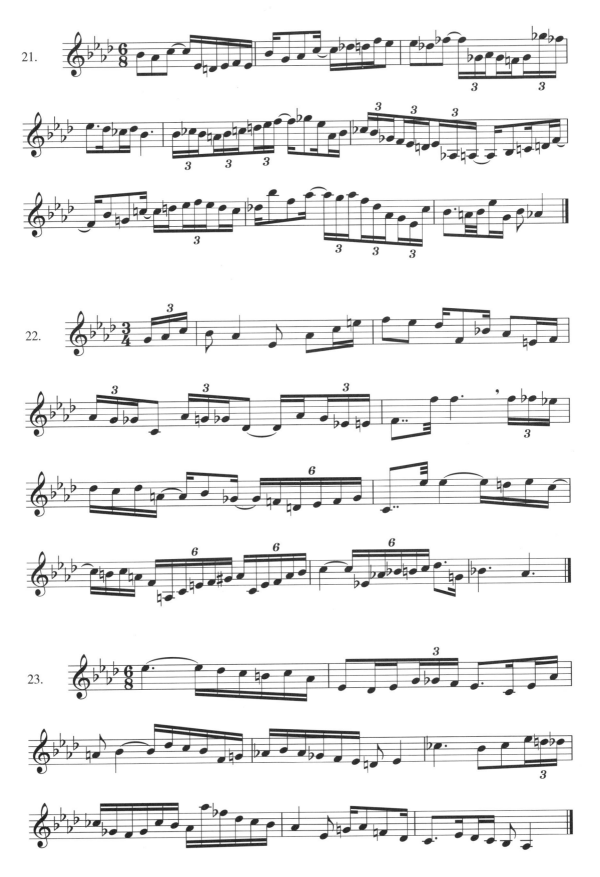

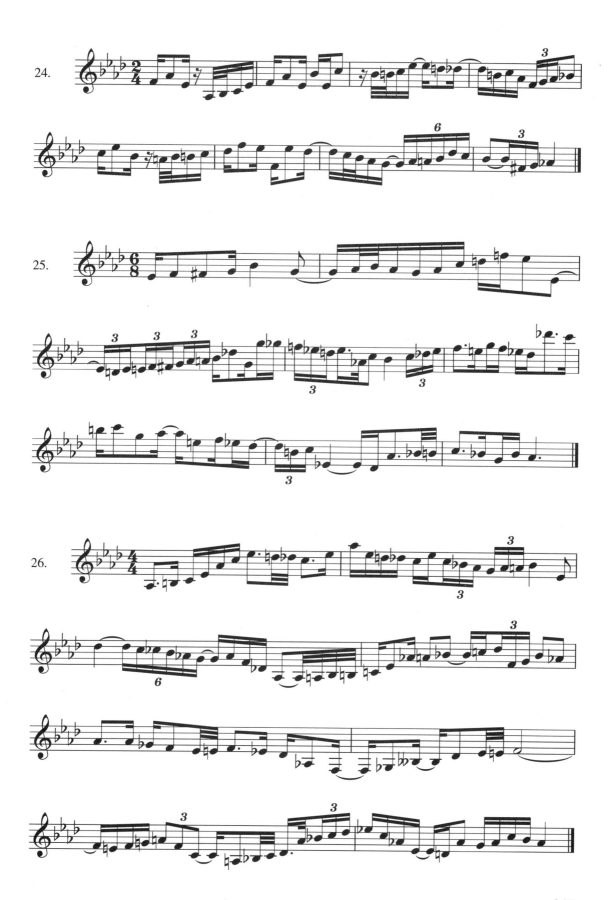

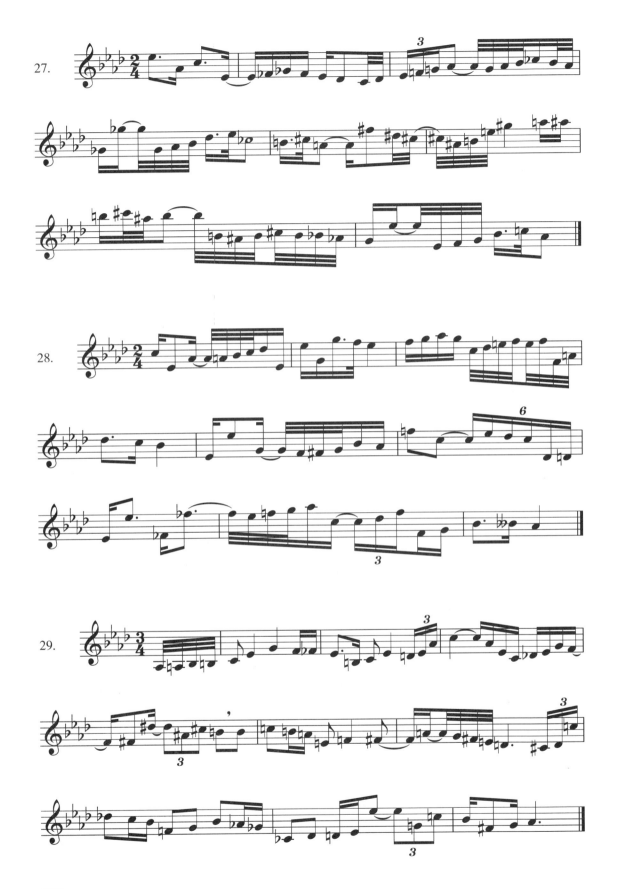

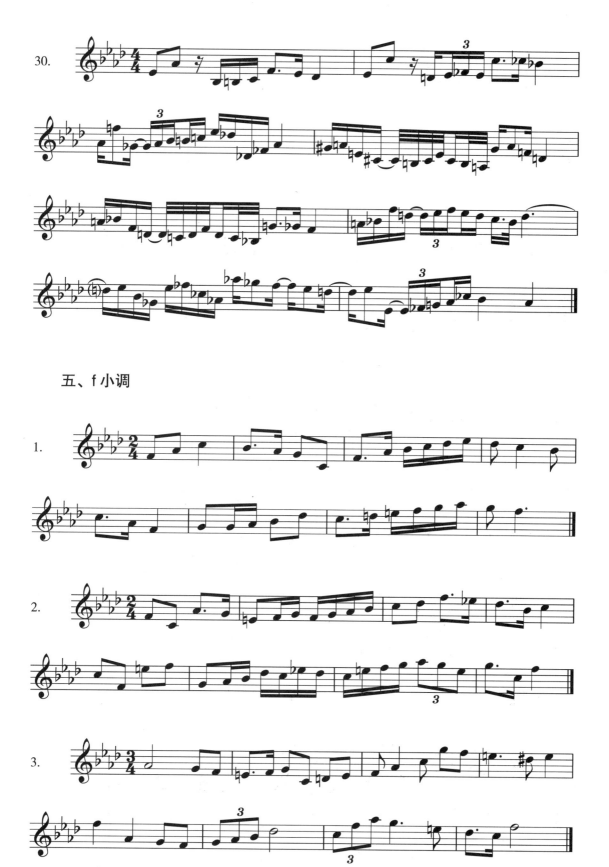

五、f 小调

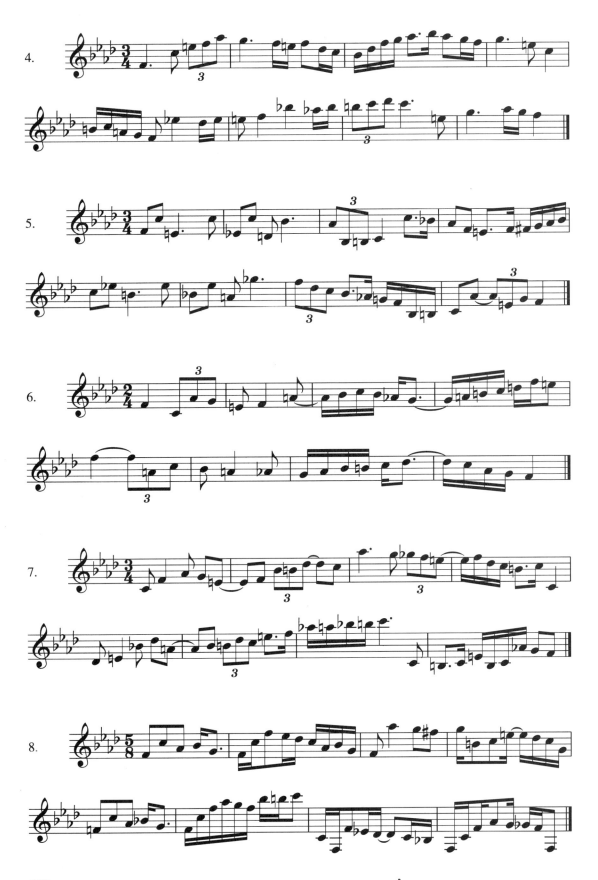

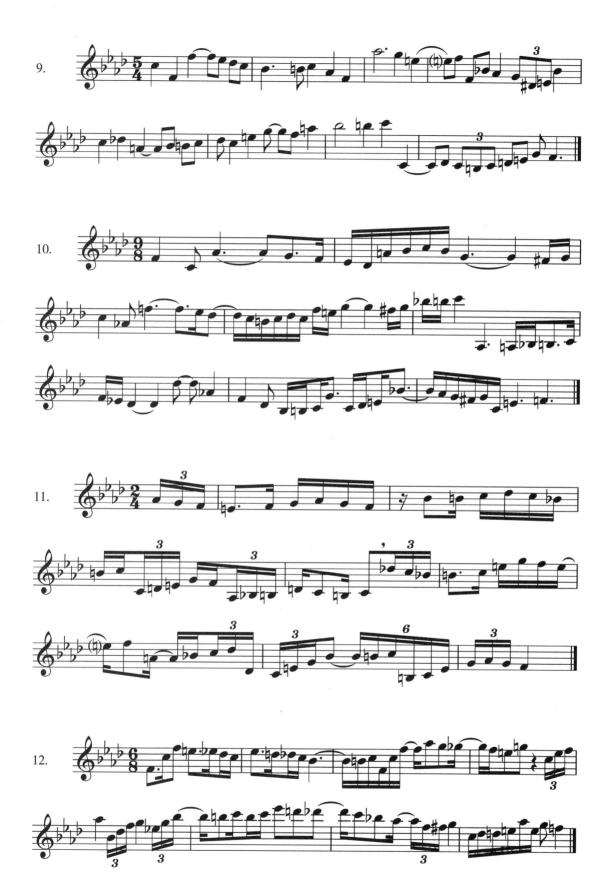

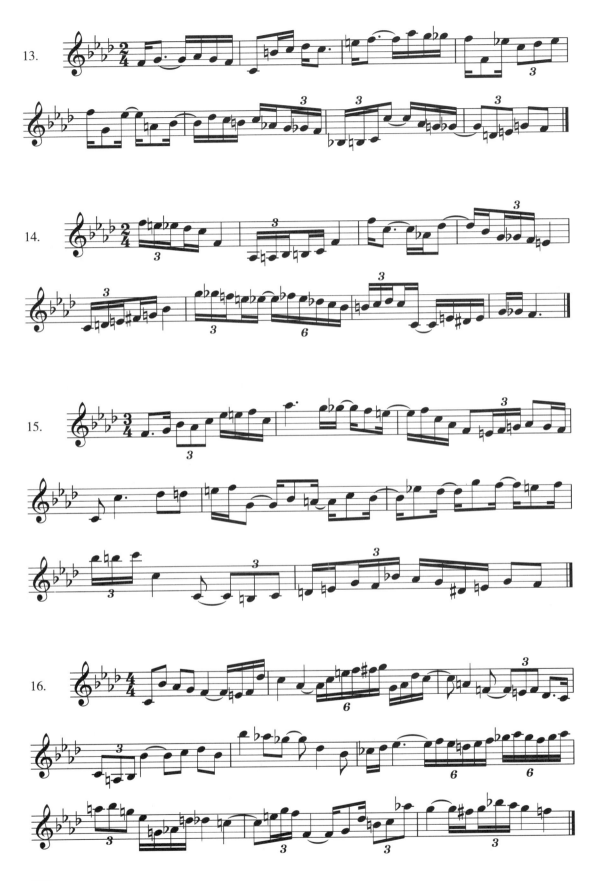

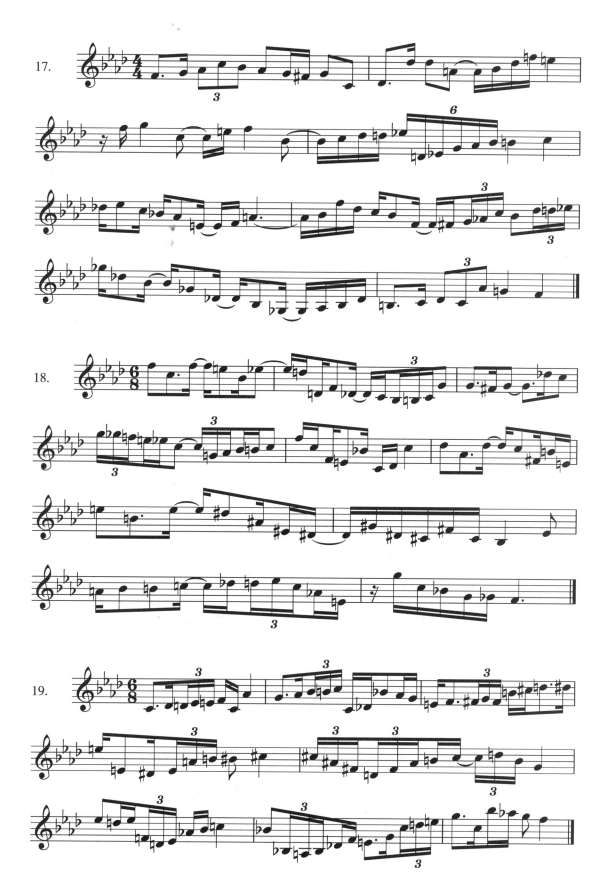

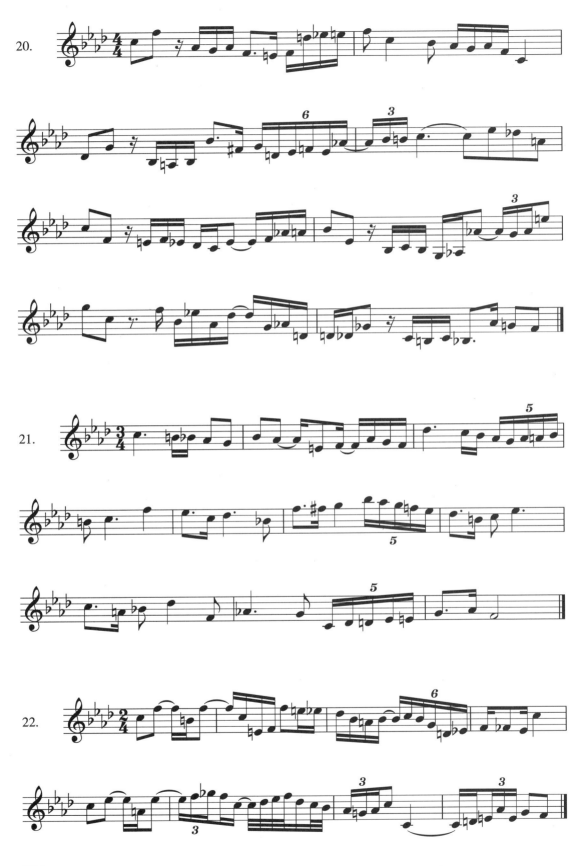

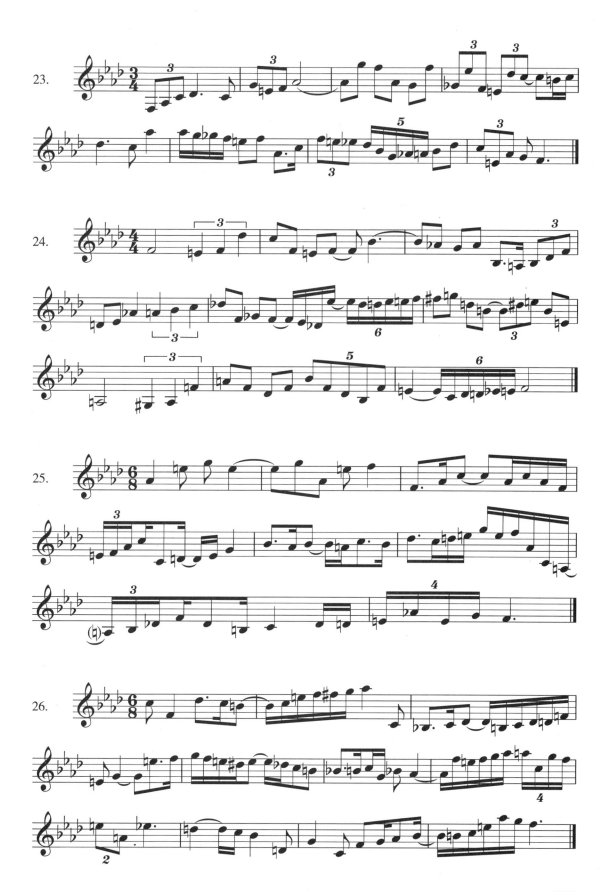

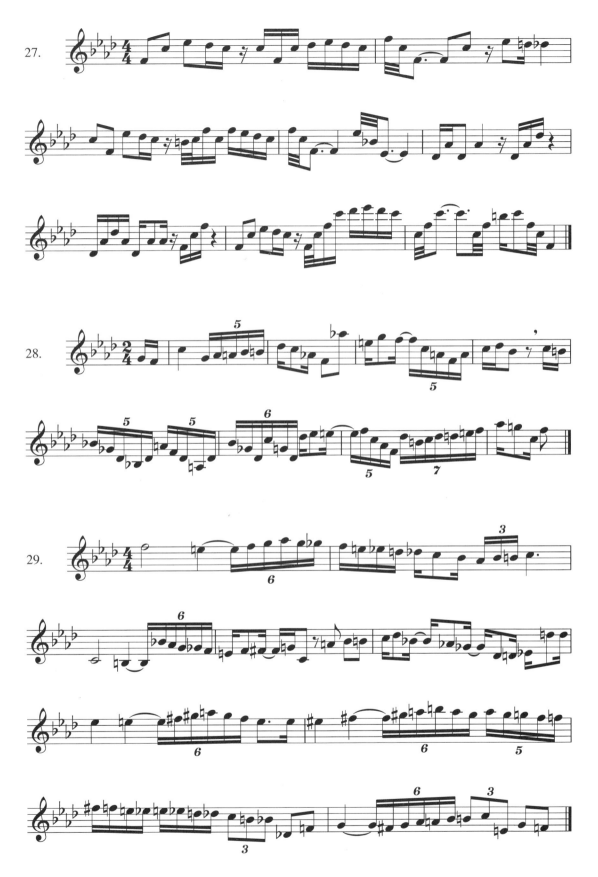

30.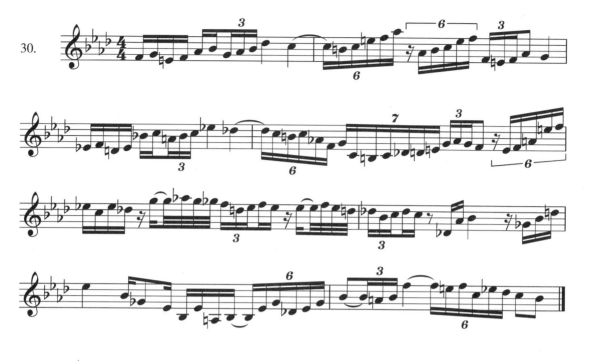

六、♭A 宫系统各调式

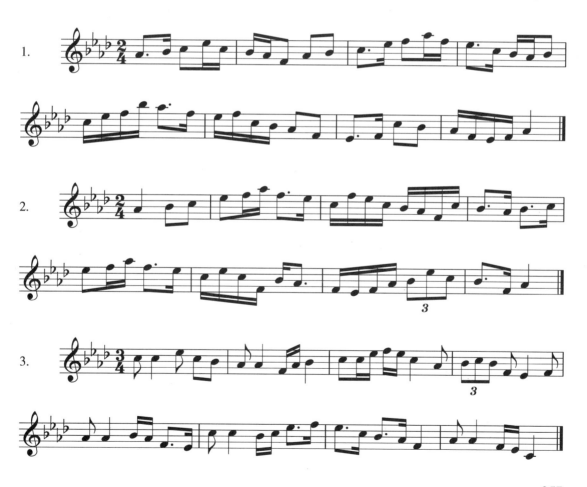

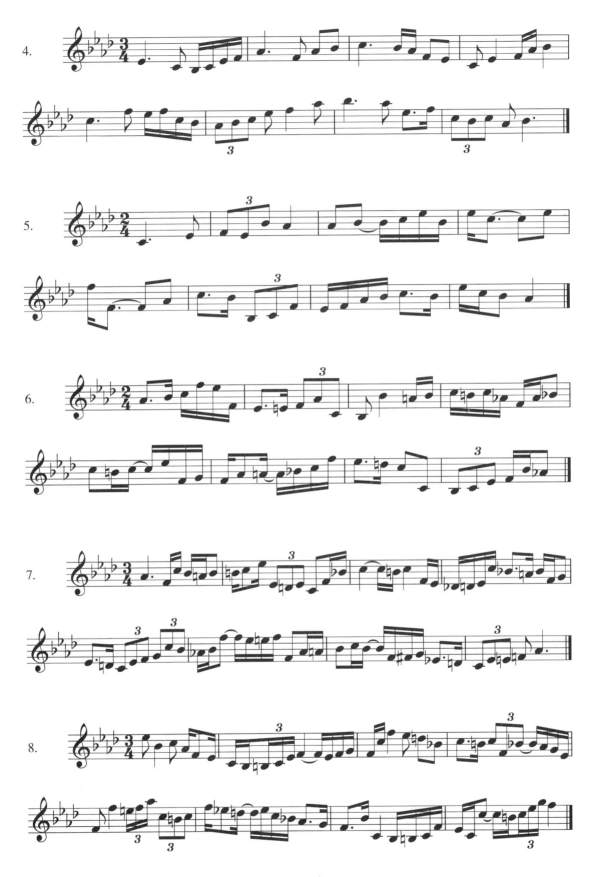

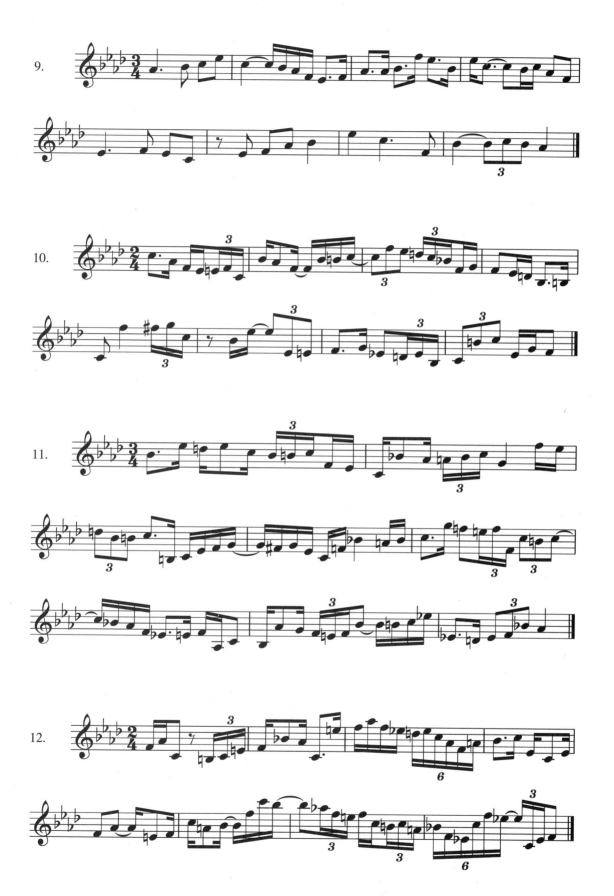

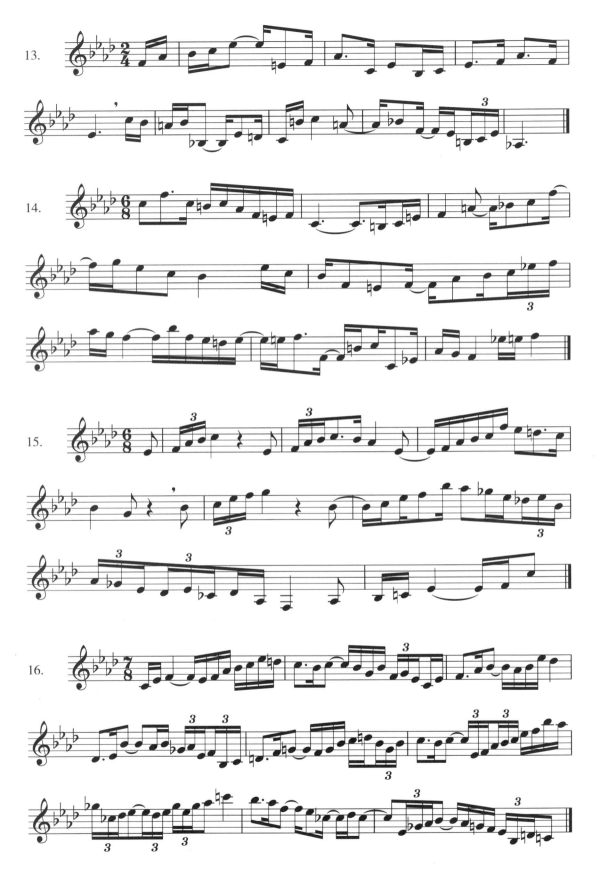

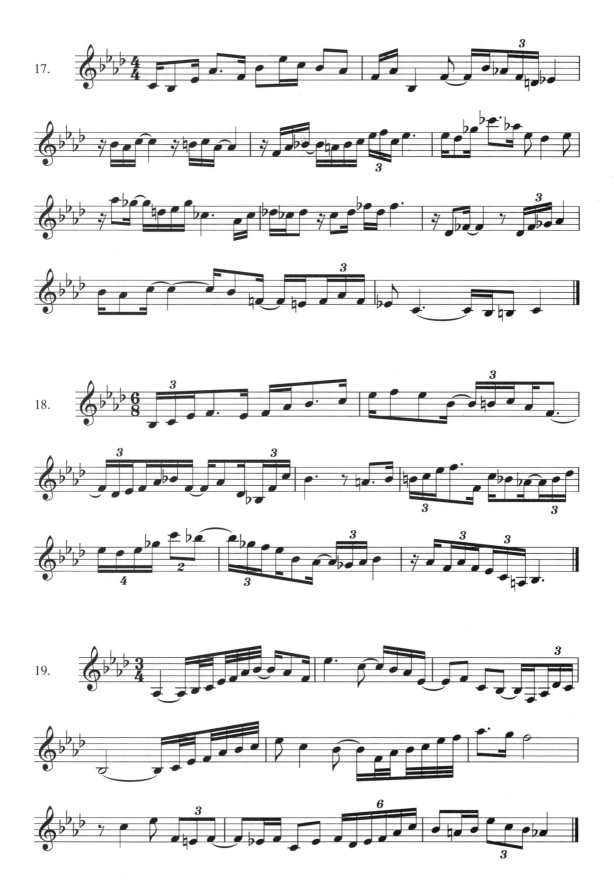

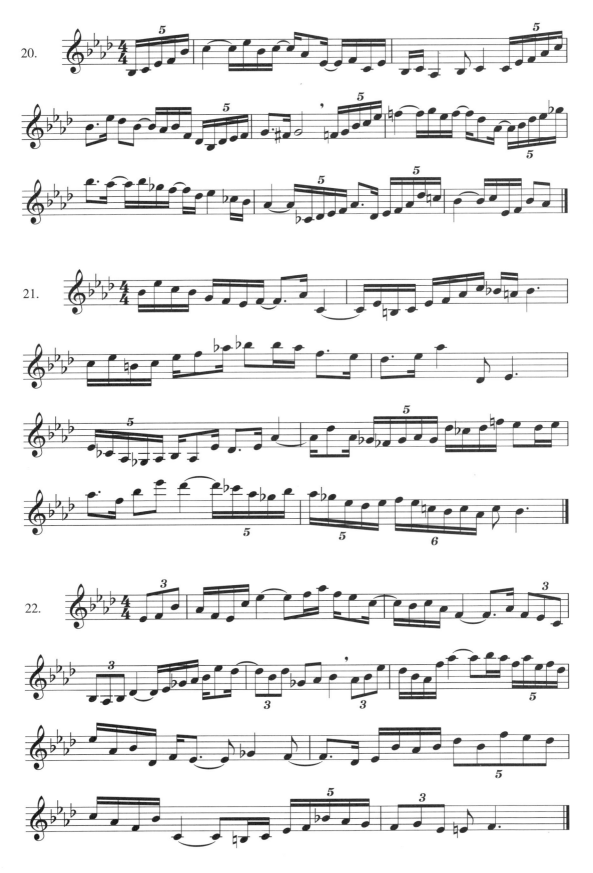

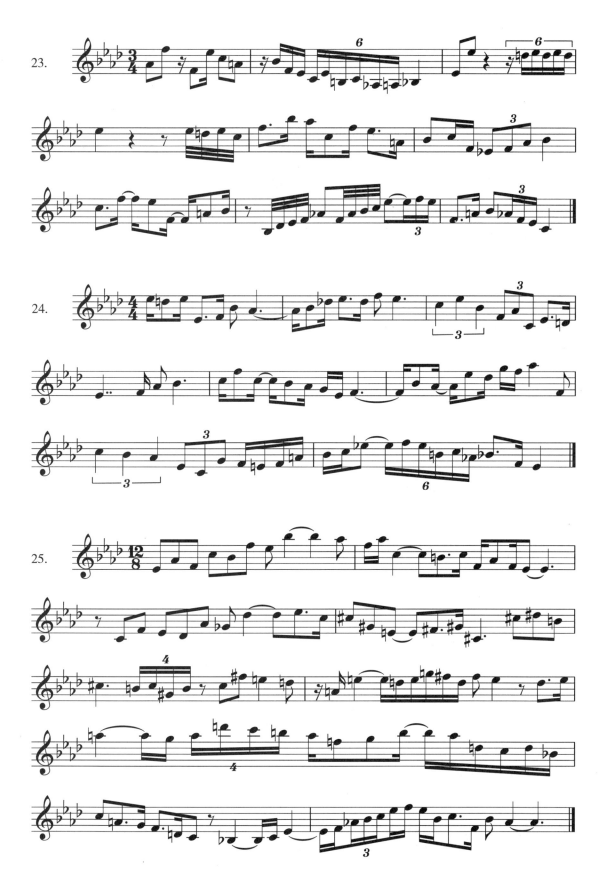

第六章　五个、六个升、降记号的调式与旋律

第一节　准备训练

一、构唱音阶

1.B 大调

（1）B 自然大调

（2）B 和声大调

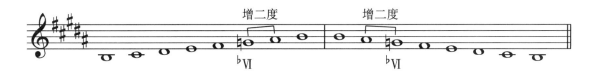

和声大调的第Ⅵ级音为降低半音的形式，第Ⅵ级与第Ⅶ级音构成增二度。

（3）B 旋律大调

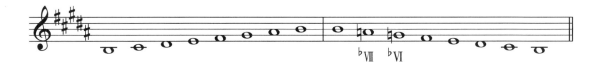

旋律大调的上行音阶与自然大调相同，下行音阶中的第Ⅵ级、第Ⅶ级音都为降低半音的形式。

2.♯g 小调

（1）♯g 自然小调

（2）#g 和声小调

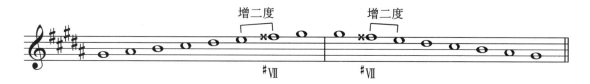

和声小调的第Ⅶ级音为升高半音的形式，第Ⅵ级与第Ⅶ级音构成增二度。

（3）#g 旋律小调

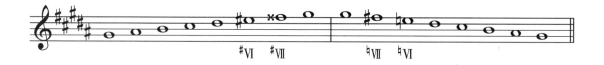

旋律小调上行音阶中的第Ⅵ级、第Ⅶ级音都为升高半音的形式，下行时还原第Ⅶ级、第Ⅵ级，与自然小调相同。

3.B 宫系统各调式

（1）五声调式

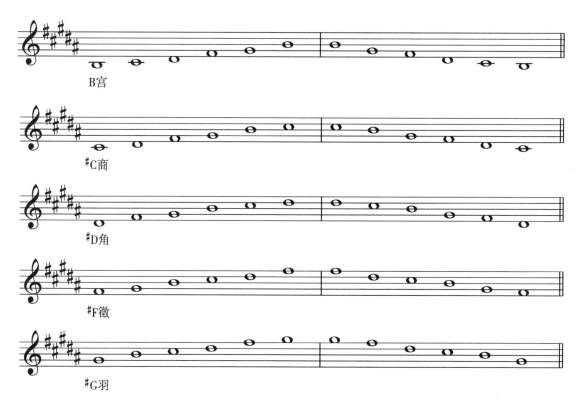

B宫

#C商

#D角

#F徵

#G羽

＊构唱时应注意小三度的位置及音准。

（2）偏音

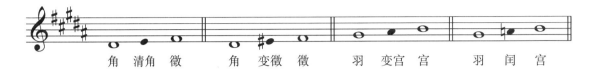

角　清角　徵　　　角　变徵　徵　　　羽　变宫　宫　　　羽　闰　宫

在构唱七声调式音阶之前，可使用三音组单独练习四种偏音。

（3）七声调式

七声调式的音阶分为雅乐、清乐和燕乐三种，分别是在五声音阶的基础上加入变徵和变宫、清角和变宫、清角和闰形成的。

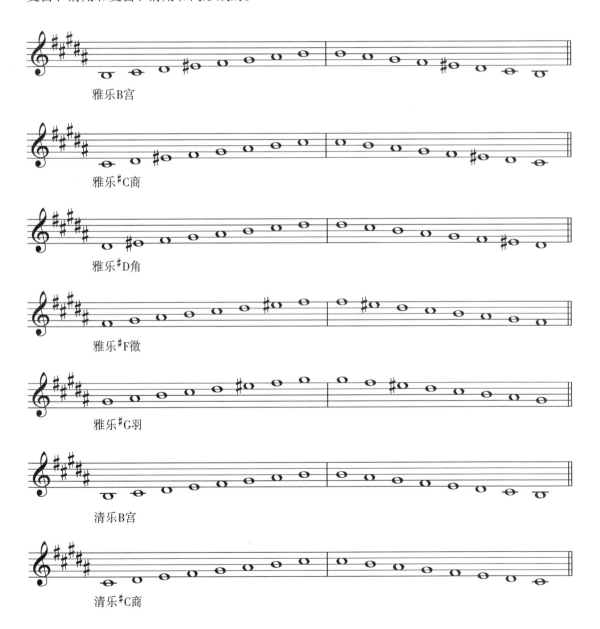

雅乐B宫

雅乐#C商

雅乐#D角

雅乐#F徵

雅乐#G羽

清乐B宫

清乐#C商

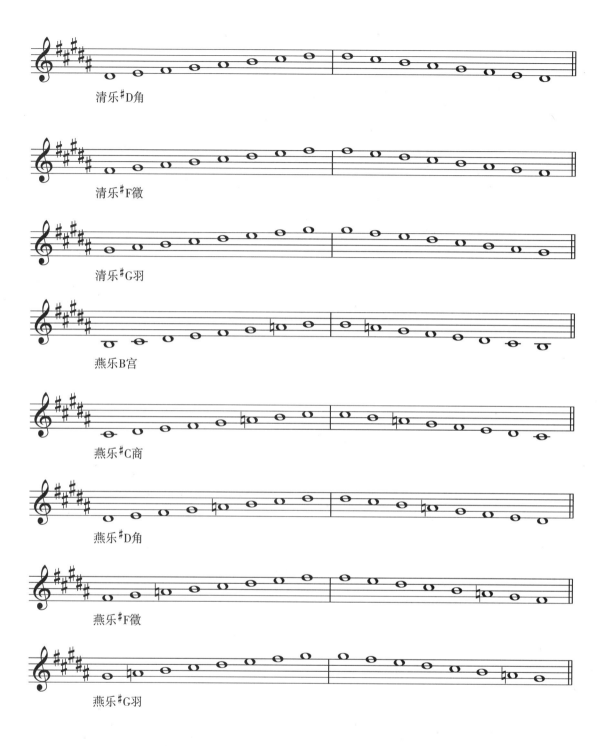

清乐#D角

清乐#F徵

清乐#G羽

燕乐B宫

燕乐#C商

燕乐#D角

燕乐#F徵

燕乐#G羽

4.♭D 大调

（1）♭D 自然大调

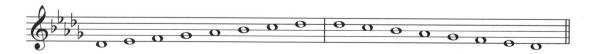

（2）♭D 和声大调

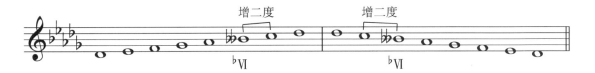

和声大调的第Ⅵ级音为降低半音的形式，第Ⅵ级与第Ⅶ级音构成增二度。

（3）♭D 旋律大调

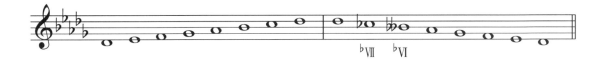

旋律大调的上行音阶与自然大调相同，下行音阶中的第Ⅵ级、第Ⅶ级音都为降低半音的形式。

5.♭b 小调

（1）♭b 自然小调

（2）♭b 和声小调

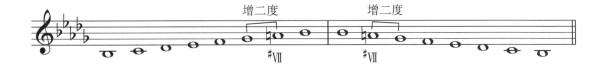

和声小调的第Ⅶ级音为升高半音的形式，第Ⅵ级与第Ⅶ级音构成增二度。

（3）♭b 旋律小调

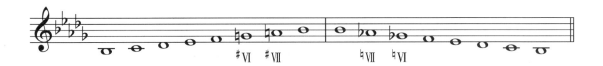

旋律小调上行音阶中的第Ⅵ级、第Ⅶ级音都为升高半音的形式，下行时还原第Ⅶ级、第Ⅵ级，与自然小调相同。

6. ♭D 宫系统各调式

（1）五声调式

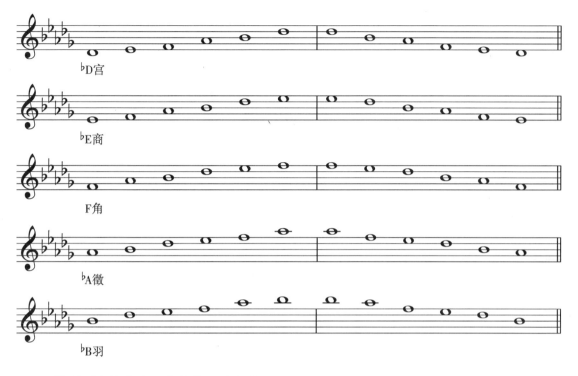

♭D宫

♭E商

F角

♭A徵

♭B羽

＊构唱时应注意小三度的位置及音准。

（2）偏音

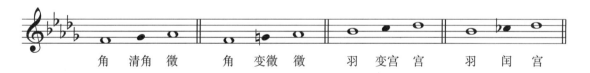

角　清角　徵　　　角　变徵　徵　　　羽　变宫　宫　　　羽　闰　宫

在构唱七声调式音阶之前，可使用三音组单独练习四种偏音。

（3）七声调式

七声调式的音阶分为雅乐、清乐和燕乐三种，分别是在五声音阶的基础上加入变徵和变宫、清角和变宫、清角和闰形成的。

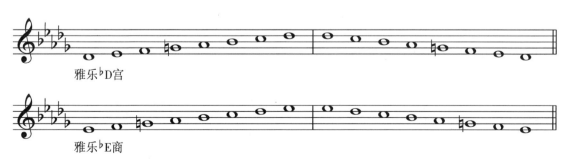

雅乐♭D宫

雅乐♭E商

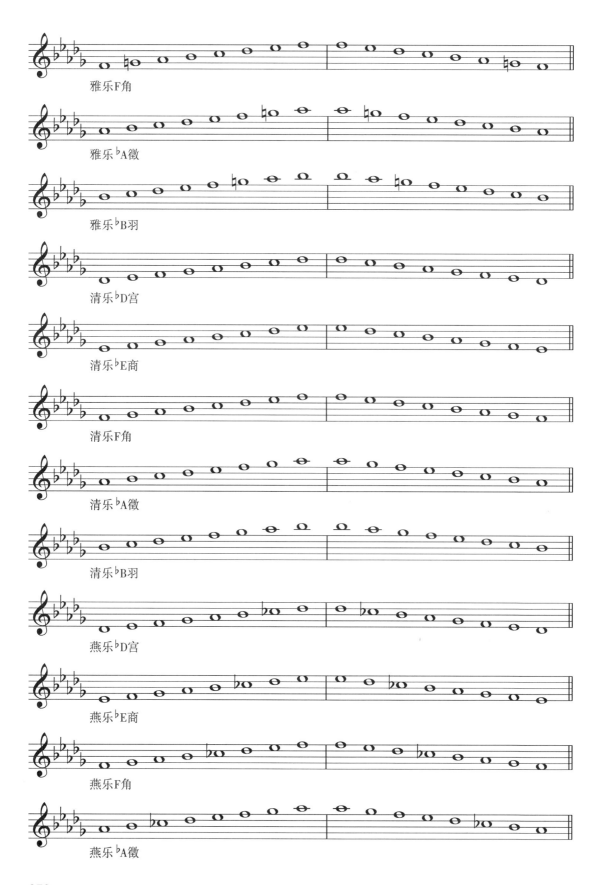

雅乐F角

雅乐♭A徵

雅乐♭B羽

清乐♭D宫

清乐♭E商

清乐F角

清乐♭A徵

清乐♭B羽

燕乐♭D宫

燕乐♭E商

燕乐F角

燕乐♭A徵

270

燕乐 ♭B羽

7.♯F 大调

（1）♯F 自然大调

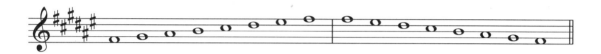

（2）♯F 和声大调

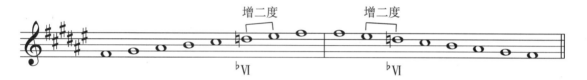

和声大调的第Ⅵ级音为降低半音的形式，第Ⅵ级与第Ⅶ级音构成增二度。

（3）♯F 旋律大调

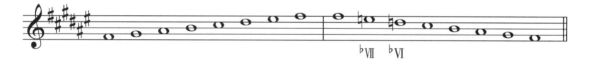

旋律大调的上行音阶与自然大调相同，下行音阶中的第Ⅵ级、第Ⅶ级音都为降低半音的形式。

8.♯d 小调

（1）♯d 自然小调

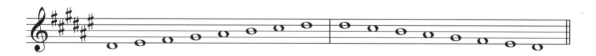

（2）♯d 和声小调

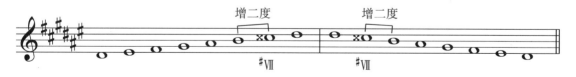

和声小调的第Ⅶ级音为升高半音的形式，第Ⅵ级与第Ⅶ级音构成增二度。

（3）#d 旋律小调

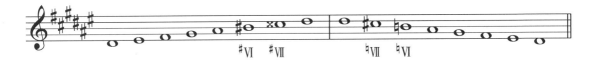

旋律小调上行音阶中的第Ⅵ级、第Ⅶ级音都为升高半音的形式，下行时还原第Ⅶ级、第Ⅵ级，与自然小调相同。

9.#F 宫系统各调式

（1）五声调式

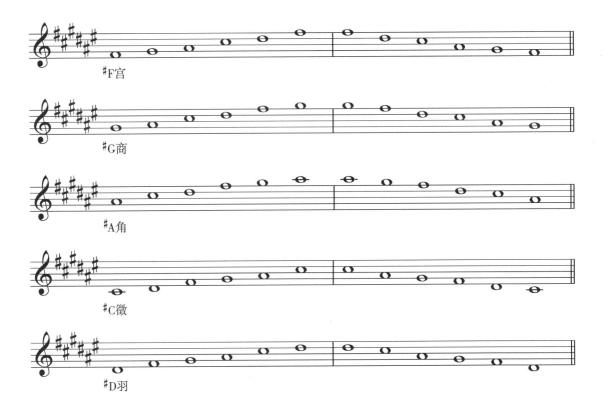

#F宫

#G商

#A角

#C徵

#D羽

* 构唱时应注意小三度的位置及音准。

（2）偏音

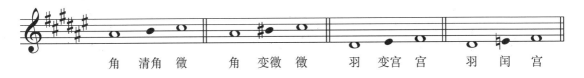

角　清角　徵　　　角　变徵　徵　　　羽　变宫　宫　　　羽　闰　宫

在构唱七声调式音阶之前，可使用三音组单独练习四种偏音。

（3）七声调式

七声调式的音阶分为雅乐、清乐和燕乐三种，分别是在五声音阶的基础上加入变徵和变宫、清角和变宫、清角和闰形成的。

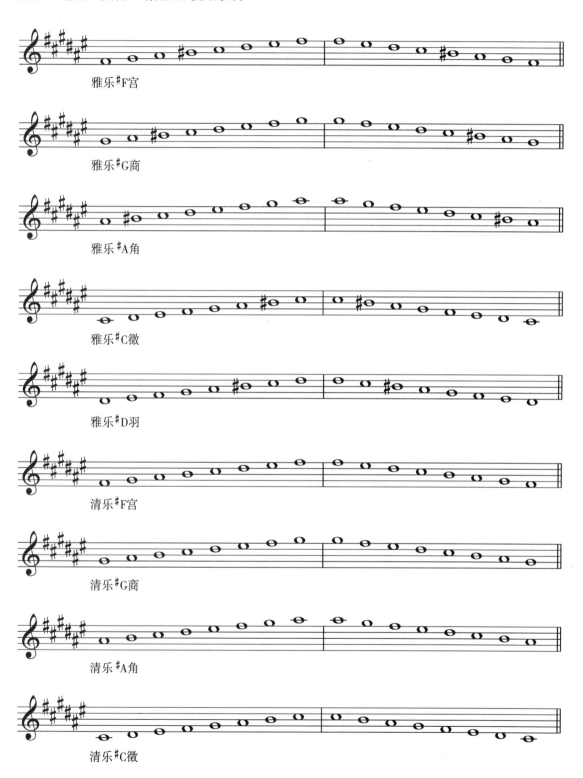

雅乐#F宫

雅乐#G商

雅乐#A角

雅乐#C徵

雅乐#D羽

清乐#F宫

清乐#G商

清乐#A角

清乐#C徵

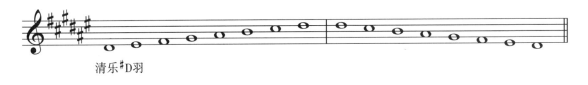

清乐#D羽

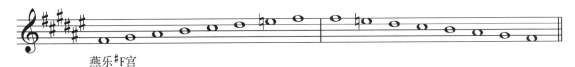

燕乐#F宫

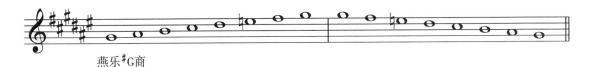

燕乐#G商

燕乐#A角

燕乐#C徵

燕乐#D羽

10.♭G 大调

（1）♭G 自然大调

（2）♭G 和声大调

和声大调的第Ⅵ级音为降低半音的形式，第Ⅵ级与第Ⅶ级音构成增二度。

（3）♭G 旋律大调

　　旋律大调的上行音阶与自然大调相同，下行音阶中的第Ⅵ级、第Ⅶ级音都为降低半音的形式。

11.♭e 小调

（1）♭e 自然小调

（2）♭e 和声小调

　　和声小调的第Ⅶ级音为升高半音的形式，第Ⅵ级与第Ⅶ级音构成增二度。

（3）♭e 旋律小调

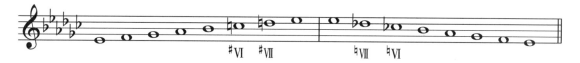

　　旋律小调上行音阶中的第Ⅵ级、第Ⅶ级音都为升高半音的形式，下行时还原第Ⅶ级、第Ⅵ级，与自然小调相同。

12.♭G 宫系统各调式

（1）五声调式

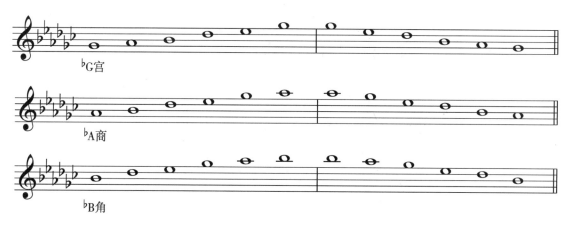

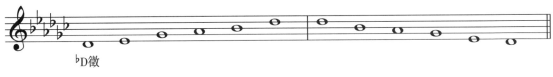

♭D徵

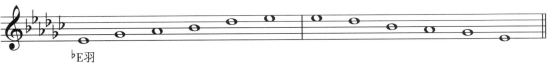

♭E羽

*构唱时应注意小三度的位置及音准。

（2）偏音

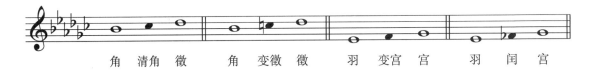

角　清角　徵　　角　变徵　徵　　羽　变宫　宫　　羽　闰　宫

在构唱七声调式音阶之前，可使用三音组单独练习四种偏音。

（3）七声调式

七声调式的音阶分为雅乐、清乐和燕乐三种，分别是在五声音阶的基础上加入变徵和变宫、清角和变宫、清角和闰形成的。

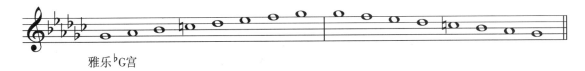

雅乐♭G宫

雅乐♭A商

雅乐♭B角

雅乐♭D徵

雅乐♭E羽

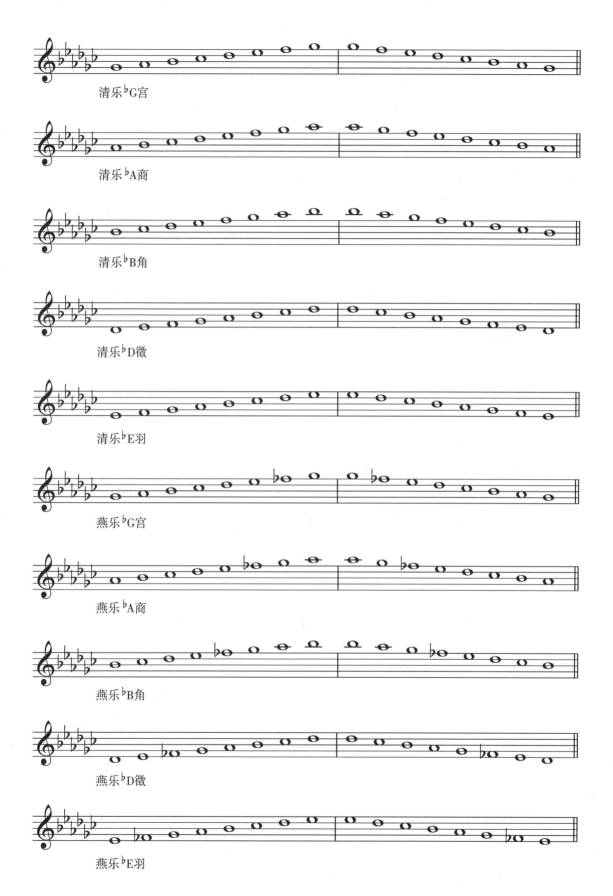

清乐♭G宫

清乐♭A商

清乐♭B角

清乐♭D徵

清乐♭E羽

燕乐♭G宫

燕乐♭A商

燕乐♭B角

燕乐♭D徵

燕乐♭E羽

二、听写音组

听写下列音组，并判断调式。

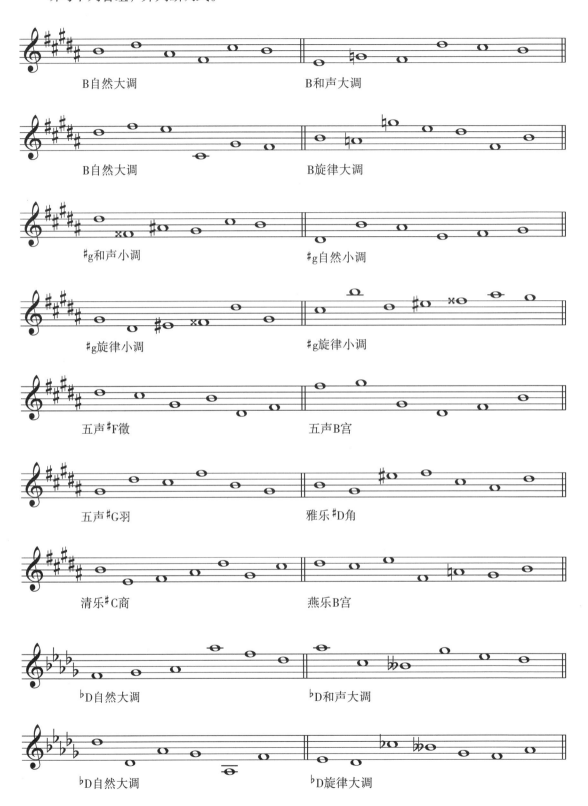

278

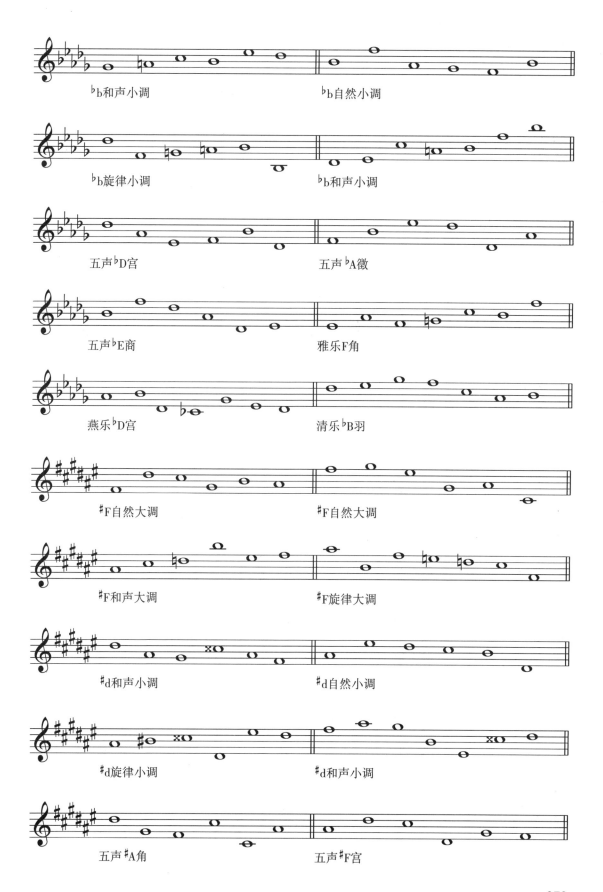

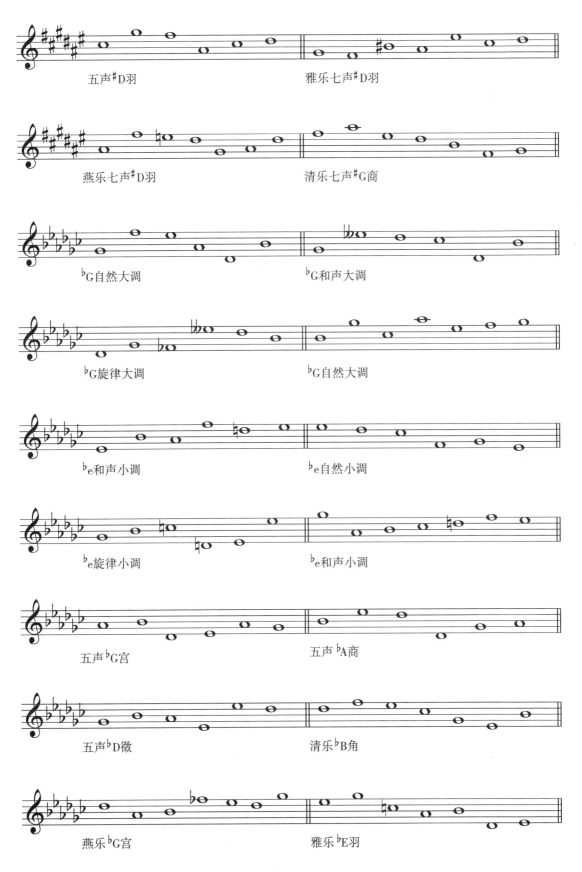

五声♯D羽　　　　　　　　　　　雅乐七声♯D羽

燕乐七声♯D羽　　　　　　　　　　清乐七声♯G商

♭G自然大调　　　　　　　　　　　♭G和声大调

♭G旋律大调　　　　　　　　　　　♭G自然大调

♭e和声小调　　　　　　　　　　　♭e自然小调

♭e旋律小调　　　　　　　　　　　♭e和声小调

五声♭G宫　　　　　　　　　　　　五声♭A商

五声♭D徵　　　　　　　　　　　　清乐♭B角

燕乐♭G宫　　　　　　　　　　　　雅乐♭E羽

第二节　旋律训练

一、B大调

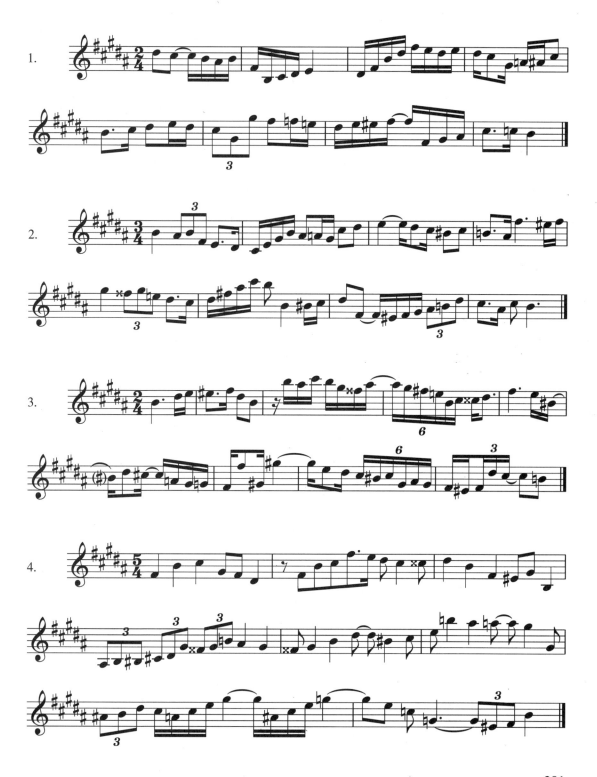

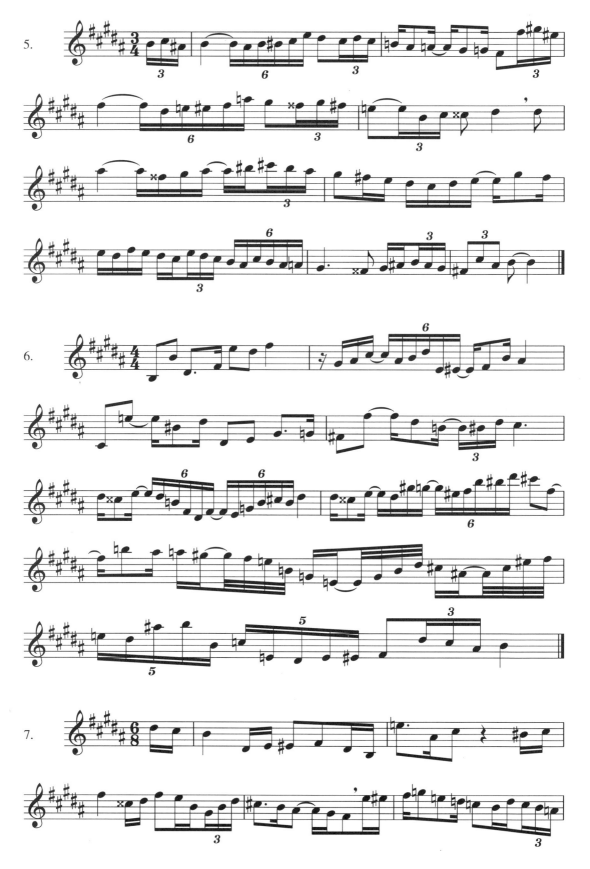

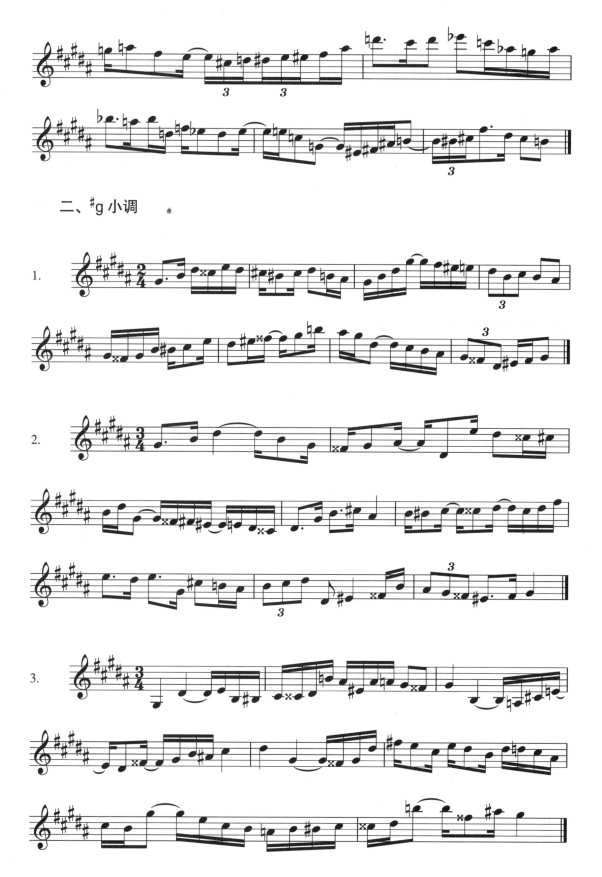

二、#g 小调

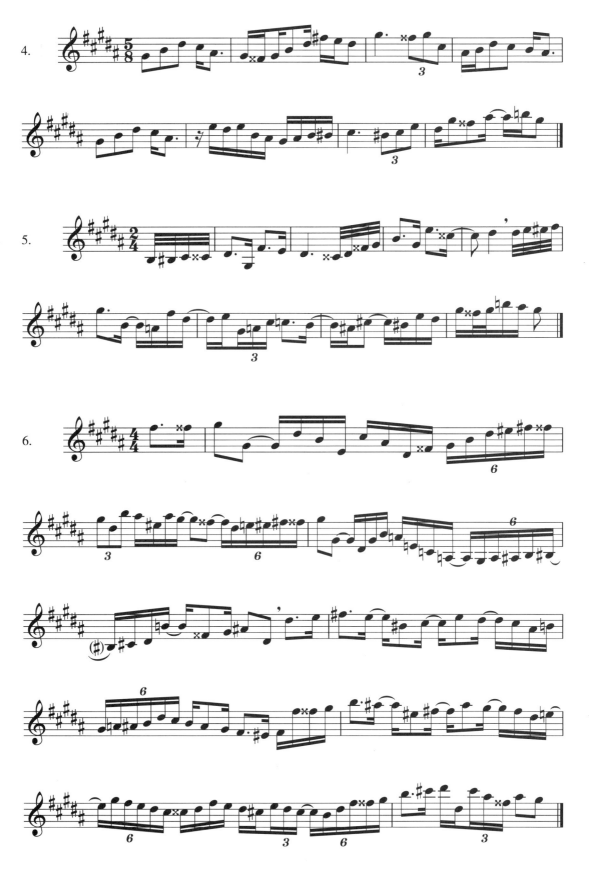

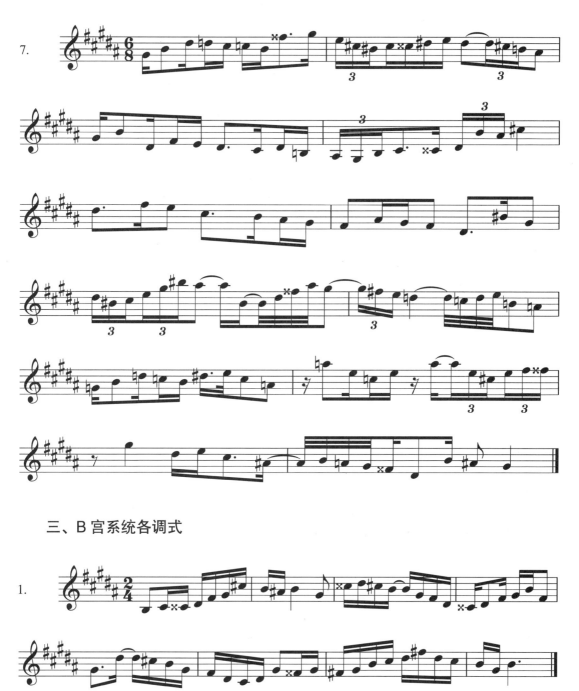

三、B宫系统各调式

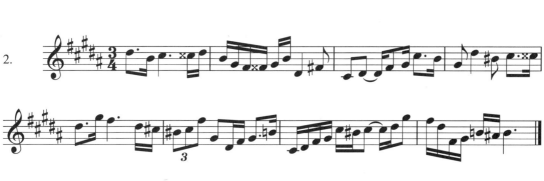

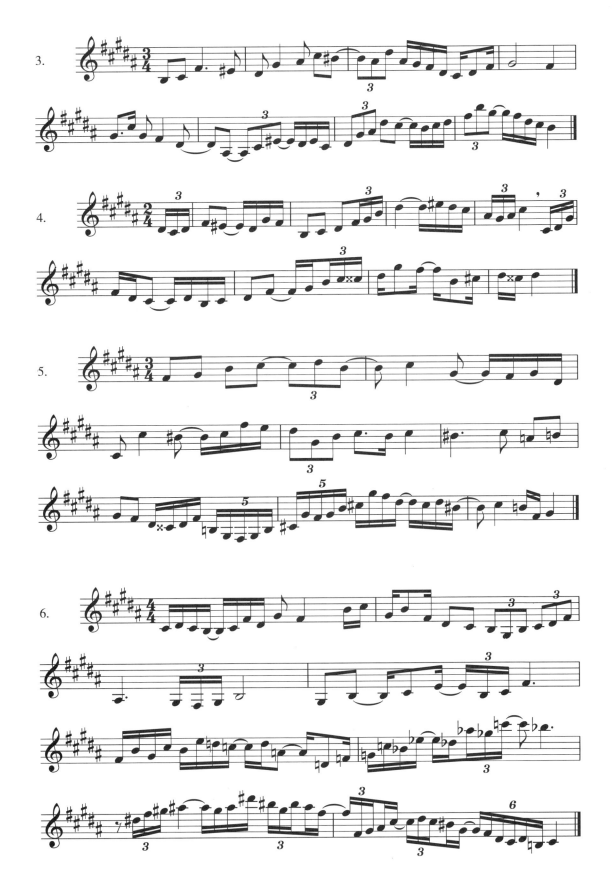

四、♭D 大调

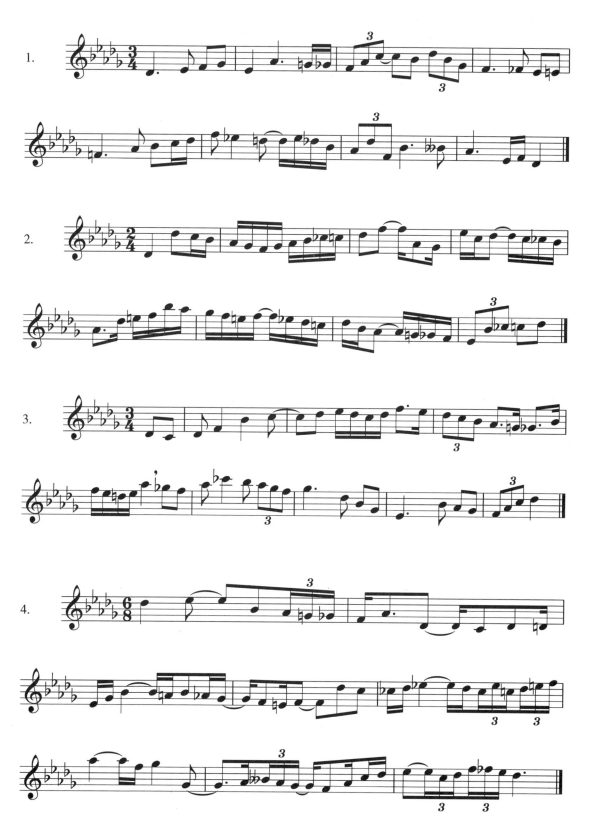

287

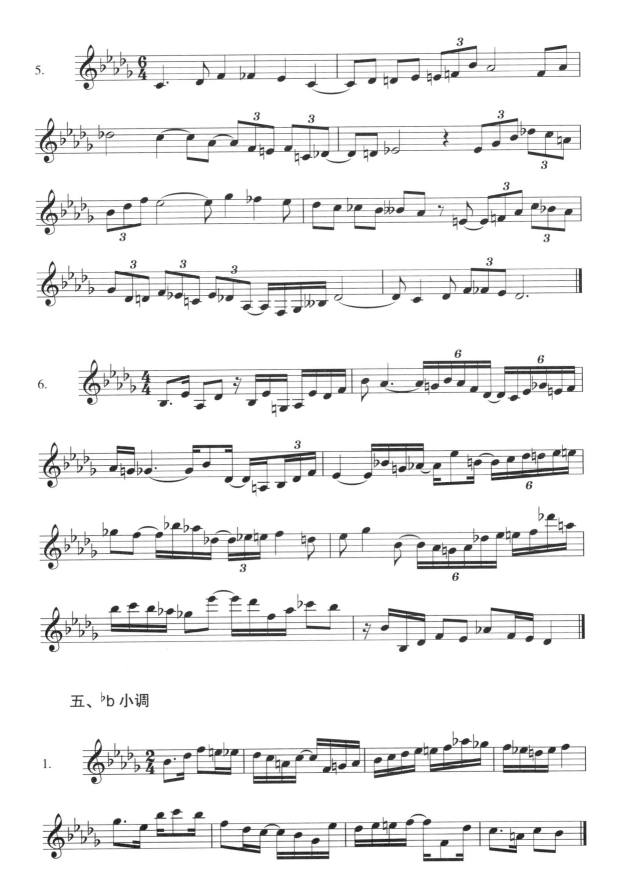

五、♭b 小调

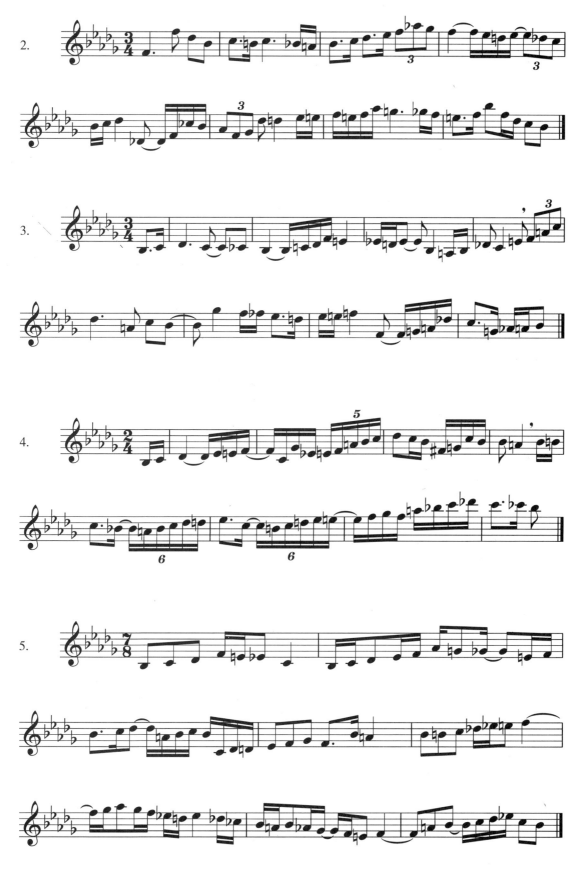

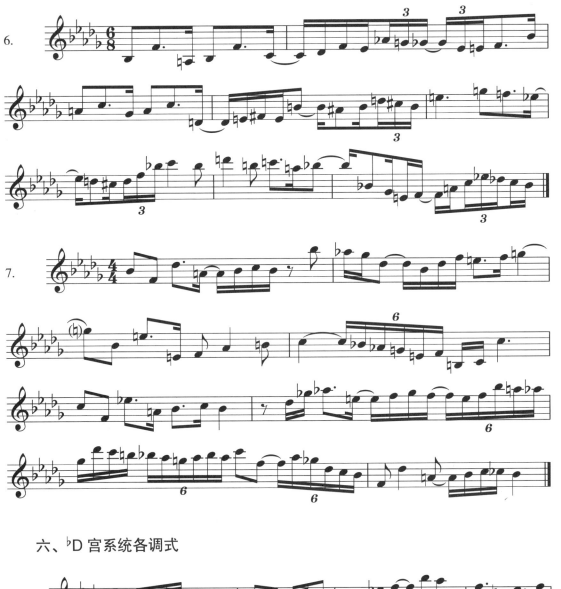

六、♭D 宫系统各调式

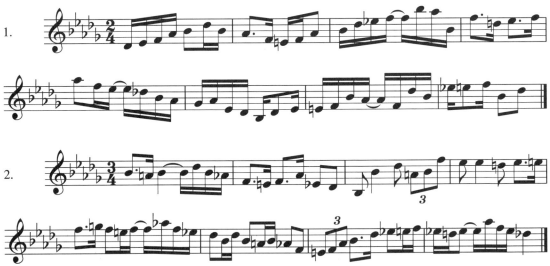

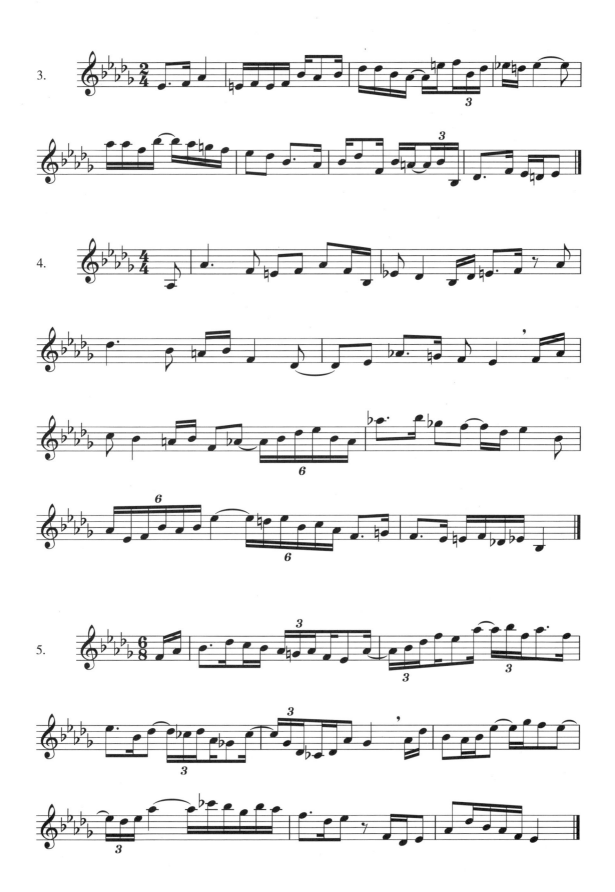

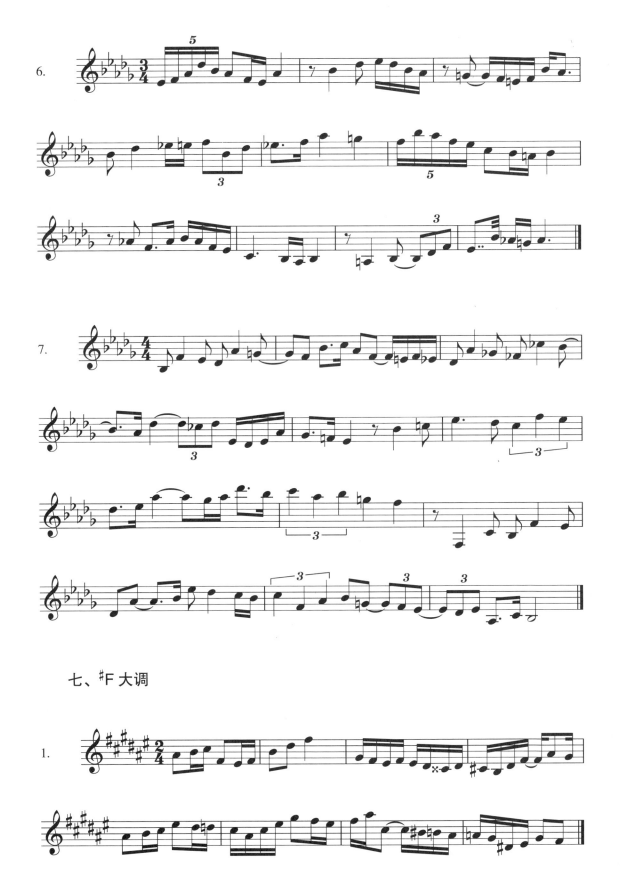

七、#F 大调

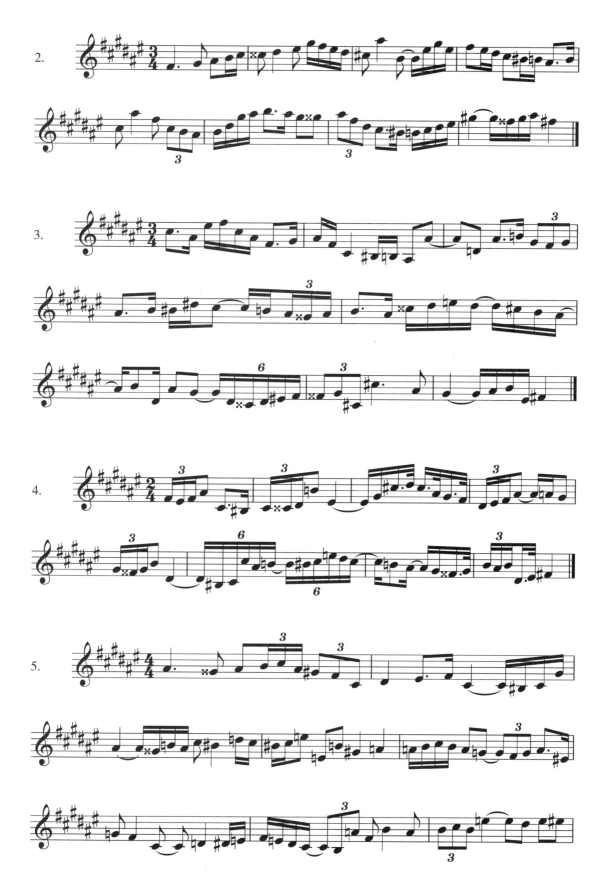

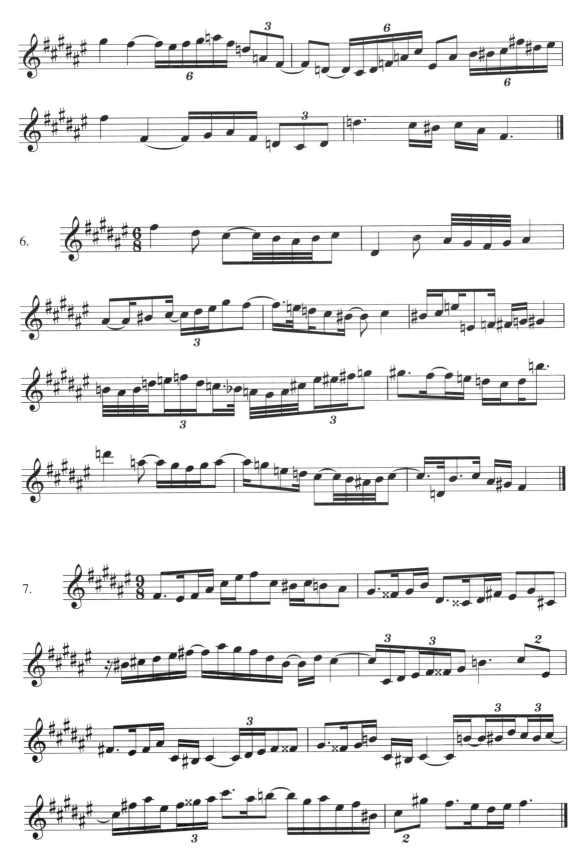

八、#d 小调

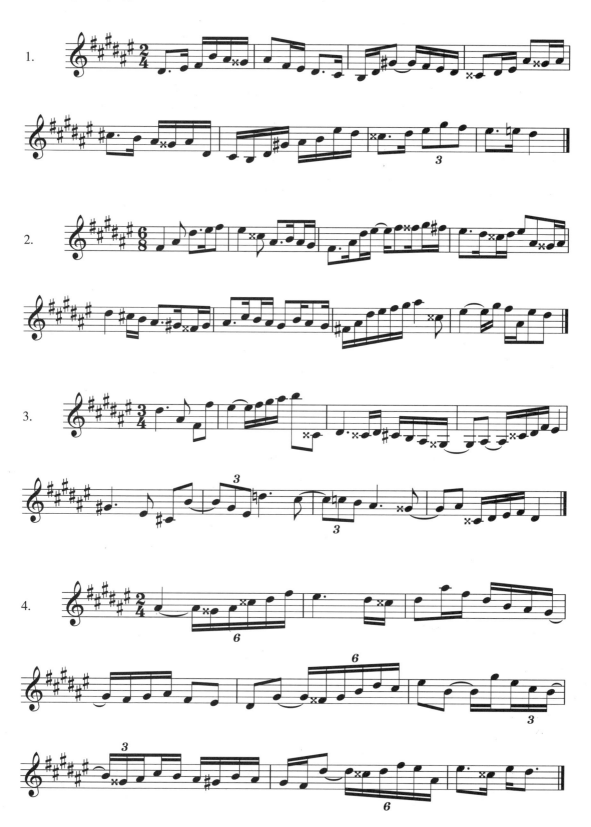

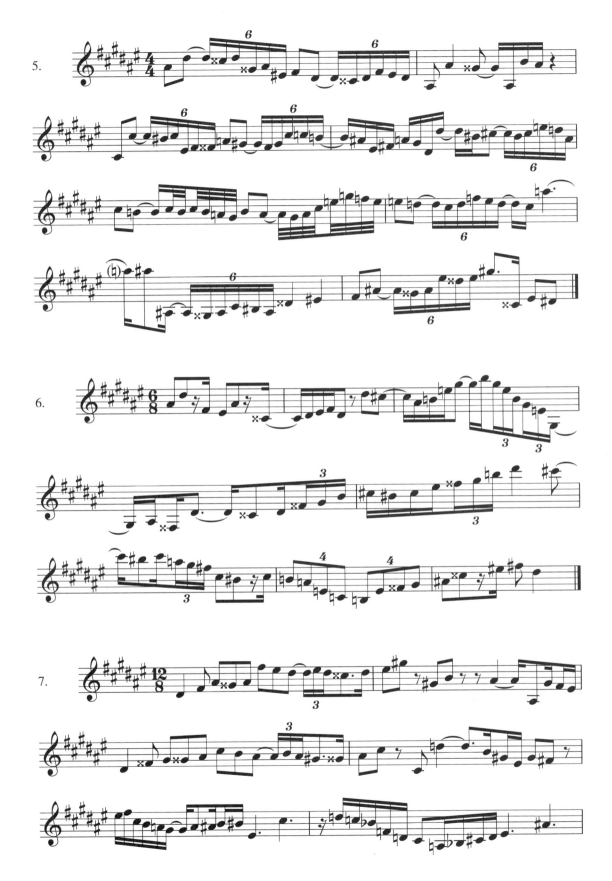

九、#F 宫系统各调式

十、♭G 大调

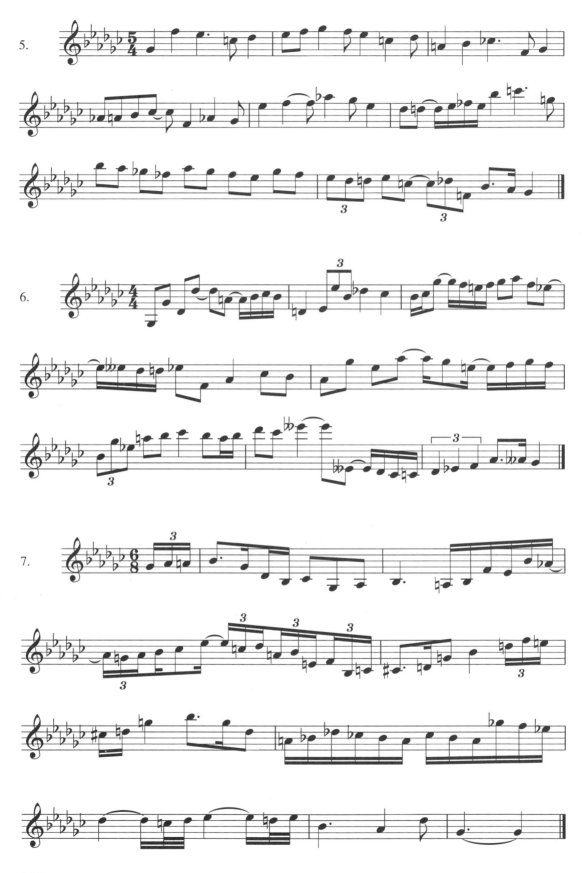

十一、♭e 小调

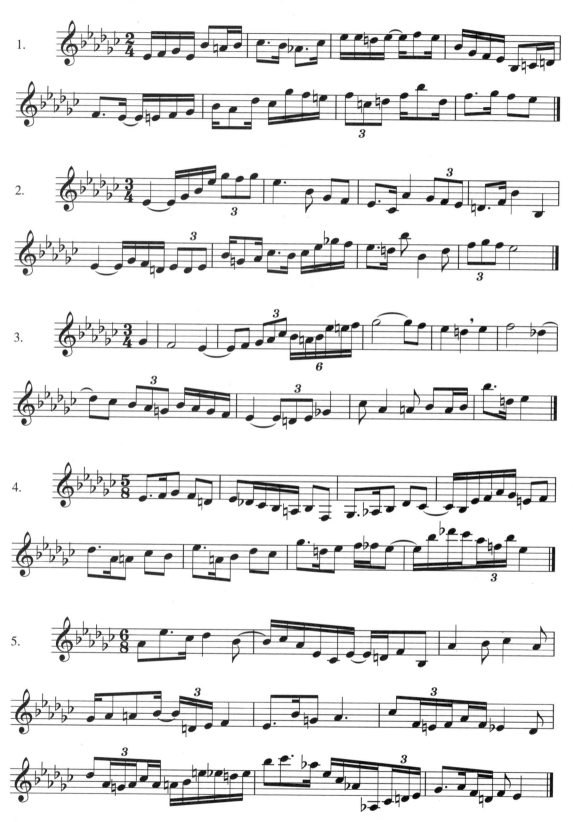

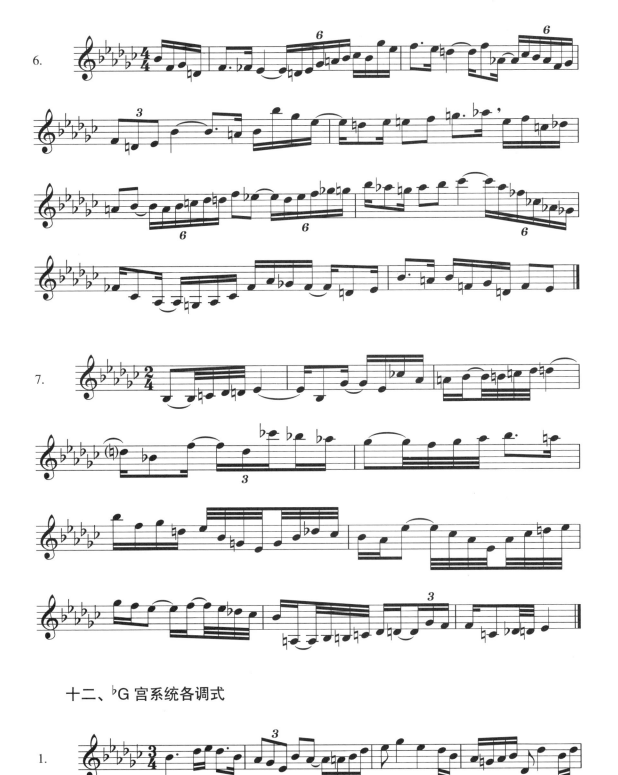

十二、♭G 宫系统各调式

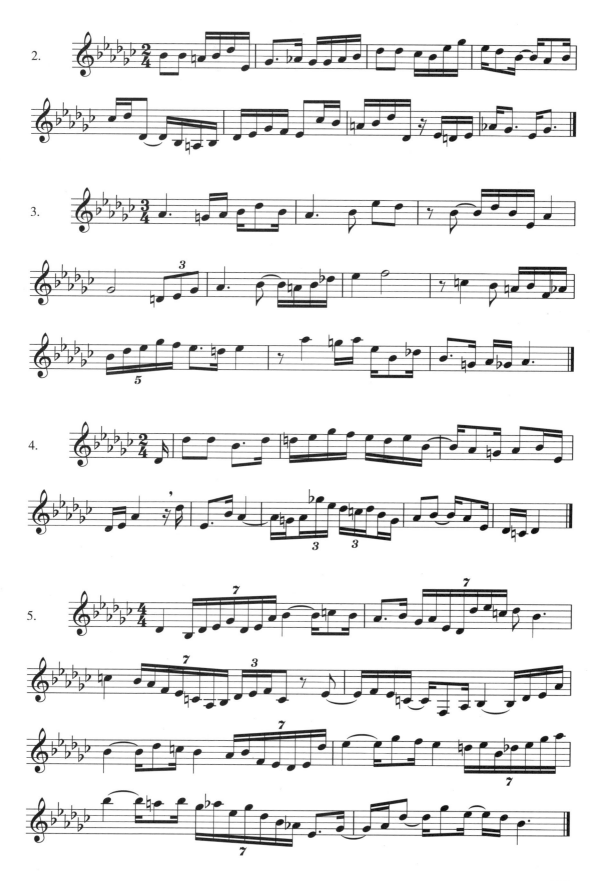

后　记

　　视唱练耳是一门综合性较强的学科，包括节奏、视唱、音乐感知、音乐实践与表达等。其主要的学习目的是提高学生的基本音乐素养，包括音乐感悟能力和读谱能力等，为相关音乐学科的理论和实践学习打下良好基础。旋律训练是视唱练耳教学中的重点内容，也是难点之一，更是学生音乐综合能力的反映。

　　《单声部旋律进阶训练教程》立足于视唱练耳课堂教学，以旋律听写训练为核心，聚焦视唱练耳学科知识传递和能力培养的系统性、连贯性、应用性和前瞻性，通过音高、节奏、调式、调性等内容的具体实践，整体设计并构建了知识体系—知识交互—知识应用三环节层层递进的知识架构和能力培养深度融合的教学模式，确保学生知识体系、学习能力获得的完整性和持续性。笔者结合多年视唱练耳的教学经验与科研成果，对视唱练耳教学中旋律听写训练提出可行性思考与建议。教师在具体教学过程中，可融合课程知识整体框架、师生双主体互动式教学模式、多环节协同实践教学等多角度进行课堂设计，以实现基础知识点聚焦、知识体系培养连贯、知识应用能力拓展的教学功能集成。希望在视唱练耳教学中有效培养与提升学生旋律听写能力，所供训练方法助力学生音乐基本素养与综合能力的全面提升，并对学科发展起到积极的促进作用。

　　感谢上海音乐学院青年教师"音才辈出"计划项目和作曲指挥系"双一流"学科建设项目的大力支持，感谢上海音乐学院视唱练耳教研室全体同仁的倾情帮助，感谢杨思越等人对本书出版的辛勤付出。书中如有错误与不足之处，敬请同行、读者予以指正。

图书在版编目（CIP）数据

单声部旋律进阶训练教程 / 曲艺著. － 上海：上海音乐出版社，
2024.5 重印
ISBN 978-7-5523-2704-5

Ⅰ. 单… Ⅱ. 曲… Ⅲ. 视唱练耳 Ⅳ. J613.1

中国国家版本馆 CIP 数据核字（2023）第 164791 号

书　　名：单声部旋律进阶训练教程
著　　者：曲　艺

责任编辑：满月明
责任校对：钟　珂
封面设计：何　辰

出版：上海世纪出版集团　上海市闵行区号景路 159 弄　201101
　　　上海音乐出版社　上海市闵行区号景路 159 弄 A 座 6F　201101
网址：www.ewen.co
　　　www.smph.cn
发行：上海音乐出版社
印订：启东市人民印刷有限公司
开本：787×1092　1/16　印张：19.75　谱、文：316 面
2023 年 11 月第 1 版　2024 年 5 月第 2 次印刷
ISBN 978-7-5523-2704-5/J·2499
定价：88.00 元

读者服务热线：(021) 53201888　印装质量热线：(021) 64310542
反盗版热线：(021) 64734302　(021) 53203663